故宫博物院藏青田石

故宫博物院编

郭福祥 主编

故宫出版社

图书在版编目(CIP)数据

故宫博物院藏青田石／故宫博物院编；郭福祥主编 .
—— 北京 ：故宫出版社，2020.12
ISBN 978-7-5134-1363-3

Ⅰ . ①故… Ⅱ . ①故… ②郭… Ⅲ . ①青田石－介绍－
中国－明清时代 Ⅳ . ① K876.2

中国版本图书馆 CIP 数据核字 (2020) 第 223157 号

故宫博物院藏青田石

故宫博物院 编

主　　编：郭福祥

副 主 编：见　骅　魏　晨

编　　委：赵丽红　刘　苒　于　倩　付　蓄　杨立为

摄　　影：金悦平

图片资料：孙　竞

责任编辑：万　钧　李园明

装帧设计：李　猛

责任印制：常晓辉　顾从辉

出版发行：故宫出版社

　　　　　地址：北京东城区景山前街 4 号　邮编：100009
　　　　　电话：010-85007800　010-85007817
　　　　　邮箱：ggcb@culturefc.cn

制版印刷：北京雅昌艺术印刷有限公司

开　　本：889 毫米 ×1194 毫米　1/12

印　　张：28

版　　次：2020 年 12 月第 1 版
　　　　　2020 年 12 月第 1 次印刷

书　　号：ISBN 978-7-5134-1363-3

定　　价：460.00 元

目 录

青田石的历史与文化
——以故宫博物院藏青田石文物为中心的考察

郭福祥

青田位于浙江省东南部，历史上曾隶属于处州府。其地僻在山陬，层峦叠嶂，无大川广谷。古时交通闭塞，极为不便。物产多出山中，受自然条件限制而无法达于四海。唯有青田石独擅胜场，名闻遐迩，成为青田的重要经济产业。自从明代中叶青田石进入中国艺术领域，成为艺术创作的介质，迄今大致经历了四百年的时光。在这四百年中，青田石与文化艺术和百姓生活的关联越来越密切，其影响之深刻并及于人们的精神和物质领域，这是其他类别的石材无法比拟的。翻开历史，不难发现自宫廷到民间之各个阶层的生活中，多多少少都可以看到青田石的身影。青田石作为青田的象征不胫而走。

故宫博物院是在明、清两代皇宫及其收藏基础上建立起来的综合性国家博物馆。其中的一百八十余万件文物珍藏中，有关青田石的文物亦不在少数。这些青田石文物有的是清宫利用地方资源的直接遗存，有的则是故宫博物院建立尤其是中华人民共和国建立以后的个人捐献、机构调拨和收购。应该说，故宫博物院的青田石文物收藏是现在已知国内外青田石文物收藏中序列最完整、级别最高、代表性最强的部分，为全面认识和研究明清尤其是清代青田石的历史和文化提供了重要实物佐证，有着极为重要的历史价值、文化价值和艺术价值。要想对青田石的历史和文化有进一步的研究和梳理，这部分资料是不可或缺的。

一　传说与事实：青田石的早期发现和研究

关于青田石的早期历史，我们见到的往往是民间传说。诸如女娲补天剩下的补天石自愿到凡界幻化成青田石[1]，又如鹤山之初，有二白鹤来，飞鸣旬日而去，有人依其踪迹，遂得青田石[2]。而所谓传说，不过是当地的人们对青田石历史的一种传闻和附会，缺乏充足的历史依据，不足为凭。作为雕刻材料的青田石，其对人们的生活产生实质性的影响，并非自古如此，而是经历了相当长时间的积淀。只有当人们对其特性有了深入的认知，并自觉地加以利用，才能说青田石被真正地发现。也就是说，早期历史中那种零星的偶然性的采集和使用，没有固定的流通渠道和市场，没有进入社会消费网络，成为社会化经济资源的青田石，并不是真正意义上的具有经济价值和文化价值的青田石。如何从浩瀚的历史中筛取有效信息，对于青田石的早期历史研究而言是至关重要的。那么，真正对青田石的历史文化有重大影响的事件到底是什么呢？什么时候才真正称得上是青田石的历史转折点呢？笔者个人的观点：一种材料或者物品的出现并流行，可以有不同的表现方式。或者以大量的实物遗存而为世人所认知；或者进入历史叙事体系而为后人所称道。而对于青田石而言，让青田石真正名满天下的，还是在中国篆刻材料多元化过程中，其与文人篆刻间所产生的至深至远的影响息息相关。

中国的印章篆刻艺术源远流长，从几千年前直到今天，异彩纷呈，经久不衰。其间制作印章的材料也经历了一个不断多元化的演变过程。古印用得最多的材质为铜，有时也用玉、金、银等，有粗精之分、有贵贱之别、有等级之制，但其基本形态和社会属性没有根本的变化，即执政之象征，取信之表物。中国印章最大的变化莫过于由信验之物向艺术创作的转变，这一转变的契机恰恰是印章石的发现和使用。而青田石的被发现、推广和普及可以说是伴随于这一过程的关键之关键。

1　夏法起：《青田石全书》页1～2，上海书店出版社，1997年。

2　《谷口图书石记》，山口《林氏宗谱》，转引自前揭夏法起《青田石全书》页151。

3　[清]韩锡胙:《滑疑集》卷三,转引自
　　前揭夏法起《青田石全书》页152。

4　[明]郎瑛:《七修类稿》卷二十四"时
　　文石刻图书起",上海书店出版社,
　　2001年。

5　[明]郎瑛:《七修类稿》卷四十二"古
　　图书"。

6　[清]周亮工:《印人传》卷一"书文国
　　博印章后",《篆学丛书》上册,北京市
　　中国书店,1983年。

用石材治印,古已有之,但基本是零星的偶然之举,不具有持续性,更谈不上对整个行业的深远影响,青田石的情形也是如此。清代乾隆时期的韩锡胙(1716～1776年)在其著作中讲道:"赵子昂始取吾乡灯光石作印,至明代而石印盛行。"[3]这是他为一个印章所写的类似题解之类的文章。韩锡胙是青田人,对青田灯光冻石的情况十分了解,他提出的赵孟頫(1254～1322年)最早使用青田灯光冻石治印,不知所据为何?但赵孟頫和韩锡胙之间相隔近四五百年,在没有任何依据的情况下声称前者用青田石灯光冻治印,其可信程度是值得怀疑的。笔者以为,如果是当时人记录当时事,其可信程度便会大大增加。从现有的文献记载看,明代郎瑛的著作是值得关注的。郎瑛(1487～1566年)是仁和人,淡于功名,博览艺文,辨别同异,考证谬误,所著《七修类稿》具有很高的史料价值。郎瑛在《七修类稿》中写道:"图书,古人皆以铜铸。至元末,会稽王冕以花乳石刻之,今天下尽崇处州灯明石,果温润可爱也。"[4]郎瑛的主要活动是在正德、嘉靖时期(1506～1566年),自幼嗜古,对古代印章亦颇为留心,曾搜罗汉、唐、晋人图书67枚,并将部分印文摹写在著作中,详为考证。[5]因此他对古代印章历史是比较了解的,对当世印章之状况加以关注也是很自然的。《七修类稿》成书于嘉靖中叶,其中提到的"今天下尽崇处州灯明石",应该是他所生活的嘉靖时期的实录,是他自己从现实感受中得到的结论。也就是说,在明代嘉靖中期青田石灯光冻石已经很流行,为治印者所崇尚。由此可知那个时候民间已经大规模地使用了青田石印材,故而才会引起当时人郎瑛的注意,并将这一现象记录在自己的著作中。这应该是关于青田石早期历史最为确切的记载。

实际上,青田石印材的广泛使用与江南文人的篆刻实践密切相关,郎瑛的记载就是当时用青田石刻章的实在情形。而在中国印学史上,青田石的声名鹊起与中国文人流派篆刻开创者文彭(1497～1573年)对其的发现和提倡有很大关系。清初著名学者周亮工(1612～1672年)在《印人传》中生动记述了文彭发现青田灯光冻石并用以治印的史实,是我们认识和理解青田石印材勃兴之历史过程十分重要的资料。故不避烦琐,引之于后:

余闻国博在南监时,肩一小舆过西虹桥,见一蹇卫驮两筐石,老髯复肩两筐随其后,与市肆互话。公询之,曰:"此家允我买石,石从江上来,蹇卫与负者须少力资,乃固不与,遂惊公。"公睨视久之,曰:"勿争,我与尔值,且倍力资。"公遂得四筐石,解之即今所谓灯光也,下者亦近所称老坑。时镤中为南司马,过公,见石累累,心喜之。先是,公所为印皆牙章,自落墨,而命金陵人李文甫镌之。李善雕篆边,其所镌花卉皆玲珑有致。公以印属之,辄能不失公笔意。故公牙章,半出李手。自得石后,乃不复作牙章。镤中乃索其石满百去,半以属公,半浼公落墨,而使何主臣镌之。于是冻石之名始见于世,艳传四方矣。盖蜜腊(蜜蜡)未出,金陵人类以冻石作花枝叶及小虫蟮,为妇人饰,即买石者亦充此等用,不知为印章也。[6]

从用于雕刻装饰小品的材料到成为刻治印章的青田石,这其中既包含有偶然性,同时也是江南文人篆刻发展的必然结果,其对中国印坛的影响可谓至深至巨。在石质印材被采用之前,文人刻治印章通常都是由文人自己书篆,再找雕刻好手依篆刻在印坯上,技术的高低以不失原篆笔意为标准。而石质印材尤其是青田石被广泛采用以后,篆刻风气为之一变。一是由篆者与刻者的分离走向篆、刻合一。文人成为真正的篆刻者,可以充分发挥自己的优势和艺术才能,使真正意义上的文人篆刻成为可能。二是开辟了中国印章材料的新纪元。青田石的发现和广泛使用,使印章刻治获得了取之不尽用之不竭也更易于

受刀的新材料，促进了江南文人流派篆刻艺术的蓬勃发展，对明清篆刻流派的形成具有极大的推动作用。关于文彭和青田石的关系，在这里也有必要加以辨析。按照周亮工的说法，文彭发现青田冻石并用于刻治印章是在其南京国子监博士任上，而文彭是在隆庆二年（1568年）获得此职位的，则其获得青田冻石就一定是在此年以后。而早于此的郎瑛已经在其著作中明确提出"今天下尽崇处州灯明石"。因此说青田冻石之名始于文彭则未必是真，但冻石之名由于他的推广而"艳传四方"应该是实情。

从上述记载可知，青田石在明代中后叶进入文人篆刻的视域之内，而后迅速成为民间印章制作和文人篆刻压倒性的通用印材。延至明末清初，又有寿山石、昌化石的先后加入，基本上形成了青田石、寿山石、昌化石三大印石鼎立的局面，三大印石相互辉映，成为中国印石最重要的组成部分。尤其是青田石，可以说贯穿于明清流派印发展的始终，成就了中国流派篆刻艺术的繁荣和鼎盛。随着文人的利用、介入和品评，对青田石的认识逐渐深入，对青田石的品评鉴赏也逐渐走上学术的轨道，相关研究著述不断产生。从现在已有的关于印石研究的历史文献看，对于青田石的研究时间跨度最长，关注度最高，成果最为丰富。有关青田石的研究可以分为几个阶段。

明代中晚期是青田石被认知并快速走进大众视野的时期。自文彭发现青田石并用以治印以后，青田石在江南文人篆刻圈内不胫而走，有关印学和生活类著作中对青田石的关注渐多。沈野是稍晚于文彭的苏州篆刻家，他在著作《印谈》中多次谈到当时青田石的情况："石之贵重者曰灯光，其次曰鱼冻。灯光之价，直凌玉上，色泽温润，真是可爱。灯光之有瑕者即鱼冻，鱼冻之无瑕者即灯光，最是易辨。"[7]著名学者宁波人屠隆（1542～1605年）在《考槃余事》中讲道："青田石中，有莹洁如玉，照之灿若灯辉，谓之灯光石。今顿踊贵，价重于玉，盖取其质雅

易刻，而笔意得尽也，今亦难得。"[8]南京著名篆刻家甘旸在1596年成书的《集古印正》附录部分的《印章集说》中谈道："石质，古不以为印，唐宋私印始用之，不耐久，故不传。……石有数种，灯光冻石为最，其文俱润泽有光，别有一种笔意丰神，即金玉难优劣之也。"[9]杭州著名学者高濂在《遵生八笺》中述及当时文人清娱之品时对青田石及其雕刻写道："青田石中有灯光石，莹洁如玉，照之真若灯辉。近更难得，价亦踊贵，内有点污者不佳。此外有白石，有红、黄、青、黑等石，又有黑白间色、红黄间色。温润坚细，可作图书。旧，人喜刻此石为钮，若鬼工球钮。余曾见有自外及内，大小以渐，滚动，总十二层，至中心滚动小球若绿豆。正不知何法刻成，真鬼工也。"[10]晚明文人吴名世在为其弟吴日章所著《翰苑印林》所写的序中讲道："石宜青田，质泽理疏，能以书法行乎其间。不受饰，不碍力，令人忘刀而见笔者，石之从志也，所以可贵也。故文寿丞以书名家，创法用石，实为宗匠。"[11]从上述晚明篆刻家和文人对青田石的记述，可知当时青田石在江南文人生活中占有重要位置，也反映出早期文人对青田石的关注点之所在。即青田石已经是文人篆刻的重要材料，尤其是纯净温润的灯光冻、鱼冻等优质青田石受到特别关注，价格扶摇直上。

清代是青田石大量开采，研究不断丰富和深入的时期。这一时期随着青田石应用范围和市场的扩大，青田石的关注度进一步加强，相关记载的内容明显比过去丰富许多。最为典型者如：在文人印材方面，周亮工提出的冻石与市石的区隔值得关注。他讲道："予曾语黄济叔曰：印章妙莫过于市石，冻则其最下者。仆蓄老坑冻最多，亦复最善。患难以来，尽卖钱糊口。买者但欲得吾冻耳，岂知好手镌篆，便亦随之去耶？彼买冻者，即得妙篆，势必磨去，易以己之姓名。故市石之形，百年如故。冻入一家，则矮一次，不数十年，尽侪儒矣。仆冻章无一存者，而妙篆反因市石巍然，如鲁灵光。君苟爱惜妙篆，当永永戒镌冻，专力于市

7　[明] 沈野：《印谈》，韩天衡编订《历代印学论文选》页75，西泠印社，1985年。

8　[明] 屠隆：《考槃余事》卷四"印章"，《丛书集成初编》第1559册，页78，商务印书馆，1937年。

9　[明] 甘旸：《印章集说》，前揭韩天衡编订《历代印学论文选》页90。

10　[明] 高濂：《雅尚斋遵生八笺》卷十四"论汉唐铜章"，书目文献出版社，2000年。

11　[明] 吴日章编：《翰苑印林》"序"，萧乾父编《历代印谱汇编》第11册，广陵书社，2019年。

12 [清]周亮工:《印人传》卷二"书张大风印章前",《篆学丛书》上册,北京市中国书店,1983年。

13 [清]刘廷玑:《在园杂志》卷一"青田石",中华书局,2005年。

14 [清]徐鹤龄:《方山采石歌》,转引自前揭夏法起《青田石全书》页148。

15 [清]陈克恕:《篆刻针度》,前揭韩天衡编订《历代印学论文选》页391。

16 叶良辅、李璜、张更:《浙江青田县之印章石》,《国立中央研究院地质研究所丛刊》第1辑,页1~31,1931年。

17 《温州青田石贸易状况》,《工商半月刊》卷2第5期,1930年。

石。"[12]这对当时篆刻界对青田石的择取无疑具有导向作用。又如曾在康熙时期任处州知府的刘廷玑(1653~1715年)对青田石曾特别关注,并有亲自开采的行为。"镌图章以青田石为佳,又以洞石为第一,他产不及也。石俱在溪中,戽干溪水乃得。石块质颇燥硬,止可琢瓶、尊、杯、罍之类。所谓洞者,又在水石之内,如石之有玉,不可多得。若灯光石者,尤为不易。予待罪括州时,曾鸠工采取数月,无一佳洞。或曰,皆为匠人窃去。但地方多一土产,即多一累,恐贤有司亦不乐有之也。"[13]说明当时青田石不止作印材,也用于雕刻其他类别的器物。这一点和后来的徐鹤龄在《方山采石歌》中所述"大者仙佛多威仪,小者杯勺几案施。精者篆刻蟠蛟螭,顽者虎豹熊罴狮"[14]正相呼应。乾隆时期的印学家陈克恕(1741~1809年)在所著《篆刻针度》中专列选石一章,罗列介绍了各种印章石,其中两种与青田有关:"青田冻石:灯光冻,出浙江处州青田县,夹顽石而生,其材质难得大块。其理细腻,温润易刻,而笔意得尽。通体明莹,照之灿若灯辉,故名灯光。妙在茹涂,吐而不燥。非若金玉坚实不茹涂者可比,为石之最上品。其次则鱼脑冻,色白如鱼脑。又有黄色冻,类蜜蜡,光洁可爱,稍逊灯光,于今求其旧玩者亦不可多得。又次则蜡石,亦佳。有一种如蜡(腊)肉骨者为上。一种干腐色者,色亦美。条青而外,不足取矣。""封门石,文质俱佳,高出于寿山、青田之上,近亦出产甚少。"[15]所讲道的青田石品种明显增多。光绪《林氏宗谱》中所载的《谷口图书石记》则极为详细地记录了青田石出产的坑洞位置和色目种类。这些著述从不同的角度丰富着青田石的历史,提出品评鉴赏的标准,介绍著名的青田石品种,讲述人石间多彩的故事。通过这些论著,我们可以归纳出此一时期青田石历史的几个值得注意的方面:一是青田石矿藏不断地被开发和认知,对青田石的品评渐趋详细,著录的青田石名色越来越多,新的品种不断涌现;二是文献记述反映出青田石资源不可再生的特点,青田石资源渐趋枯竭的趋势显而易见;三是青田石文化的成果渐趋积累,印石与篆刻家、印钮雕刻家的艺术创作、精神世界有机融合,成为反映艺术家个人修养、情趣、风格和气质的载体,成为中国传统艺术和文化的重要组成部分。

民国以降是青田石科学研究得以展开的时期,也是对青田石进入全方位总结性研究的阶段。青田石的科学研究主要是由地质学者完成的。1929年,中央研究院地质研究所的叶良辅、张更到青田实地考察,选取标本加以分析,于1931年发表《浙江青田县之印章石》论文,指出这种岩石主要是中高温含矿溶液与火山岩互起化学反应形成的,主要矿物成分有叶蜡石、绿霞石等,奠定了青田石科学研究的基础,成为以后同类地质调查勘探的重要参考和依据。[16]此后又有多篇关于青田石雕情况的社会调查,以《温州青田石贸易状况》最为详细,对青田石的产地概况、贩卖情形、销路、价格等都有涉及。[17]冒广生在瓯海监督任上所作的《青田石考》亦是基于实地踏查,记录了二十余种青田石,当时堪称完备。关于青田石研究总结性的成果当属夏法起的《青田石全书》。该书收集了大量青田石历史资料,加之以自己的实地考察,对青田石的矿藏分布和种类、青田石雕的历史和技艺、印章石的历史和印雕、青田石的鉴别和收藏等进行了深入研究,填补了青田石文化研究的空白。

谈到青田石文化,笔者认为必须将其置于中国文人传统和审美活动的历史长河中去追寻和探索,青田石文化意义的显现是与义人的活动密切相关的。再好再漂亮的石头,如果不与人的活动结合起来,那充其量不过就是一块美石而已。只有通过人的开采、切割、雕琢、修饰和品评等一系列活动附加于其上,青田石才具备了文化的属性。我们谈青田石文化,实际上是在谈人的文化活动、艺术创作、审美意趣。由自然的美石演化成为人类的文化遗产,其间起决定作用的还是人的因素。

青田石文化的研究要从最基本的资料入手，这些资料包括文献资料和实物资料。只有全面地占有资料，并不断发掘新的材料，青田石文化的研究才可能做得扎实，立得住脚。比如在清代，包括青田石在内的石质印材为各个阶层普遍接受和使用，就连皇帝也不例外。印章的刻治是皇帝文事活动的重要组成部分，从康熙皇帝开始，皇帝的御用玺印中越来越多地使用各种石质材料，雍正皇帝的玺印百分之九十以上是用石头刻的。这些御用玺印不但印文的刻治有自己的特点，而且其材质和印钮雕刻亦达到极高的水平。综览之后就会发现，宫廷和民间从不同的渠道共同促进了青田石文化的发展和繁荣。这一点从故宫博物院所藏的印章文物中也可以得到印证。

二 皇帝与青田石

就印章篆刻制作而言，由于各自的目的不同，宫廷和民间似乎是两个平行的系统，各自而行，少有交集。宫廷印章尤其是帝后御用宝玺的制作一直保持着文、篆、刻分离的状态，即印文由作为使用者的皇帝和后妃选定，篆写由翰林院翰林或写字人完成，刻治则由刻字人或雕刻匠人实施。他们各自分工，相互协作，有如早期文人篆刻的状况。这也是自古以来中国印章制作的基本程式。而文人篆刻自明代流派印发展以来，就犹如一块文人自己进行艺术创作实践的园地，成为展现极具篆刻家个人风格的艺术载体，强调的是个性化。两者间的区隔和分野似乎越来越大，但也有共同之处，如制作印章所使用的材料基本上保持了一致，青田石就是如此。在清代，青田石成为宫廷印章和民间篆刻都广泛使用的基本材料。虽然清代宫廷与青田石的接触始于何时，已经无法考证和得知，但从故宫现存的文献和实物资料，可以整理出一个大致的脉络。

清宫造办处建立于康熙时期，是专门为宫廷"制造器用"的机构。其下设有诸多作坊，汇集了众多技艺精湛的工匠，从事各种工艺和各种材质的器物的造作。从雍正初年开始，造办处建立了严格的活计档案制度，留下了大量宫廷活计的制作记录，也就是我们通常所说的造办处活计档。在造办处《活计档》中，我们发现了几条有关青田石的记载。

雍正元年（1723年）五月十七日："怡亲王交洞石小素图书六十八方，内有青田石一方。王谕：内选四十方，合配镌刻做匣盛装。将某匣内图书字样刻在本匣盖上。其余剩二十八方，俟此四十方图书镌刻完时一同交进。随又交洞石素图书三方，王谕：着入在选出应镌刻四十方图书之内镌刻。遵此。于九月初四日，镌得雍正尊亲之宝二方、致中和三方、敬天勤民三方、雍正敕命之宝三方、雍正御笔之宝三方、雍正亲贤之宝三方、雍正御览之宝三方、兢兢业业三方、为君难四方、朝乾夕惕四方、雍正宸翰四方、敬天尊祖四方、亲贤爱民四方，以上图书共四十三方，配二锦匣盛。余剩未镌刻图书二十八方，配二锦匣盛。怡亲王呈进讫。"[18]这是一条利用宫中原有的印章料为刚即位的雍正皇帝刻治宝玺的记录，也是目前笔者在清宫档案中所见到最早的关于青田石的记载。在68方冻石印章中，青田石被非常明确地区分出来，并且只有一方，说明当时宫廷中对青田石是有所认知并能够作出判断的。

乾隆二十七年（1762年）六月二十八日："山东巡抚阿尔泰进贡内奉旨驳出：白玉兰花尊一件、白玉方炉一件、黄玉花觚一件、白玉壶一件、旧玉碗一对、旧玉龙凤镇纸一对、旧玉荷叶水盛一件、白玉印色盒一件、田黄图章一匣、青田图章一匣、宣窑花尊一件、钧窑笔洗一件、锦缎二十五端、妆缎二十五端、多罗尼五板、红毛缎五板。本日交与差来把总鲍瑛领去讫。"[19]乾隆四十六年七月二十七日："卿倪承宽进贡内奉旨驳出：万年景福

18 中国第一历史档案馆、香港中文大学文物馆合编：《清宫内务府造办处档案总汇》（以下引述该档案简称《总汇》）第1册，页197～198，雍正元年五月"刻字作"，人民出版社，2005年。
19 《总汇》第27册，页699，乾隆二十七年六月"杂录档"。

20 《总汇》册45, 页343, 乾隆四十六年七月"杂录档"。

21 郭福祥：《雍正帝宝玺的相关问题》,《为君难——雍正其人其事及其时代论文集》页73～88, 台北故宫博物院, 2010年。

如意旧玉笔插一件、水丞花插一匣计五件、旧玉文玩一匣计二件、旧青田印石一匣计十二件、旧铜画钩一匣计九件、旧瓷画碟一匣计十件、旧瓷花浇一件、群仙拱寿一轴、董其昌奇云出岫一轴、恽寿平芝华献寿一卷。本日热河总管永和等交伊差人领讫。"[20]这是乾隆二十七年和乾隆四十六年的大臣进贡单, 进贡者为时任山东巡抚的阿尔泰和太常寺卿倪承宽, 都是有资格直接向皇帝进贡的高级别官员。贡单中各有"青田图章一匣"和"旧青田印石一匣计十二件", 可以知道青田石是可以作为地方官员的进贡品献给皇帝的。尽管这两条进单中的青田石印章都被乾隆皇帝驳回, 没有赏收, 但至少说明地方官员的进贡也是青田石进入宫廷的重要渠道之一。

通过这些档案, 我们可以获得这样的信息：由于雍正皇帝刚刚即位, 就出现了用青田石制作御用玺印的记录, 说明至少从康熙时期开始, 宫廷中已经使用了青田石。从乾隆时期的臣工进单中可知进贡的青田石基本上都是印章, 不但证实了清宫青田石的使用是确定无疑的, 同时也为我们进一步寻找宫廷里的青田石实物提供了重要线索, 即帝后御用玺印中应该存有相当数量的青田石印章。

《宝薮》即皇帝御用玺印的印谱, 是将皇帝御用玺印收集钤盖, 装订成册, 以流传后世。在清代以前并无"宝薮"之词, 也未见有将皇帝玺印制作印谱的记载, "宝薮"一词应始于雍正皇帝, 皇帝宝薮的制作也发轫于雍正时期。现在故宫博物院还保存着清代康熙、乾隆、嘉庆、道光、咸丰、慈禧、宣统等帝后的《宝薮》。检阅这些《宝薮》, 发现部分宝玺标注了当时认定的材质。其中乾隆《宝薮》中被认定为青田石材质的宝玺包括乾隆皇帝皇子时期的"随安室""宝亲王宝""勤学好问"以及即位以后刻治的"畏天爱人""石渠宝笈""自强不息""与物皆春""八徵耄念之宝"等；嘉庆《宝薮》中被认定为青田石的宝玺有"天

倪道莞""御书""得象外意"等；咸丰《宝薮》中被认定为青田石的宝玺则有"咸丰宸翰""慎厥修"等。需要说明的是, 由于当时认知的局限, 这样的标注未必准确, 还需要和实物进行核实比对。

实际上, 从故宫博物院现存的清代帝后玺印实物观察, 用青田石篆刻的清代帝后玺印之数量要比上述《宝薮》标注的数量多得多, 而且有些是《宝薮》没有收录的。具体情况如下：

根据档案和实物的综合考察, 雍正皇帝共制作过253方御用玺印, 但到乾隆元年对其进行整理时就已经只有204方。[21]现在雍正皇帝的绝大部分御用玺印还收藏在故宫博物院。其中可以确定为青田石的玺印包括其即位以前刻治和钤用的一套24方, 印文在雍正《宝薮》中都有著录。这套小玺简单实用, 朴素无华, 每一方都是双面玺, 完全是为了实际钤用而刻治的。印文布局皆经过精心设计安排, 篆刻一丝不苟, 篆刻艺术水平在清代帝后玺印中堪称一流。其即位以后刻治的玺印中, 青田石材质的包括光素"墨池清兴"方玺、随形雕山水"诚求"长方玺、光素"无思"长方御押、双螭钮"崇实政"长方玺、夔纹平台钮"敬天尊祖"方玺、夔纹平台钮"亲贤爱民"方玺、蹲狮钮"为君难"长方玺等。其青田石印章的总数有30余方之多。

乾隆皇帝是迄今为止制作御用玺印数量最多的皇帝。由于新疆回部的平定, 清政府控制了新疆玉源地, 大量优质玉材进入宫廷, 使得乾隆皇帝的宝玺用玉制作的比例大大增加。尽管如此, 石质材料仍然是其御用玺印极为重要的材质。在乾隆皇帝的青田石印章中, 最为知名的就是其八十岁生日时, 由和珅、金简等策划并实施的大型组玺"宝典福书"和"元音寿牒"的制作。所谓"宝典福书"即是将乾隆帝御制诗文中带有"福"字的句子摘出, 作为印文, 每句刻成一印, 计120句刻成120方印章。同理, "元音寿牒"即是将乾隆御制诗文中带有"寿"字的词句找

出，每句刻为一印，计120方。"宝典福书"和"元音寿牒"合在一起成为一套，即240方印章。这是一个庞大的系统工程，也是乾隆八旬万寿庆典中的形象工程。当时用不同的材质共制作了三套，计720方，分别以和珅、金简等的名义进献给乾隆皇帝。同时还将印谱用缂丝织成册页，以胡季堂的名义进贡。根据现在的判断，在三组所有720方印章中，至少一半是用青田石刻治的。而每一组青田石的质地都基本接近，一次性获得这么多印石，且品质相近，肯定是极其不易的。这些青田石有的光素，则以质取胜；有的雕刻各种印钮，形态各异，形式多样。印文的刻治应该出自宫廷造办处的刻字人之手。这也是清代帝后玺印中数量最大的青田石收藏，从中可以看到当时青田石的品种、颜色、质地等历史状况，是清代皇帝的青田石中最引人瞩目的部分。

在晚清帝后玺印中，最为著名的一方青田石玺恐怕要数咸丰皇帝的"同道堂"玺。1861年，咸丰皇帝病逝于热河避暑山庄，在临终之前确定儿子载淳为皇位继承人。由于载淳年方六岁，不能执政，咸丰帝同时任命八位大臣辅佐小皇帝处理政务。在确立辅政体制之后，为防止大权旁落，咸丰又将两枚随身闲章"御赏"和"同道堂"分授给皇后钮祜禄氏和载淳，作为以后下达诏谕的凭信，规定朝廷命令必须钤盖这两枚印章才能生效。此后直到同治亲政，两印一直在诏谕上使用。由于载淳年幼，"同道堂"玺便被其生母慈禧控制在自己手中，代子钤印，从而取得了干预朝政的权力，为慈禧皇太后参政提供了依据和保证。"同道堂"玺的特殊作用，完全改变了同治朝的政治格局。

综上，自康熙时期起，青田石就已经进入清朝宫廷，成为刻治帝后御用玺印的重要原材料，此后的每位皇帝都有制作，总数多达400余件，构成了宫廷青田石文物的最重要部分。这些御用玺印制作时间明确，脉络清晰，流传有序，为青田石的历史文

化研究提供了确实可靠的依据。

三　臣工与青田石

青田石因为文人的发现而声名鹊起，但青田石的推广则是更广泛阶层参与的结果，尤其是具有一定欣赏水平和相当财力的官僚群体的关注和喜好。他们对青田石亦抱有浓厚的兴趣，成为青田石重要的使用和收藏群体，在一定程度上将青田石推向了更广泛的层面，促进了青田石的社会消费，并在消费过程中不断提高青田石的价值。

前面所引周亮工记述文彭发现青田灯光冻石并用以治印之事时，还谈到了另外一个重要人物："时徽中为南司马，过公，见石累累，心喜之。……徽中乃索其石满百去，半以属公，半浼公落墨，而使何主臣镌之。于是冻石之名始见于世，艳传四方矣。"这位徽中司马见文彭获得这么多青田冻石，非常羡慕，竟向他索要一百多方印石，并让他及何震刻治。这个徽中司马就是汪道昆（1525～1593年），明代著名的文学家和戏曲家，抗倭名将。安徽歙县人。嘉靖二十六年（1547年）进士，历任义乌县令、襄阳知府、福建按察司副使、福建按察使、福建巡抚、兵部右侍郎、兵部左侍郎，万历三年（1575年）致仕。周亮工说汪道昆当时为南京兵部侍郎，应该是误记，因为汪道昆只任过北京兵部侍郎之职。作为江南著名文人和乡贤，汪道昆不但在江南颇有影响，而且在全国具有非常广泛的人脉关系。正是通过他的人脉，文人流派印的开创者文彭及何震与外界的联系都大大扩展。他是文彭担任北京国子监博士的推荐人，"相传徽中入都，某冢宰讶国博曰：'公索国博章累累，仆索一章不可得。'徽中曰：'邮者浮沉耳。公诚嗜国博章，何不调而北？'于是公遂为两京国博。"[22] 而何震之名气更是"腾于徽中司马"，"徽中在留都，从国博得冻石百，以

22　[清]周亮工：《印人传》卷一"书文国博印章后"。

23 [清]周亮工:《印人传》卷一"书何主臣章"。

24 [明]谢肇淛:《五杂俎》卷七"人部三",页129,上海书店出版社,2001年。

25 [明]沈野:《印谈》,前揭韩天衡编订《历代印学论文选》页75。

26 [清]周亮工:《印人传》卷一"书靖公弟自用印章后"。

27 [清]周亮工:《印人传》卷一"书沙门慧寿印谱前"。

28 [清]周亮工:《印人传》卷二"书张大风印章前"。

29 [清]周亮工:《印人传》卷一"书文国博印章后"。

半属国博,以半倩主臣成之。祇中意甚得,曰:'无以报,数函聊作金仆姑,盍往塞上?'于是主臣尽交删缕,遍历诸边塞,大将军而下,皆以得一印为荣,橐金且满,复归秣陵。"[23]在那个时候,何震刻的是石印,用的印石也应该是青田石。随着何震的边塞治印活动,青田石也应该传至相应之地区。从这些资料看,汪道昆很可能是对青田石感兴趣比较早并着意收藏的高级官员,而且也是他将青田石带至北方,这在一定程度上扩展了青田石的受众面。

谢肇淛(1567~1624年),字在杭,福建长乐人。明代著名的博物学家、诗人。万历二十年(1592年)进士,初为湖州推官,历任南京刑部主事、兵部郎中、工部屯田司员外郎、广西按察使、广西布政使。谢肇淛一生为官,黾勉政事,治绩颇显。俗务之暇,勤于著述,所著《五杂俎》为后世所重。从他的著作中可以看出他对篆刻收藏的关注,如讲何震:"近代新安何震乃以篆刻擅名一时,求者屡常满,非重值不可得。震盖精小篆者,而时时为汉篆,亦以趋时好云尔。"[24]谢肇淛也是一位青田石的爱好和收藏者,当时的著名篆刻家沈野对此曾有记述:"今世富贵,但知有象牙而已,间或有用金石玉者,其意亦在适观耳,初不知印章之妙也。湖州司理谢在杭斋中,置印数匣,皆灯光、鱼冻,近日所仅见者。"[25]可知谢肇淛收藏的青田石印章品质很好。沈野是谢肇淛的同时代人,长于治印,熟知印史掌故,所记应该可靠。

汪道昆和谢肇淛只是明代众多青田石藏家中的典型。此种收藏青田冻石的风气到明末清初依然强劲,周亮工在《印人传》中留下了大量史料,可以让我们还原那个时代青田石收藏的盛况。首先是周亮工自己,平生雅好印章,百方搜求,所得甚多,爱玩不释于手,曾被他的父亲告诫切勿以此玩物丧志。因其品鉴精细,又善鉴别,所存石印多名家,声名甚著。曾自述其冻石收藏之离散:"仆蓄老坑冻最多,亦复最善。患难以来,尽卖钱

糊口。"因此提出"苟爱惜妙篆,当永戒镌冻,专力于市石",尽管如此,对于好的青田冻石的喜爱之情仍然常行诸文字,这是天性使然。亮工之弟周靖公也是一位冻石发烧友,"爱佳冻,得则手自摩挲,或握之登枕簟,竟夜不释"。甚至为了一块好的冻石,兄弟两个相互争抢,"又余偶得一冻甚异,弟从旁睥睨久之,忽攫去,余追之,弟急走,为物所绊,仆于地。起视,石碎,掌且血,相与一笑而罢"[26]。如此痴迷,如此疯狂,确实让我们感受到了那个时代风气的一丝丝真意。与周亮工同时期的著名文学家、书画家万寿祺(1603~1652年)对冻石也很喜爱,"若嗜图章,复精于六书,自作玉石章,皆俯视文何。所蓄晶玉、冻石诸章,皆自为部署,一一精好,非世间恒有,对客每自摩挲,爱护如头目"[27]。作为篆刻家,万寿祺将所藏青田冻石印章视若珍璧,爱如头目,对其自有独到的理解和认识。对于同一篆刻家的作品,好的材质更为收藏家喜爱,如南京书画篆刻家张大风的篆刻作品多被何采(1626~1700年)和周古邨收藏,而"古邨所得皆在好冻上,破家后仅存其一二"[28]。佳石名手,自然会身价不凡,也是后人着意搜求的原因。

晚明以来消费社会的形成,艺术经济的繁荣和收藏意识的新变,大大促进了当时人们对印章的需求,而官宦群体和新贵阶层对青田冻石的喜爱和收藏,无疑对其具有推波助澜的作用,更使青田石的消费日趋旺盛,这从青田石不断攀升的价格上就可以感知到。周亮工就曾写道:"时冻满勌值白金不三星余,久之遂半镮,又久之值一镮,已乃值半石,已值且与石等,至灯光则值倍石。"[29]

清代是流派印壮大、发展并达到鼎盛的时期,宗系纷出,印人遍天下。印人与外界之交流亦不限于同好,其广泛程度远迈前时。江南印人纷纷北上,足迹广布。印章篆刻的消费群体大大扩展,江南的文人篆刻家和北京宫廷也发生了联系。比如在周亮工

《印人传》后所附印人姓氏里面的龚坤，应为江南一带的篆刻家，在故宫所藏的雍正皇帝即位之前的印章中，我们发现了他署名的作品，而且是雍正帝的名章"胤禛之章"[30]。他和当时的雍亲王胤禛之间到底有着怎样的联系，限于材料我们还无法进行深入探索，但这一事实起码提示我们，因印章消费而结成的社会网络之内出现了前所未有的阶层间的融合。这种现象有利于印人职业前景的拓展，王公贵族的加入无疑增加了对高品质印石的需求，对印章材料的研究也提出了新的要求。新的印章材料如寿山石、昌化石等进入人们鉴赏的视野。原来就已经声名显赫的青田石也有了新的发现，随着开采量的增加，新矿洞的开挖，新的印石品种不断出现，色系和质地也渐趋丰富起来。篆刻家们在篆刻时的实际感受又影响着使用者和收藏者的取向，青田石作为最重要的印石材料的地位依然牢不可破。

作为印章篆刻消费和使用的最重要群体之一，彼时的皇室贵族多有能书善画之辈，印章为其文事活动所必备。尤其是清代宫廷，对皇子的教育极为严格，汉文书法是皇子们的必修课程。因此清朝皇子们很小就开始拥有自己的印章，如雍正皇帝皇子时期印章多达120方[31]；乾隆皇帝从13岁开始拥有自己的印章，即位前共有印章70方[32]。当然，除了登基继承皇位者外，皇子们的印章都随着皇子的成长而携出宫外，甚至随着皇子的去世而消散，能够完整留下来的非常少。很幸运的是，故宫博物院还收藏有乾隆皇帝第六子永瑢（1743～1790年）的一百多方印章，而且以青田石材质居多，为我们考察盛清时期青田石的状况提供了难得的样本。爱新觉罗·永瑢，号九思主人、西园主人，乾隆二十四年奉旨过继给慎郡王允禧，封贝勒。乾隆三十七年晋封为质郡王，乾隆五十四年晋封为质亲王，第二年病逝，谥号庄。在乾隆朝所有的宗室子弟中，永瑢是比较有才华有作为的一位。乾隆皇帝对他十分器重，在乾隆三十七年至乾隆四十七间

充四库全书馆总裁，还担任过监管钦天监事务官、总管内务府大臣。历史记载永瑢工诗、擅书画、能天算，在清中期的文坛、艺坛上很有名气，现在故宫博物院的书画收藏中还有很多他的作品。故宫收藏的永瑢印章是1956年故宫从社会上征集收购的，应该是从他的后人手里一次性释出，多达154方。按照印文的内容，可以分为名号印、斋馆印和诗词成语印。也有部分是他继承自慎郡王允禧的用印。绝大部分都没有边款。值得注意的是，这些印章除一两方为寿山田黄质地外，基本上全部是青田石。而且青田石的质地都很好，温润细腻，有的通透明亮，有的厚重若凝脂，很多都达到冻石标准。色彩也丰富，有的黄如蒸栗，有的灿若云霞。而且大部分印章都是光素，印石切割规规矩矩，方方正正，雕有印钮者所占比重并不大，是书画实际钤用的印章。其青田石的选取品质极高而又不张扬，与皇室雍容华贵的气质极为贴合，也和青田石印章材料使用的历史状况相符，是清代皇室贵族拥有青田石极为典型的形态。

在故宫博物院的印章收藏中，还有一批清代大臣陈孚恩的私人印章，为清宫旧藏。陈孚恩（1802～1866年），字少默，又字子鹤，江西新城人。陈孚恩出身于官吏世家，他本人于道光五年（1826年）拔贡，以朝考一等，授予吏部七品小京官，以后仕途顺达，官至刑部、吏部、兵部尚书，军机大臣，位高权重。咸丰十一年（1861年），在慈禧、奕䜣发动的"辛酉政变"中，陈孚恩站到了肃顺等赞襄八大臣一边而遭清洗。在一份以同治皇帝名义发出的谕旨中指出："查抄肃顺家产内，有陈孚恩亲笔书函，有暧昧不明之语。朕新政颁行，务从宽大，惟其与载垣、肃顺交往密切，已属确有证据。若不从严惩办，何以示儆将来？"并令"即将该革员寓所资财严密查抄。"[33]"所有前经御赏匾额，均著即行恭缴。"[34]很快，陈孚恩家产被抄，本人被发往新疆戍边。可能在他的印章中有"赐额清正良臣"的内容，而"清正良臣"又是道光皇帝所

30 郭福祥：《明清帝后玺印》页132，北京国际文化出版公司，2002年。

31 前揭郭福祥：《雍正帝宝玺的相关问题》。

32 前揭郭福祥：《明清帝后玺印》页144。

33 《同治朝实录》卷八，咸丰十一年十月二十一日。

34 《同治朝实录》卷八，咸丰十一年十月二十二日。

35 郭福祥、恽丽梅:《没入清宫的陈孚恩私印》,载《紫禁城》第2期,1991年。

36 [明]沈野:《印谈》,前揭韩天衡编订《历代印学论文选》页74。

赐,不宜轻易处理,于是就将其所有印章留在了宫中。[35] 当时皇帝的这一决定,无意中为我们留下了清代臣工青田石印章及其收藏的极佳研究范本。陈孚恩的这些印章共有81方,作为当时有影响的书法家,他拥有和刻治这么多印章是完全可以理解的。这其中有50多方是青田石印章,印体上基本都贴有"同治元年三月十九日青田石"的黄条,是当时抄家清点时遗留下来的。这些青田石印章从材料品质上看,是介于冻石和市石之间的印石,有的材质也很好,但真正的冻石并不是很多。颜色上以青白色为主。其最大的特点是基本上都有篆刻者的边款,可知他的相当多的印章是由当时著名篆刻家赵之琛刻治的,此外还有杜乘、濮森、姜炜等。有的印石是用旧的印石改刻的,像赵之琛有时还将自己刻过的印章再重新刻过,可知陈孚恩和民间有影响的篆刻家之间互动很多,关系紧密。此外带有印钮雕刻的印章比例增多,印钮的题材以动物为最多,反映出青田石民间雕刻艺术的某些特点。

陈介祺(1813~1884年),字寿卿,号簠斋,山东潍县人。道光二十五年(1845年)进士,授翰林院编修。咸丰四年(1854年)借母丧归里,不再复出为官。在家乡专心金石之学,不惜巨资搜集金石文物,成为著名的收藏家和学者。每当有新的收获或新著问世,陈介祺往往请人篆刻印章以备钤用,因此他的印章也成为其学术历程和收藏事业的见证物。故宫博物院藏有他的自用印82方。其中12方为1960年没收的"五反"文物,全部为青田石。另70方则是陈介祺的后人陈元章于1956年捐献,其中有青田石34方、寿山石16方、牙章17方、铜章3方。共计有青田石章46方,在所有材质中是最多的。这些青田石章基本上都光素,绝大部分质地温润,应是经过精细挑选的,可以视为收藏家眼中青田石的代表。

上述永瑢、陈孚恩、陈介祺的青田石印章构成了故宫博物院青田石收藏极为重要的部分。这些青田石印章通过不同途径最终聚合在一起,有的官员私印通过抄家进入宫廷,成为宫廷收藏;有的则是家族衰落,流落在民间,通过收购成为故宫博物院收藏;有的则是由后人捐献给故宫博物院。从这些收藏中,我们可以大致了解到那些作为中国青田石最主要的利用和收藏阶层的清代皇室成员、官员的青田石使用和收藏情况,也可以明了青田石消费的社会基础、层级分布以及各自的价值取向和特点。这也是开展青田石社会史研究的重要基础。

四 篆刻家与青田石

在青田石历史和文化研究中,向来十分重视篆刻家群体对青田石的研判,多奉之为金科玉律。通过大量的历史资料,我们发现虽然篆刻家群体基本不是青田石的最终拥有者,但他们却是最有资格和权力对青田石进行评判的群体。一部青田石的历史,也是篆刻家们对其认知、品评、推广、交流的历史,而且这种品评、推广、交流不仅仅局限于其群体内部,也广泛存在于篆刻家与使用者、收藏者之间,并一定程度上影响和引导着社会大众的认识。

在文彭发现青田灯光冻并用其刻治印章之前,用石头刻印已然流行。当时的刻印者用的是什么样的石头,史料有限,我们不得而知,但文彭治印所用的印材已是青田石。稍晚于文彭的篆刻家沈野在其《印谈》中讲道:"文国博刻石章完,必置之椟中,令童子尽日摇之。陈太学以石章掷地数次,待其剥落有古色,然后已。"[36]这里的陈太学即是著名吴门书画家陈淳(1483~1544年)。陈淳,字道复,后以字行,更字道甫,号白阳,又号白阳山人。他去世时,文彭还不到50岁。沈野所记两人对印章自然古色的做法很相似。我们关注的问题是,印章经过椟中摇

晃或掷地自损，已经斑斑驳驳，古色是有了，但质地的润泽通灵之气还会存在吗？如果是灯光冻，经过这样一番操作，恐怕欣赏的只能是印面文字的布局、篆法、刀法等纯粹艺术的部分了。这似乎又与当时对灯光冻等好印石推崇的历史不太符合。合理的解释是，文彭和陈淳刻印使用的石材有一般和精品的区别，并不仅仅限于灯光冻等上等青田石。上述作古的做法，极有可能是针对一般的石质印章。这些印章应该是光素无钮，是纯粹的刻印材料，也就是周亮工所说的"市石"。至于灯光冻等印石，欣赏印石本身也构成篆刻鉴赏的重要组成部分，则不大可能用这种方法达到逼古的目的。

在《印谈》中，沈野谈到了自己用青田石刻印的实践经验："或曰：灯光、鱼冻固妙矣，而金、玉、银、铜更自可爱，今足下独刻石，余一切罢去，何耶？余曰：金玉之类用力多而难成，石则用力少而易就，则印已成而兴无穷，余亦聊寄其兴焉耳，岂真作印工耶！昔王子猷雪中访戴，及门即止。对竹终日啸咏，无有已时。均一子猷，而其兴有难易者，何也？以戴公道路跋涉，而竹则举目便是故耳。"[37]"印最上用玉，其次铜，其次金银，兼之者石也，最恶者象牙。"[38]沈野给出了篆刻家愿意用石刻印的理由，一是相比于其他材质，石头刻起来容易，是最容易表现篆刻者个人风格和趣味的材料，并兼有其他多种材质的综合优势。二是石头印材获得容易，就像竹子一样举目便是。这是石质印材在篆刻界风靡的最根本原因。从其著作分析，沈野刻章使用的石头应该也是青田石，在其著作中也表达了他自己对青田石鉴赏的看法。如前面已经引用过的"石之贵重者曰灯光，其次鱼冻。灯光之价，直凌玉上，色泽温润，真是可爱。灯光之有瑕者即鱼冻，鱼冻之无瑕者即灯光，最是易辨"一节，从鉴和赏两个方面对青田石加以品评。鉴石即区别高下，分辨品种，对当时出现的两个重要的青田石品种灯光冻和鱼冻给出了

鉴别的条件和方法。赏石即视觉感受，"色泽温润，真是可爱"道出了赏石之角度，即色彩和温润度。这些都是来自作为篆刻家作者的亲身感受，从篆刻实践和审美品鉴不同角度对青田石进行研判，在早期流派印篆刻家当中，沈野对青田石的看法具有相当的代表性。

在晚明篆刻家们的理论著作中，许多印章的创作理念、方法多是针对石质印材的印章创作而言的，故而都不经意间流露出对当时流行的青田石印材的评论，这是我们现在了解当时青田石历史极为珍贵的历史记录。万历年间著名篆刻家和篆刻理论家甘旸在《印章集说》中讲道："石有数种，灯光冻石为最，其文俱润泽有光，别有一种笔意丰神，即金玉难优劣之也。"[39]青田石润泽有光，雕刻出来的作品能够显现出金玉难以达到的笔意丰神，充分肯定了青田石的独到。印学家杨士修在其所著《印母》中，从篆刻者的角度对青田石之雅做了诠释。"受刀者，玉为上，铜次之，玛瑙、琥珀、宝石、磁烧又次之。金银作私印便俗气。如今之青田冻石，有光莹洁净比亚于玉者，甚可宝惜，其高者价亦倍至矣。其象牙但可令闽人刻作虫鸟人兽之形，供妇女孺子玩弄耳"[40]。指出青田石是篆刻家珍视的重要原材料，堪与玉等。吴名世在为他的弟弟篆刻家吴日章所著的《翰苑印林》所作序中认为："石宜青田，质泽理疏，能以书法行乎其间，不受饰，不碍刀，令人忘刀而见笔者，石之从志也，所以可贵也。"[41]指明了篆刻家个人艺术感受与青田石材料之间的密切联系，青田石为篆刻家们提供了可以任意驰骋得心应手的材料，是篆刻家们艺术创作的物质基础。这时的篆刻家们通过自己的艺术实践，将青田石与其他材质加以比较，总结出青田石印材的特性和优势，产生了最初的青田石评价方式和标准，对后来的青田印石文化的形成具有深远的影响。

进入清代以后，印石的选择虽然变得多样，昌化石、寿山石

37 [明]沈野：《印谈》，前揭韩天衡编订《历代印学论文选》页78。

38 [明]沈野：《印谈》，前揭韩天衡编订《历代印学论文选》页75。

39 [明]甘旸：《印章集说》，前揭韩天衡编订《历代印学论文选》页90。

40 [明]杨士修：《印母》，前揭韩天衡编订《历代印学论文选》页10。

41 前揭[明]吴日章编：《翰苑印林》"序"。

42 《印章款识》"丁敬",前揭韩天衡编订《历代印学论文选》页833~845。

43 《印章款识》"黄易",前揭韩天衡编订《历代印学论文选》页857。

44 《印章款识》"丁敬",前揭韩天衡编订《历代印学论文选》页859。

45 《印章款识》"赵之谦",前揭韩天衡编订《历代印学论文选》页891。

46 《印章款识》"吴昌硕",前揭韩天衡编订《历代印学论文选》页901。

异军突起,但篆刻家们对青田石的推崇和喜爱程度依然不减。此时的篆刻家对青田石的看法多通过印章边款、印跋等自然流露出来,是来于自身篆刻实践过程中的体悟。

浙派篆刻开创者丁敬(1695~1765年)对印石的要求极为严苛,对印石的硬度也颇为敏感,在"师韩"印边款中就刻有:"此等石嫩于闺粉,使千里马行败絮上,不骋意气,惜也。"因为印石太软,运刀不能尽情挥洒而不无遗憾。他喜刻佳石,在"古歙汪氏啸雪堂主人珍藏夏商周金石文字、秦汉官私印信、唐宋元明人诸章、历代名人书画尺牍之钤记"边款中刻有:"吾友秀峰博雅好古。……今以旧作斗印索刻,予应秀峰之请者,盖喜其石之佳也。"在当时流行的三大印石中,丁敬对昌化石最无好感,除非迫不得已,一般不施刀于其上。在"庄凤翯印"边款中刻有:"吾杭昌化石,厥品下下,粗而易刻,本易得印中神韵。红者人尤珠玉定值,不知日久色衰,曾顽石之不若矣,安有青田、寿山之久而愈妙耶?余故素拒此石。杉郡契友一时不能得佳石,又甚渴余篆刻,因勉应其请,重其雅意之笃耳。"而对青田石和寿山石则认为"久而愈妙"。特别是对青田石,即使是一般的印石,也能刻出不一样的感觉,"用拙斋"边款中刻有:"石固丑,花蕊石,王元章所喜者,颇宜雅人几上耳。""兰林读画"边款中刻有:"此石不一泉值,却喜真旧,加以老夫手刻,庶几不累名迹。"[42]通过这些边款,再结合现在遗留下来的他的印章作品的材质,可知丁敬还是最喜欢用青田石治印。

浙派篆刻的扛鼎人物黄易(1744~1802年)对青田石也有很高的评价,他曾在两枚印款里谈到青田石。一是赵之谦补刻"沈氏金石"印上的黄易原款:"篆石为印,肇煮石山农。正、嘉间,文氏踵其法,所取尽青田,俗所谓灯光冻者。后来无石不印,求其坚刚清润,莫青田若也。是石有异,为雪筠兄刻三字,石交难得。珍重珍重。乾隆丁酉上谷初夏,杭人黄易制。"[43]一是"柳绿更带新烟"边款:"吾浙产石,青田较胜昌化。谓其柔润脱砂,仿秦汉各法,奏刀易于得心应手。青田有五色,惟红者尤为罕睹。近日为石工采伐殆尽,求一细腻可玩者十不获一,新坑直顽石耳。斯二石旧为新昌王氏所藏,余以贱值得之,刻以志爱。时丁巳仲秋,小松识于环翠山房。"[44]黄易不但是著名的篆刻家,也是清代著名的金石学家,一生致力于搜访摹拓古金石资料,长于考证。他的这两枚印的印款,涉及青田石历史的重要问题,值得重视。首先是"正、嘉间,文氏踵其法,所取尽青田,俗所谓灯光冻者"一语,肯定文彭时代所用的印石都是青田石。其次是记录了他生活的时代也就是清代乾隆和嘉庆早期青田石使用和开采的状况。印石的品种增多了,"青田有五色",不同色彩的青田石肯定来自不同的矿脉。好的细腻的印石已经枯竭,大部分的新坑印石质地一般,如同顽石,佳石难求。再次是黄易自身对青田石的评价和感受,"坚刚清润,莫青田若","柔润脱砂","奏刀易于得心应手",并不自觉地和昌化石进行了对比。这两个印款分别刻于乾隆四十二年(1777年)和嘉庆二年(1797年),前后相隔二十年,但他对青田石的看法基本没有改变。

到晚清民国时,篆刻家多寻找新的可为法式的创作滋养,印风开启新的天地。青田石仍然是最主要的篆刻材质,受到篆刻家们的垂青。清末著名书画家和篆刻家赵之谦(1829~1884年)在同治二年(1863年)"胡澍之印"边款中刻到:"印不值钱,产自青田,路七八千。入悲庵手,刻贻其友,曰可长久。"[45]表明他刻印并非只看中上等青田石,一般的不值钱的青田印材也一样可以传之长久,主要是针对篆刻艺术而言,印石只是载体,颇有周亮工提倡"市石"之遗风。西泠印社创始人吴昌硕(1844~1927年)对青田石亦情有独钟,自用之印多用青田石篆刻。他在光绪十二年(1886年)的"安吉吴俊昌石"边款中提到:"旧青田石,贵如拱璧,六字工整,刻重其质也。"[46]对青田石的珍视可见一斑。

篆刻家对青田石的一片倾心亦延续到现代和当代篆刻界。只有亲身的实践,长期的积累才会心有所得,青田石依旧是篆刻家的最爱。故宫博物院院长马衡(1881～1955年)曾在"马衡"印款中表明自己对青田石的喜爱:"余于印石中最爱青田,见即收之,朋好中亦有效尤者。因之年来石愈少而直(值)愈昂,此诚庸人自扰也。此石为八年前所买,亦百年以上物,以有人属题榜,无适当之印,遂仓卒成此,叔平。"马衡去世后,其精心收藏的印石及篆刻作品绝大部分都通过其子马彦祥捐赠给故宫博物院,其中自用印章多达百方以上,基本都是青田石。对照实物,可知马衡对青田石的上述记述是真实的,他的篆刻作品和青田石收藏堪为现代青田石的典范。当代著名篆刻家韩天衡对青田石也有深刻的体悟:"毋论其质地冻或非冻,石性皆清纯无滓,坚刚清润,柔润脱砂,最适于奏刀听命,最宜于宣泄刻家灵性,因此是印人最中意、信赖的首选印石,古来第一流印人无不乐于选用青田石奏刀即是一大明证。""我素爱青田印石,先后入藏颇丰,兴来置诸石于画案,亦苍亦翠,间赭间黛,或赤或紫,百面千态,和而不犯,同中有异。具雍容娴静之态,无取宠献媚之貌。我观石,石观我,我玩石,石玩我,两相知,两相依。不知昼去,不知老至,自有一种百看百回头的痴迷。……青田石乃石中之翘楚,令刻家和藏家心旷神怡,是得一望二、嫌少欠多的尤物。以刻印出发,则吾惟倾心于青田。"[47]可以说是达到了人石合一的状态。

通观明代以来篆刻家对青田石的论述,可以体察到明显的时代变化。明代的篆刻家在品评青田石时多是将青田石和其他材质如玉、铜、牙等进行比较,突出青田石易于施刻,可以以刀代笔,使篆刻者的艺术志趣淋漓尽致地得以发挥的特色。同时也反映出早期人文篆刻在材质选择上石材快速取代其他材料的变化过程。而清代篆刻家对青田石的品评则是将其置于石质印材的范围之内,多是和其他种类的印石如昌化石、寿山石等

进行比较,突出其刻印过程中的个人实际感受。和其他印石相比,篆刻家们更乐于使用青田石,并给出了充分的理由。沧海桑田,几百年来篆刻家对青田石正面的看法没有改变,其乐于收藏、乐于施刻的特点也没有改变。可以说,青田石是与中国的文人流派篆刻艺术关联最为密切并伴随始终的印章材料。

五 百姓与青田石

前面引述的清初刘廷玑讲青田石时说:"地方多一土产,即多一累,恐贤有司亦不乐有之也。"这是典型地站在地方官员角度所生发的感慨,但同时也表明在刘廷玑生活的清初,青田石确实已经被定位成当地的土产了。这种定位自然是与青田石自明代中叶以来所产生的巨大影响以及它和当地百姓生计有莫大关联密不可分。围绕着青田石所形成的全方位产业链在青田历史上占有重要地位,也在青田特色地域文化形成过程中起到了至关重要的作用。前面论述的皇帝、臣工、篆刻家都处于整个青田石产业链的顶端,而青田石产业和当地百姓生活关系至为密切者恰恰是这个产业链的前端,约略而言有以下三个环节:一是开采,二是雕刻,三是市场。这些环节的历史演变都是在当地百姓的参与和推动下完成的,可以视为百姓的青田石的历史。故这里对此一历史状况进行探讨,以使我们明了青田石在当地百姓生活和社会发展过程中所扮演的角色。

青田石开采和青田石雕刻是密不可分的。现在考古发现最早的青田石雕为浙江省博物馆收藏的六朝小石猪和新昌文管会收藏的永明元年(483年)南齐墓出土的小卧猪[48],但这些极有可能是零星的、偶然的采集和利用,应该还谈不上自觉的矿石开采。为了雕制生活中实用小物件的目的而开采青田石,可以确定在明代中叶就已经开始。周亮工在《印人传》中所讲,

47 韩天衡:《我眼中的青田石》,《中国宝石》第3期,2001年。
48 前揭夏法起《青田石全书》页45～46。

49 [明]甘旸:《印章集说》,前揭韩天衡编订《历代印学论文选》页100。

50 [明]沈德符:《万历野获编补遗》卷四"印章",北京中华书局,1959年。

51 [明]方以智:《物理小识》卷七,《影印文渊阁四库全书》,台北商务印书馆,1986年。

52 [清]叶梦珠:《阅世编》卷七"食货六",北京中华书局,2007年。

53 [清]稽曾筠等纂:《浙江通志》卷一○七"物产七",页2481~2482,北京中华书局,2001年。

在文彭发现青田石之前,青田石就已经被批量地从青田运至南京,销售给雕刻艺人,用来雕制带有花草鸟虫纹饰的女性装饰品。当时的青田石应用范围有限,市场应该很小,开采的规模也不会太大。青田石真正的历史转折点应该是被发现可以用作雕刻印章,特别是经过文彭等具有相当社会影响力的文人的认可和使用,使其声名鹊起,冲破了原来狭小的日常生活范畴,进入文化领域。因此之故,青田石的早期开采和民间雕刻情况才零星见诸文字记载。

在明末至清中期这一段时间内,关于青田石的认识绝大多数限于对灯光冻等高档青田石的关注,对青田石矿产及民间雕刻有价值的记录不多。主要有如下几条:甘旸(生卒年不详)《印章集说》:"近有以牙石作玲珑人物为钮者,虽奇巧可人,不过玩好,其典雅古朴,则弗如古也。""青田石印池亦不可用,如用,必欲以白蜡蜡其池内,庶不吃油。"[49]沈德符(1578~1642年)《万历野获编》:"我朝士人始以青田石作印,为文房之玩,温栗雅润,遂冠千古。"[50]方以智(1611~1671年)《物理小识》:"青田石之心为冻石,如蜡者曰蜡冻,光明者曰灯光,近心者为豆青,次为封门青。"[51]叶梦珠(1624~?)《阅世编》:"图书石,向出浙江处州青田县,其精者为冻石也,各种不一,俱以透明无瑕如冻者为第一,每两值银两余。近来老坑填塞,采石者不能入,不可得矣。其次者为封门。再次者曰豆青。"[52]雍正朝《浙江通志》:"崇祯《处州府志》:青田县阁公方山出图书石,如玉;《青田县志》:县南有图书洞,洞穴深邃,入其中,冬温夏凉,出石如玉,柔而栗,宜刻印章,亦可琢玩器,俗名青田冻。"[53]另外还有前面已经引述过的刘廷玑《在园杂志》中的记载,此不复赘。综合上述信息,可以获得这一时期青田石开采和雕刻的大致状况。青田石的矿产地在青田县南的阁公方山。开采的方式因矿脉的位置不同而有所不同。一种是山岩,根据矿脉凿洞开采,随开随进,其洞穴深邃,

内部冬暖夏凉。这种开采的洞穴当不止一个,有老坑、新坑之分。老坑至少应该始于明代,到清康熙时被填塞,已经无法开采,出产的石料温润如玉,有冻石、封门、豆青等品种。一种是在临近溪水的地方,要将溪水沥干才能发现和采集,也称为水石,刘廷玑雇人开采的就是这种青田水石。绝大部分的水石都比较燥硬,只在其中心部位会发现有如玉一样的好石头,最好的就是灯光石。按照方以智的记载,这种矿石依其在矿脉中所处的位置不同,出石的品质也不一样,中心者为冻石,近心者为豆青,再往外则为封门青。青田石的开采并不容易,要雇有经验的石工,有时连续几个月,也未必找到理想的矿石,其开采也要看天时、地利和人和。好的石头价格甚昂,康熙时已经达到一两石头一两银的程度。值得注意的是,在方以智和叶梦珠的著作中,几乎同时出现了封门青这一青田石品种,这是历史文献中最早的关于封门青的记录,说明至少在清朝初年,封门青已经为人们所认知。至于雕刻,除了制作印章雕刻印钮之外,还可以雕刻文房之玩。印钮可见的有玲珑人物、花卉、动物,甚至有制作多层的转球,极为精巧。文房用具有印池,陈设器有瓶、尊、杯、斝等以及各种小玩器。在消费市场方面,此一时期的青田石消费主要集中在国内,且不同的石雕种类在市场分布上也有差异。印章是较为普遍接受的,市场广泛,而其他类别如陈设器、装饰品、小物件等还是主要以当地和江南地区消费为主。

青田石产业在晚清至民国时期出现了明显的变化。开采量增加,雕刻从业人员扩大,市场突破原有的范围,从国内走向世界。这一变化的发生,可能是与当时中国开埠、交通方式的改变以及与外界经贸来往不断加强的社会背景有直接关系。相关机构和媒体做了大量青田石产业的调查工作,数据翔实,涉及的细节可以看出青田石产业对地方经济和当地百姓生计起到的重要作用。值得注意的是,青田石与百姓生计的关系从来没有

像此一时期这样被反复提及。比如："青田山多田少，地瘠民贫，乡间妇孺多赖青田石雕刻工艺为活。"[54]"就旧岁计算，运沪外输者，凡两千五百箱。箱售百金数十金不等。穷乡僻壤，有此大宗，岂曰小补哉。"[55]"每年由青田出外经商的人，以贩卖青田石刻为主，而赚来的钱不知多多少少，所以对各地，尤其是山口之人民经济上，颇有不少的利益。"[56]"青田石向为青田之主要生产，每年运销外洋及国内者，为数几及百万，且在外贩石为业而成巨富者，亦属不鲜，故关系青田民生，良非浅鲜。"[57]说明随着青田石产业的兴盛，当地百姓依赖其维持生计的程度不断加强，青田石产业对百姓生活的影响越来越受到关注。这也为我们现在研究青田石与百姓生活之间的关系提供了难得的第一手资料。在此仍然从开采、雕刻和市场营销方面加以介绍。

矿石开采是青田石产业链的第一个环节。据浙江省府设计会调查员王蓉1930年的实地调查，青田石矿产于青田东南乡的山口、方山、周村等地，计十四处。专以采石为业者，数近百人。全年矿石产量约一万两千石，值价一万四五千元。[58]更详细的如山口村一地，即有图书山和岩岙山出产青田石，开采的洞坑约有二十多个，矿坑皆以采矿工人的名字命名。附近靠采矿维持全家生活者有十多户，采石的工人有四十名之多。他们的资本很薄，只有几样采矿的铁器及挑土的畚箕等，可见当时还是比较简单原始的采矿方式。开采时，先由有经验的石匠认清露头的矿床，找到矿脉，始可开采。矿岩都埋于土中，故先去除土皮，直到岩皮出现，去除外面的硬石头，找到矿脉，沿矿脉开挖。矿洞起初不甚大，仅容一二人，以后渐开渐大，可容一二十人。采下的石头运出洞外，再加修凿，就可以出卖。采矿工人的生活也相当辛苦，因距家颇远，中饭都在山上架锅造饭而食，矿山附近水不易得，所以他们的碗锅都洗不干净，甚至于不洗，锅底焦皮常积成厚厚的一层，亦不除去。[59]至于采矿的方式和利益分享，因情况不同而各有差异。如：山有家山、荒山之别。家山皆有山主，属于私人所有，大都由石工与山主合采，间有矿商出资向山主购地再雇工开采的。荒山任人开采，不加禁止。采矿工人分佣工及分收两种。佣工又有长、短工之分。长工论月，膳宿皆由山主供给，工资每月六元。短工按日，饭食亦由山主承担，工资每日三四角不等。至于分收则在开采前由山主和石工订立契约，规定各自的抽成。一般山主只出地方，其他一切费用概不负责，由石工自行开采。得石出售后，所得则按契约与山主分收。分成方法大概为值百抽五，即石工若售石得洋百元，则山主得五元，石工得九十五元。青田石常以斤出售，粗石每元可买八十斤，冻石及封门石则每元仅售其半。最好者则以块计，由买卖双方对货估价，每块约值洋数元至数百元不等。青田人之依靠青田石为生者，不下千余人。[60]采石已经是矿产地居民重要的经济收入来源。

相比于采石，青田石雕刻在当地经济中的影响面更广。青田石雕刻主要还是以青田人为主，"雕刻这种石头的人，差不多产地附近各村的男女老少，尤其是妇人都有雕刻的技术，以雕刻著名的地方首推山口，其他如方山、油竹、半坑、小平坑等地亦多雕刻工人，每年出产约在百万元左右，山口一村占三分之二有奇"。当时几个重要的青田石雕刻村镇都有比较详尽的调查数据，可以了解更为具体的从业人员的情况。比如山口"一村共有五百九十七户人家，家家都有雕刻的人。多的全家以刻石为业，少的一家之中亦有一两个。大多数的妇女除了日常家事之外，便是雕刻，赚些钱补补家中经济之不足。所以，山口村的妇女并没有一个是消费者，最难得的就是全家五六口仅靠一两妇女来维持生活的也有。大约每人一日少的可赚一元上下，多的十余元不等"[61]。"方山地方人口不过千余户，而雕刻匠独占三千余人。大安内地方亦约千余人，然雕刻工人亦有百数十人之多。

54 《为请免征青田石出口税电财政部文》，《商业月报》第16卷第7期，1936年。

55 只园：《青田石屑》，《国闻周报》第8卷第6期，1931年。

56 林宝奇：《青田山口之"青田石"与"石刻"》，《浙江青年(杭州)》第3卷第3期，1937年。

57 林保持：《青田之石业》，《浙江建设》第10卷第6期，1936年。

58 《浙省青田石矿之调查》，《矿业周报》第122期，1930年。

59 前揭林宝奇《青田山口之"青田石"与"石刻"》。

60 《调查：温州青田石贸易状况》，《工商半月刊》第2卷第5期，1930年。

61 前揭林宝奇《青田山口之"青田石"与"石刻"》。

62 前揭《调查:温州青田石贸易状况》。

63 《浙省青田石矿之调查》,《矿业周报》第122期,1930年。

64 前揭《调查:温州青田石贸易状况》。

65 参见前揭《调查:温州青田石贸易状况》、林保持《青田之石业》。

66 前揭林宝奇《青田山口之"青田石"与"石刻"》。

67 《中外商情:青田石畅销》,《湖北商务报》第97期,1902年。

68 《大批青田石运输英国》,《农商公报》第5卷第1期,1918年。

69 《青田石销衰落》,《浙江经济情报》第1卷第7期,1936年。

70 《中外大事记:德警擅捕华商》,《兴华》第21卷第26期,1924年。

每人每天所得之工资,自大洋八角至三元云"。至于零散的雕刻从业人员,恐怕很难有准确的统计。但是通过这些雕刻者的劳作,青田石的价值得到大大提升。一万多元的青田石原石经过雕刻者的创作,价值呈几十倍的增长,同时也使更多的人投入到青田石的产业之中。[62]

青田石的开采和雕刻是与市场的需求紧密联系在一起的,这一时期青田石市场的扩展为青田石产业的发展提供了契机。"青田石雕刻风行全国,远销欧美"[63]成为此期内描述青田石市场的通用词句。由于消费习惯和喜好不同,国内外销售的青田石雕在品种上有很大区别。"青田石之贸易分国内国外两种。国内贸易以美术欣赏品居多,国外贸易则日用品为主。青田石之行销国内者,工作细致,精巧玲珑,价值亦较贵,如花瓶、花盆、笔架、小景屏风、笔洗、人物、佛像印章是也。其销行国外者,雕刻粗陋,多系普通石料,价值亦较廉,如书夹、灯台、花尊、烟灰碟、香烟盒、雪茄烟盒、神像、中国著名风景等是也"[64]。可以看出青田石产业随着社会的变迁也在不断地进行着调整。

青田石的国内销售以温州为中心。凡雕刻上之初步工作,皆在青田就地完成。在产地附近均由小贩沿户收买,先运到永嘉、丽水等处商店出售,专门贩卖青田石刻的商店在青田城内有十多家,在永嘉有二十多家。然后再从这里运至温州,分销各埠。其雕刻上之精细工程,则多在目的地进行。温州与青田地属临邑,有小汽船往来,交通很方便。因此在这里经营青田石买卖的人不少。20世纪30年代,仅温州城内就有青田石雕贩卖店七八家,内中规模最大者当推大沙巷之金南金石刻画社。所有青田雕刻工人之出品,大部分皆归该社承销。产品花色多至数百,名目繁多,不胜枚举。上海也是很重要的青田石销售地和转销地,其他如汉口、天津、北平、青岛、南京、杭州、广州、香港、福州等地销售亦多,销行以印章和美术欣赏品为最广。此外,还有

零星商贩,担石雕走街串巷,到处皆是,或由青田旅外商贩带至外省以作川资,或由青田工人运售各埠,以维生计。可以说,以贩卖青田石为生的青田人在国内各大城市都有分布,织就了一张巨大的青田石销售网络。当时国内青田石的年贸易额在60万元左右。[65]

青田石在国际市场的销售也在这一时期兴盛起来。"石刻初仅销售于国内,到光绪初年,山口有林茂川者,改良石刻,并向欧洲各国推行,花样亦繁多起来,颇受外人之欢迎,销路始广。光绪末尤盛,直至民国十年后,乃向美洲途径推广,故大盛。现在世界各国,差不多都有青田石刻了,尤以美国及英国为最多。"[66]青田石远销国际市场无疑对青田石产业影响巨大,各报刊对此亦多有报道。如1902年《湖北商务报》记录了当时青田石畅销国内外的情况:"东瓯上游青田所产之石雕琢成物如文房印章之属运销各埠,日见其旺。销诸美利坚及外洋各埠亦日上蒸蒸。闻每一花瓶约值卢布六枚。此系粗货,若细致者价更高矣。"[67]1918年《农商公报》也记载:"温州之青田石制成各种花式,如文房宝具等,运往欧美各国,以供彼邦人士作书案餐台之陈设品,每年销路为数不资。"[68]据统计,一次世界大战前每年销往国外的青田石不下七十余万元,1929年自温州运往上海转销至美国的青田石达到两千五百箱,每箱头等货值洋一百元,次者值洋四五十元。三十年代则逐年下降。[69]青田人在国外销售青田石充满了艰辛,1924年的《兴华》就记载了在德国贩卖青田石的青田人的遭遇:"近有青田县良民,……结一团体三四百人,载数十箱青田石器,冒险来欧。一路辛辛苦苦来到铜墙铁壁之德国,衣服褴褛沿门叫卖。……居民向警察诉告华人违法扰动德国四年来新获得之治安。于是警察数百人以迅雷不及掩耳之手段,于一夜间搜捕华人二百名送之监狱,所有青田宝石一律充公。"[70]最后经交涉争回青田石,但打开看时,已经全部毁成烂

泥,生机断绝。

青田石能够走向世界,也是青田人在世界舞台上对青田石雕进行推介的结果,而积极参与各个国家的博览会就是其中的一个重要举措。据青田华侨博物馆的资料,青田石雕曾被选送参加1853年南美路易斯国际赛会、1896年的欧洲万国博览会、1899年的法国巴黎博览会、1905年的比利时列日博览会、1906年的意大利米兰世界博览会、1915年的巴拿马太平洋博览会,并多次获奖。如1906年意大利米兰世界博览会,是由中国政府组织参加的首次西方博览会。青田商人林毓冥、周凤、林子屏、林如天、林严齐、林秀芬、毛鸿兴等7人携带价值共8850元的青田石雕参加展销,虽然因展场起火,其中5人的石雕全部被烧毁,但青田石雕还是引起了欧洲人的注意,收到了"色体均属可观,外人破增好尚,工作求精,亦属畅销之品"[71]的效果。1915年,中国应邀参加美国旧金山举办的巴拿马太平洋博览会,此次参会的山口石雕艺人周芝山的"松鹤大屏""瓜盒""牡丹瓶"等12件雕刻,金针三的"青田石雕刻小屏风"等作品脱颖而出,获得银奖。[72]青田石雕蜚声海内外。让青田石走向世界,这其中凝聚了不知多少青田人的付出和努力。而同样,青田石在一定程度上也助力青田人跨出国门走向世界。

由青田的百姓参与和推动,所形成的采矿、雕刻、运输、销售环环相扣的青田石产业链,深深影响着当时青田百姓的生活和生计。然而,随着时间的流逝,当年那些风靡国内外与百姓生活密切相关的青田石作品,大多数也随风而去,难见芳踪。而在故宫博物院的收藏中,还保存一些显然不是清宫制作的青田石雕刻作品,既有执壶、花瓶等器物,也有人物等雕件,虽然这些作品通过不同途径进入宫廷收藏系列,但明显和宫廷审美趣味存在区别,为清代民间制作,正可以填补这方面的空白,让我们看到早期百姓青田石雕的面貌。另外还有乾隆晚年着意搜集的江南

民间根据臆想而制作的文彭印章伪作,基本上都是用青田石制作,为数不少,也可将其作为民间青田石来看待。

六　三个节点与三个系统

前面已经从不同层面对青田石的历史和文化做了比较详细的讨论,在本文的最后部分,笔者想对青田石历史关键性的问题再进行简单梳理,以便于我们对青田石独特的历史和文化有一个更为明确的认识和理解。对于青田石的历史而言,哪些事件对其是具有全局性意义的?青田石历史演变和文化发展只是一条简单的直线吗?我们该如何评判青田石的价值和意义?在这里,笔者提出青田石历史的三个重要节点,并据此对其历史和文化意义稍做诠释,希望对了解本书的架构和故宫收藏的青田石文物有所裨益。

青田石历史的第一个重要节点是文彭对青田灯光冻石的发现并以之篆刻印章。这是篆刻界耳熟能详的故事。利用青田石治印,从现在发现的实物看,文彭也不是最早的。20世纪60年代末,上海肇嘉浜一带居民平整坟地时,于朱氏家族墓掘出印章六方,其中黄杨木印三方、玉印一方、青田石印二方,均为明代正德十二年(1517年)进士朱豹的印章。两方青田石印制作规整,分别雕有狻猊和螭钮,造型生动传神,刻工精细,显然已有相当的工艺积累。甚至元代遗物中也有青田石印章出现。[73]那么,我们为什么还要强调文彭发现青田灯光冻的重要意义?就像我在文中所述,青田石偶尔零星的使用可能一直存在,但其影响却是微乎其微,不构成青田石历史的重大转折。但文彭发现青田灯光冻并用其治印就完全不同,"文彭发现石头是一种比象牙更加容易自己动手的材质之后便改弦易策,大量使用石材作为印章,从而也推广了青田石印,这对篆刻发展而言,也是

71 郭慧选编:《光绪三十二年中国参加意大利米兰赛会史料(中)》,《历史档案》第2期,2006年。

72 前揭夏法起:《青田石全书》页53。

73 孙慰祖:《上海出土元明石章及其印学意义》,《孙慰祖论印文稿》页183~184,上海书店出版社,1999年。

74 蔡耀庆:《明代印学发展因素与表现之研究》页49,台北历史博物馆,2007年。

75 [清]陈文述:《颐道堂集》卷五十三,清嘉庆十二年刻道光增修本。

76 参见郭慧选编:《光绪三十二年中国参加意大利米兰赛会史料(中)》,《历史档案》第2期,2006年;《光绪三十二年中国参加意大利米兰赛会史料(下)》,《历史档案》第4期,2006年。

有着重大贡献。文彭以一个文人篆刻家的身份积极宣传了青田石印材的使用。"[74]文彭的地位加上他的推广,使青田冻石在文人篆刻和清玩中蔚然成风,创造了关于青田冻石的不灭神话。青田石真正地走向人文,就是从文彭的发现并自觉利用开始的。正如清代陈文述(1771~1843年)所说:"郎瑛《七修类稿》曰:图书古人皆以铜铸,至元末会稽王冕以花乳石刻之,今天下尽崇处州灯明石,温润可爱。陆卿子《考槃余事》云:青田石中有莹洁如玉,照之灿若灯辉,谓之灯光石。取其质雅易刻而笔意尽得。盖即今之青田冻石也。其时蜜蜡未出,金陵人类以冻石作花枝小虫,为妇人饰。文寿承国博在南监日,途遇货石老髯与人诟价,悉售以归。先是国博所为印皆牙章,至此乃悉刻石。何雪渔主臣继之,金一甫、胡正言、梁大年、千秋弟兄、方外之沙门慧寿即万寿祺也、张稚恭、文及先、程穆倩诸人继之,于是冻石之名艳传四方,遂为文房秘宝,摹印家奉为不祧之祖。亦物之显晦,有时不能终闷耶?"[75]"摹印家奉为不祧之祖"的定位对青田石而言是再恰当不过的。正是由于文彭的发现和推广,青田石遂成为篆刻家的通用印材,继之者众多,为中国流派篆刻兴起发展创造了必要条件。青田石遂成为中国印石的"不祧之祖",开启了青田石走向人文世界的道路。

青田石历史的第二个重要节点是乾隆皇帝80寿辰"宝典福书"和"元音寿牒"大型青田石组印的制作。乾隆五十五年(1790年),对乾隆帝而言是至关重要的一年。这一年不仅其在位已经55年,而且将要迎来他的80寿辰。按照惯例,每到纪年逢五,即是所谓的"正寿"之年,都要举行盛大的庆典。在乾隆帝看来,纪元五十五年又恰逢80整寿,实与天地之数自然会合,是吴苍眷佑的结果,值得大庆特庆。因此,早在乾隆五十四年的中秋,乾隆帝就开始了对庆典活动的筹划,包括御殿受贺的地点、规模、各地及藩属国万寿贡品等。在现在留下来的有关乾隆八旬庆典的物品中,最为特别的就是三套大型组印——"宝典福书"和"元音寿牒",即将乾隆皇帝御制诗文中带有"福"字和"寿"字的词句各选出120句,每句刻成一枚印章,一套共240枚。这项工程由当时的军机大臣和珅和内务府总管大臣金简直接负责,是一项十分浩大的工程。"宝典福书"和"元音寿牒"用不同材质共制作了三套,共720方。这些组印现在仍完好地保存在故宫博物院。值得注意的是,在所有720方印章中,至少有一半是用青田石刻治的,凸显出青田石在印章材料中所占据的重要地位。在这之前也有皇帝使用青田石刻治宝玺,但如此大规模的使用还没有过。这些组印制作的具体情况还不清楚,但这无疑是青田石最为风光的一次出场,也是青田石走进宫廷的标志性事件。

青田石历史的第三个重要节点是清末民初青田人携带青田石雕对世界各国博览会的广泛参与。欧洲近代博览会源于具有展览功能的艺术展和商品贸易功能的工业展的有机结合。最早的博览会为1798年由法皇拿破仑发起的巴黎工艺博览会,而真正意义上的世界博览会则始于1851年英国伦敦的万国工业博览会。此后,各国纷纷效仿,建立起了近代万国博览会体系,博览会成为世界技术、资金、知识的汇集地和交流所,为促进世界各地区和国家间的经济、文化交流发挥了巨大作用。虽然早期中国参加博览会都由外国人操纵下的海关总税务司代办,但青田石雕还是多次被选为参展商品,有的还获得奖项。1905年的比利时列日博览会召开,清政府任命驻比公使杨兆鋆为参展事务钦差大臣和监督,中国真正地自主参与国际博览会事务。此次博览会上,青田石雕不但参会展销,而且占了中国参展商品的大宗。1906年,青田商人又参加了意大利米兰国际博览会,展销了总价值高达8850元的青田石雕。[76]特别是1915年的美国巴拿马太平洋博览会,参会的山口石雕艺人周芝山和金针三的十几件青田石雕作品获得银奖。青田石不断地参加各国博览

会并屡次获奖，对扩大青田石在海外的影响起到了很好的推动作用，是青田石走向世界的关键性步骤。同样，青田石参展和获奖对国内亦产生了重要影响，使当地百姓看到了青田石产业的美好前景和未来，积极投身于产业之中，这无疑也是青田石产业发展的重要契机。

上述青田石的三个重要节点，显示出青田石影响不断扩大，从地方走向全国，并最终走向世界的历程。同时，这三个节点实际上也代表了青田石历史发展过程中的三个不同的系统即文人系统、宫廷系统和百姓系统的发展变化。三者之间各自运行，也互相联系，构成了青田石发展历史生动的、立体的画卷。

本书编辑的目的虽然是为了展示故宫博物院独特而丰富的青田石收藏，为现代青田石艺术创作和鉴赏提供可资借鉴的历史依据，为青田石产业的发展提供助力。但笔者深感文化之于青田石产业的重要支撑作用，希望现在的人们在思想深处不仅仅是把青田石作为经济产业来看待，同时亦将其看作是地方区域文化的承载和介质，让青田石艺术成为青田人文化和精神的凝聚载体。若此，这也许将会是青田石历史的第四个重要节点。

图版目录

臣工与青田石

篆刻家与青田石

百姓与青田石

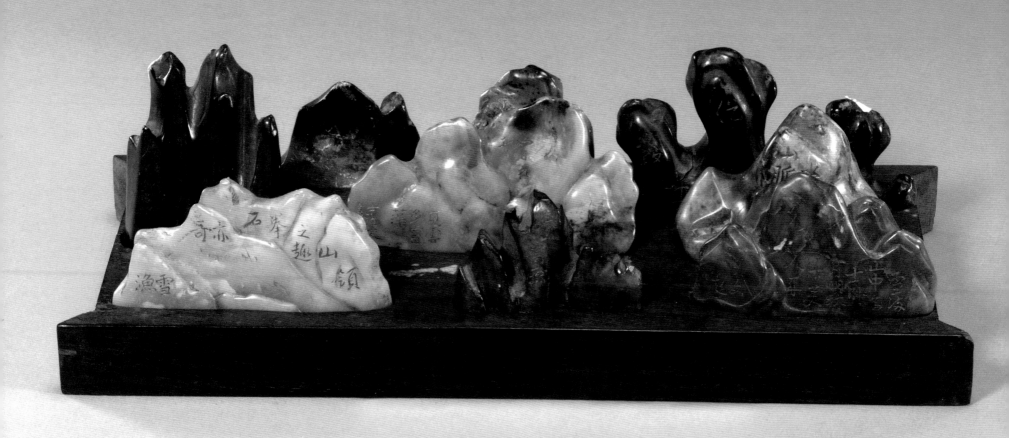

图　版

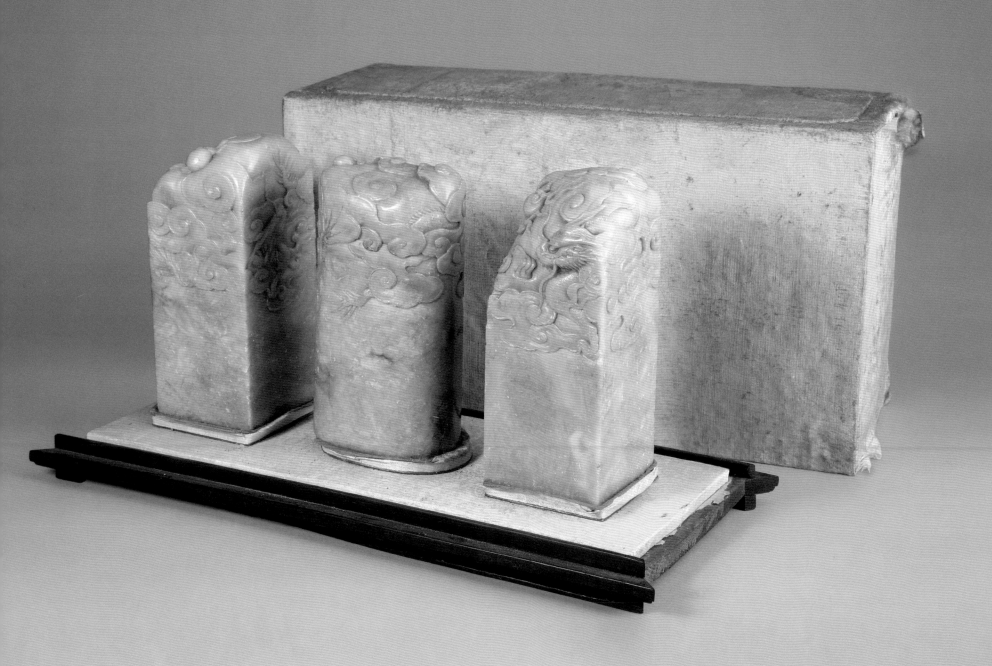

清宫档案为我们了解宫廷青田石利用史提供了第一手资料。在雍正皇帝刚刚即位之初，就出现了用青田石制作御用玺印的记录。从中可以获得这样的信息：至少从康熙时期开始，宫廷中已经使用了青田石。从乾隆时期的臣工进单中可知，进贡的青田石基本上都是印章，不但证实了清宫青田石的使用是确定无疑的，同时也为我们进一步寻找宫廷里的青田石实物提供了重要线索，即帝后御用玺印中应该存有相当数量的青田石印章，同时也说明地方官员的进贡为青田石进入宫廷的重要渠道之一。

自康熙时期起，青田石就已经进入清朝宫廷，成为刻治帝后御用玺印的重要原材料。此后清朝的每位皇帝都有青田石玺印的制作，总数多达400余件，构成了宫廷青田石文物的最重要部分。此部分选取雍正、乾隆、咸丰、宣统以及后妃御用玺印中具有代表性的青田石印章，尤其是乾隆八十寿辰时特别制作的成套的"金典福书"和"元音寿牒"组印，从中可见清宫青田石的使用情况，显示出清代宫廷与青田石的密切关系。这些御用玺印制作时间明确，脉络清晰，流传有序，为青田石的历史文化研究提供了确实可靠的依据。

皇帝与青田石

1

"和硕雍亲王宝"
清康熙
印面1.6厘米×1.6厘米　高5.2厘米

　　宝随形，光素，方形印面，阴文"和硕雍亲
王宝"印文。
　　康熙四十八年(1709年)，清圣祖康熙帝玄
烨第四子胤禛被封为和硕雍亲王，后胤禛即皇
帝位，此爵位未有继承。

2

"胤禛之章"
清康熙
印面6厘米×6厘米　高15厘米　钮高6.5厘米

　　章圆雕双狮钮，子母狮同戏一绣球，形态
生动，雕工精湛。方形印面，阳文"胤禛之章"
印文。

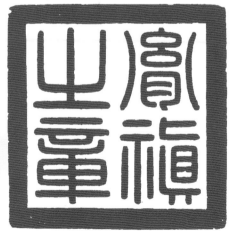

3

"谦斋"玺

清康熙

印面6厘米×6厘米　高15.7厘米

玺圆雕三狮钮，三子母狮相互顾盼嬉戏。
方形印面，阴文"谦斋"印文。

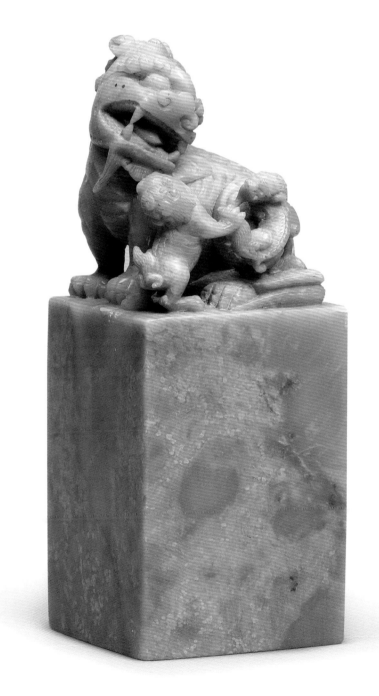

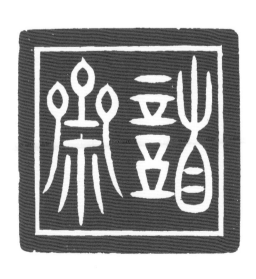

4

"越力"玺

清康熙

印面1.6厘米×1.6厘米　高3.9厘米

玺光素，方形印面，阳文"越力"印文。

雍正帝少年时代就喜欢阅读佛家典籍，成年之后，更是加以研究，曾与僧侣密切往来，来往较多的是章嘉呼图克图喇嘛，使其在佛学修行上达到了很高的境界。"越力"二字极有可能是胤禛研习佛法时从师傅那里得到的法号。

5

"御赐朗吟阁宝"

清康熙

印面1.6厘米×1.6厘米　高5.1厘米

宝随形，光素，方形印面，阳文"御赐朗吟阁宝"印文。

朗吟阁位于圆明园"天然图画"建筑群内，原是雍亲王的书房。"镂月开云后有池一区，池西北方楼为天然图画，楼北为朗吟阁"（《钦定日下旧闻考》卷八十"国朝苑囿"）。从印文"御赐"二字知此阁为康熙帝所赐名。因之雍正于潜邸时居处于此，并镌刻多方"御赐朗吟阁宝"，钤于书画之上。

6

"御赐朗吟阁宝"

清康熙

印面9.1厘米×9.1厘米　高9.3厘米　钮高4.7厘米

　　宝圆雕三螭钮，一大螭伏卧，立眉凸眼，张口露牙；其背前、后各伏一螭，头一角双卷，发后披。方形印面，阳文"朗吟阁宝"印文，上方边框内阴刻"御赐"二小字。

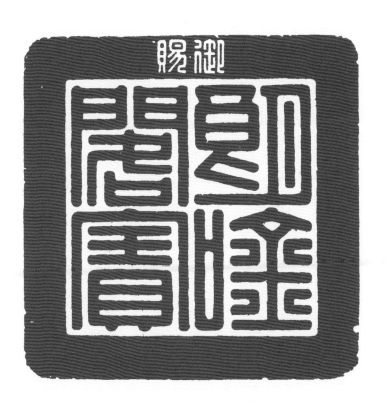

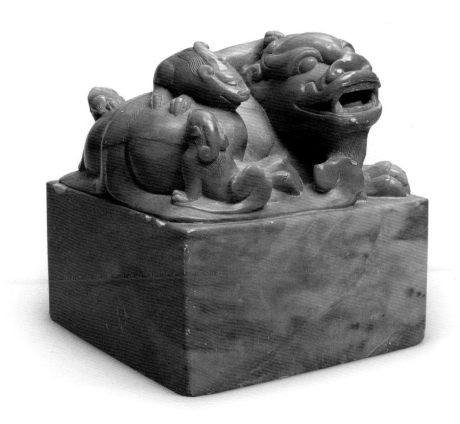

"朗吟阁宝"

清康熙

印面7.3厘米×7.3厘米　高8.6厘米

宝光素，方形印面，阳文"朗吟阁宝"印文。

8

"朗吟珍赏"玺
清康熙
印面2.9厘米×2.9厘米　高6厘米

9

"朗吟阁""草圣楼"双面玺
清康熙
印面2.3厘米×1.2厘米　高3.1厘米

10

"竹梅烟舍""巢安"双面玺
清康熙
印面2厘米×1.7厘米　高4.9厘米

玺光素，方形印面，阴文"朗吟珍赏"印文。

玺光素，双面印，长方形印面，分别刻阴文"朗吟阁"和阳文"草圣楼"印文。

乾隆《御制诗五集》卷四十四《敬题朗吟阁》："此阁名为皇考潜邸时所题，其时予尚在幼龄，每于此仰承圣训。"草圣楼亦为圆明园内早期建筑。

玺光素，双面印，一面方形印面刻阴文"竹梅烟舍"印文，一面圆形印面刻阳文"巢安"印文。

11
"得月台""娱耕织"双面玺
清康熙
印面2厘米×1.3厘米　高4.7厘米

12
"学书草堂""疎懒庵"双面玺
清康熙
印面2.6厘米×2.6厘米　高6.3厘米

13
"自在禅""狮子园"双面玺
清康熙
印面2.2厘米×2.2厘米　高4.7厘米

　　玺光素，双面印，一面长方形印面刻阴文"得月台"印文，一面椭圆形印面刻阴文"娱耕织"印文。

　　玺光素，双面印，方形印面，分别刻阳文"学书草堂"和阴文"疎懒庵"印文。

　　玺光素，双面印，方形印面，分别刻有阴文"自在禅"和阳文"狮子园"印文。

14

"清可""好古"双面玺

清康熙

印面1.7厘米×1.7厘米　高4.4厘米

玺光素，双面印，方形印面，分别刻阴文"清可"和阳文"好古"印文。

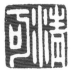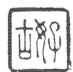

15

"禅悦""别有洞天"双面玺

清康熙

印面2.4厘米×1.7厘米　高2.9厘米

玺光素，双面印，椭圆形印面，分别刻阴文"禅悦"和阳文"别有洞天"印文。

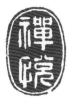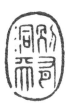

16

"乐山书院""天光云景"双面玺

清康熙

印面2厘米×2厘米　高6.2厘米

玺光素，双面印，方形印面，分别刻阴文"乐山书院"和阳文"天光云景"印文。

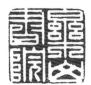

17

"放情物外""弄流泉"双面玺
清康熙
印面2.1厘米×2.1厘米　高5.7厘米

　　玺光素，双面印，方形印面，分别刻阴文"放情物外"和阳文"弄流泉"印文。

18

"泉石云林""醉吟"双面玺
清康熙
印面1.9厘米×1.9厘米　高4.1厘米

　　玺光素，双面印，方形印面，分别刻阳文"泉石云林"和阴文"醉吟"印文。

19

"洗桐山房""大和斋"双面玺
清康熙
印面2.5厘米×2厘米　高5.3厘米

　　玺光素，双面印，长方形印面，分别刻阴文"洗桐山房"和阳文"大和斋"印文。

　　大和斋为雍和宫内建筑。清康熙三十三年，康熙帝将京城东北之地赐予四子雍亲王，并于此建造雍亲王府。雍正三年（1725年），改王府为行宫，称雍和宫。雍和宫最初由中、东、西三路建筑组成，东路是以大和斋、五福堂为主的园林建筑。

20

"问芳""学佛"双面玺

清康熙

印面2.4厘米×1.7厘米　高2.9厘米

　　玺光素，双面印，一面椭圆形印面刻阳文"问芳"印文，一面葫芦形印面刻阴文"学佛"印文。

21

"深柳读书村""观鱼榭"双面玺

清康熙

印面2.8厘米×2.8厘米　高4.7厘米

　　玺光素，双面印，方形印面，分别刻阴文"深柳读书村"和"观鱼榭"印文。

22

"高山流水""静观"双面玺

清康熙

印面1.9厘米×1.9厘米　高4.3厘米

　　玺光素，双面印，方形印面，分别刻阳文"高山流水"和阴文"静观"印文。

23

"任运""尘外散人"双面玺
清康熙
印面1.9厘米×1.9厘米　高5.4厘米

　　玺光素，双面印，方形印面，分别刻阳文"任运"和阴文"尘外散人"印文。

　　"尘外散人"为雍正皇帝在登临帝位之前的别号，见证了雍正帝皇子时期的"闲散人"时光，表明其自身看破尘世、与世无争的处事态度，但最终却在残酷的皇权斗争中获得了胜利。

24

"破尘居士""醉月轩"双面玺
清康熙
印面2厘米×2厘米　高5.9厘米

　　玺光素，双面印，方形印面，分别刻阴文"破尘居士"和阳文"醉月轩"印文。

　　"破尘居士"为雍正帝皇子时期的别号。

25

"桃源深处""游戏平林"双面玺
清康熙
印面2.6厘米×2.6厘米　高4.1厘米

　　玺光素，双面印，方形印面，分别刻阴文"桃源深处"和圆形阳文"游戏平林"印文。

26

"啸歌""妙高堂"双面玺

清康熙

印面2.1厘米×1.3厘米　高3厘米

　　玺光素，双面印，长方形印面，分别刻阳文"啸歌"和阴文"妙高堂"印文。

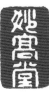

27

"煮字亭""清磬山馆"双面玺

清康熙

印面1.8厘米×1.8厘米　高4.6厘米

　　玺光素，双面印，方形印面，分别刻阳文"煮字亭"和阴文"清磬山馆"印文。

28

"得妙""佛香庐"双面玺

清康熙

印面2.2厘米×2.2厘米　高4.8厘米

　　玺光素，双面印，方形印面，分别刻阴文"得妙"和"佛香庐"印文。

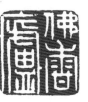

29
"芝兰居""闲云道人"双面玺
清康熙
印面2.3厘米×1.4厘米　高3厘米

　　玺光素，双面印，长方形印面，分别刻阴文"芝兰居"和阳文"闲云道人"印文。
　　"闲云道人"应为雍正帝皇子时期的别号。

30
"冰壶秋月""妙香书屋"双面玺
清康熙
印面1.6厘米×1.6厘米　高4.5厘米

　　玺光素，双面印，方形印面，分别刻阴文"冰壶秋月"和"妙香书屋"印文。

31
"乐天游""华圃"双面玺
清康熙
印面2厘米×1.3厘米　高4.7厘米

　　玺光素，双面印，一面长方形印面刻阳文"乐天游"印文，一面叶形印面刻阴文"华圃"印文。

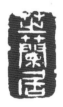

32

"松柏室""澹如"双面玺

清康熙

印面2厘米×1.3厘米　高3厘米

　　玺光素，双面印，长方形印面，分别刻阳文"松柏室"和阴文"澹如"印文。

33

"敬天尊祖"玺

清雍正

印面1.7厘米×1.7厘米　高3.3厘米

　　玺光素，方形印面，阳文"敬天尊祖"印文。

　　雍正帝曾言："自古帝王统御天下，必以敬天法祖为首务。"（《清世宗实录》十三年乙卯八月）何以敬天，则曰："人君出治，仰承天命，俯临百官，必也上之明与天戒，而省愆修德，以承眷佑之恩，下之明于百官，修辅之道而选才任能，以收赞襄之益，故曰厥后惟明明也。苟不能明于天戒，是不知敬天，固无足论矣。"（《清世宗御制文集》卷九）所谓法祖，则为"祗遵成宪"，"一切遵循成法"（同上卷一）。具体而言之，则"用人行政，事事效法皇考。凡朕所行政务，皆皇考已行之旧章。所颁谕者，皆皇考已颁之宝训，初未尝少有所增损更张也。"（《清世宗起居注》卷二　雍正五年五月）敬天尊祖是雍正继位初期十分重要的执政思想，并一直贯穿于其整个执政过程之中。此宝正是这一思想的真实反映。

34

"敬天尊祖"玺

清雍正

印面2.1厘米×2.1厘米　高4厘米

　　玺顶雕夔纹，方形印面，阳文"敬天尊祖"印文。

"亲贤爱民"玺

清雍正
印面2.1厘米×2.1厘米　高4.5厘米

　　玺顶雕夔纹,方形印面,阴文"亲贤爱民"
印文。

　　雍正帝继位后自箴之作。雍正帝一向以为
君者当以亲贤为治国之本,以爱民为立政之基。
尤其甫承大统之际,更时刻不忘,并于养心殿东
暖阁御书圣训,首列"敬天法祖、勤政亲贤、爱民
择吏、除暴安良",以之作为律己待人之警言。

"为君难"玺

清雍正
印面2.9厘米×1.8厘米　高5.6厘米　钮高2.8厘米

　　玺圆雕兽钮,为一蹲坐异兽,兽首微抬,兽
口微张,双目炯炯有神。长方形印面,阳文"为
君难"印文。

　　《论语·子路》:"定公问,一言而可以兴邦,
有诸?孔子对曰:言不可以若是其几也。人之
言曰,为君难,为臣不易。如知为君之难也,不
几乎一言而兴邦乎?"雍正帝在位十三年中,
屡言为君之难曰:"今科道所奏,朕若不加采
纳,则以朕为不能受谏。若所言谬妄而稍为惩
戒,则谓苛待言官,以杜忠谏之路。此为君之所
以难也。"(《清世宗实录》五年乙酉十月)故而继
统之后,御书"为君难"匾额悬于勤政殿之后楣
上,并命人刻治多方"为君难"小玺,钤于书画
上,以激励自己时刻莫忘国君之职责。

"崇实政"玺

清雍正

印面4.3厘米×2.5厘米　高4.8厘米　钮高1.2厘米

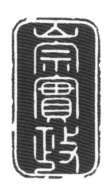

　　玺圆雕双兽钮，长方形印面，阴文"崇实政"印文。

　　"崇实政"是雍正施政思想的重要组成部分，意在治理国家要务实、尚实，为臣、为君要关心国家大计，解决民生、吏治中的实际问题。他不断告诫臣工"为治之道，在于务实，不尚虚名"。（《清世宗实录》元年癸卯十一月）"朕观古之纯臣，载在史册者，兴利除弊，以实心，行实政，实至而名亦归之，故曰名者，实之华也。今之居官者，钓誉以为名，肥家以为实，而云名实兼收，不知所谓名实者，果何谓也。"（《清世宗实录》元年癸卯春正月）雍正对官场中流行的那种不顾吏治、民生的名实兼收观给予了有力抨击。

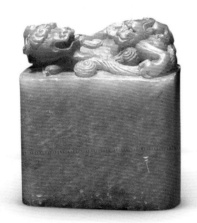

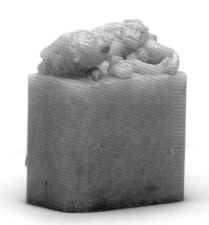

38

"诚求"玺

清雍正
印面4.2厘米×2.1厘米 高6.2厘米

　　玺随形，雕山水树木图案，长方形印面，阳文"诚求"印文。

39

"主善为师"玺

清雍正
印面4.1厘米×4.1厘米 高8.1厘米

　　玺顶雕夔纹，方形印面，阳文"主善为师"印文。
　　印文典出《尚书·咸有一德》："其难其慎，惟和惟一，德无常师，主善为师。"意为德无固定效法的榜样，以善为主，便可做楷模。主善为师也是清代为君者的执政理念，主张治理天下，要以善为宝，集思广益。

40

"精一执中"玺

清雍正

印面4.1厘米×4.1厘米　高8.1厘米

玺顶雕夔纹，方形印面，阴文"精一执中"印文。

"精一执中"是对《尚书·大禹谟》中"人心惟危，道心惟微，惟精惟一，允执厥中"的概括。宋鲍云龙《天原发微》记载"朱子曰：'人心道心，精一执中，一十六字尔。而一身之是非得失，天下之安危治乱，莫不系焉。'"

41

"勤政殿"玺

清雍正
印面4.1厘米×2.1厘米　高6.2厘米

玺顶雕夔纹，长方形印面，阳文"勤政殿"印文。

康熙皇帝曾在西苑（今中南海）建勤政殿，作为避暑纳凉、处理政务之所。雍正皇帝在圆明园中建殿时亦取此名。后乾隆皇帝在香山静宜园也建有勤政殿，在此临时批阅奏折，接见王公大臣。是为勤于思政，家法传之。

42

"懋勤殿"玺

清雍正
印面5.1厘米×2.2厘米　高8.3厘米

玺顶雕夔龙纹，长方形印面，阳文"懋勤殿"印文。

懋勤殿位于乾清宫西庑，明代取懋学勤政之义，藏贮书史。清代为翰林侍值处，凡图书笔墨之具都储藏在此。凡文房四宝，由各处呈进赏收者，预备上用颁赐各件，皆收贮懋勤殿库，本殿监典守之，以备应用。康熙十九年十月，御懋勤殿亲讲《易经》噬嗑卦辞。雍正时，殿试后三日，曾御懋勤殿阅卷。乾隆时查阅懋勤殿旧物，见宋文天祥所藏端砚"玉带生"，如获至宝。嘉庆时，内府书画鉴定之后，皆交到懋勤殿钤宝。

43

"喜起"玺

清雍正

印面4.3厘米×2.2厘米　高6.2厘米

玺顶雕夔纹, 长方形印面, 阳文"喜起"印文。

44

"墨池清兴"玺

清雍正

印面2.5厘米×2.5厘米　高4.7厘米

玺光素, 方形印面, 阴文"墨池清兴"印文。

此玺作为御笔所临古碑帖之押角章, 使用较多。

45

御书花押玺

清雍正

印面3.9厘米×1.8厘米　高3.3厘米

玺光素, 长方形印面, 阳文手书花押印文。

46

"乾隆敕命之宝"

清乾隆

印面13.3厘米×13.3厘米　高13.4厘米　钮高5厘米

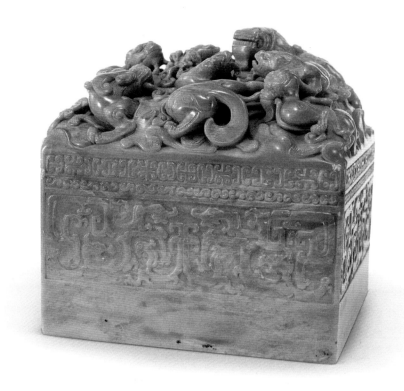

　　宝透雕螭龙纹钮，方形印面，阳文"乾隆敕命之宝"印文。

　　此宝四周浅浮雕夔龙及曲线纹饰，上部雕形态各异的螭龙，其印体和边饰的做法与雍正元年刻治的"雍正御笔之宝"如出一辙，可知乾隆帝此宝是利用宫中原存的早期成品章料刻治的。此宝应专钤于乾隆帝发布的敕书之上，其地位与"二十五宝"之中的"敕命之宝"同，为乾隆帝诸宝玺中规格较高者。

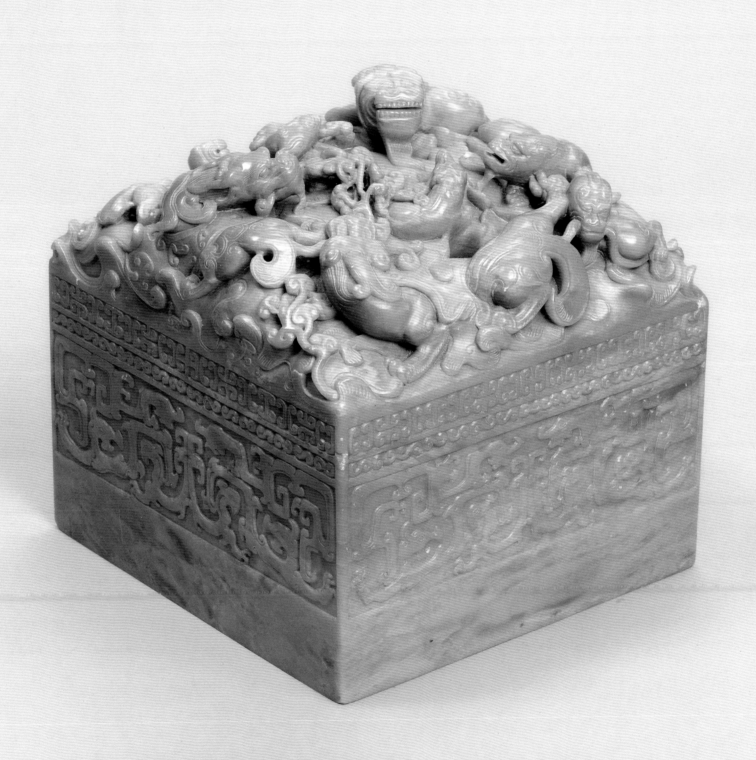

"养心殿精鉴玺"

清乾隆
印面4.2厘米×1.7厘米　高8.5厘米

玺光素，长方形印面，阳文"养心殿精鉴玺"印文。

清代宫中所藏书画分庋于各宫殿。为区别藏品之所在，于是制各宫殿鉴藏玺，钤于本宫殿所藏之书画。"养心殿精鉴玺"即其中之一。《石渠宝笈·凡例》载："书画分贮乾清宫、养心殿、重华宫、御书房四处，俱各用鉴藏玺以别之。"徐珂《清稗类钞》载："惟藏乾清宫者，加用'乾清宫精鉴玺'。养心殿、宁寿宫、御书房皆如之。"

48
"宝典福书"组印
清乾隆

———

 乾隆五十五年，乾隆皇帝八十寿辰时，文华殿大学士和珅和工部尚书金简从乾隆帝御制诗文中选出带有"福""寿"的诗句，镌刻成印章各120方。其中带有"福"字的组印，即名曰"宝典福书"。当时用不同材质共制作三套"宝典福书"组印，分别以和珅和金简的名义进献给乾隆皇帝。此组印章全部用质地温润的黄色青田石篆刻，印钮、印形多样。钮式雕刻随形山水、走兽、花卉等，印面则有长方、正方、椭圆等形式。此组印章共装于紫漆描金山水楼阁图漆匣内，分上下两层安放。附有印谱一册，用原印钤盖，并墨书印文释文，印谱后有"臣和珅恭集敬篆"款。

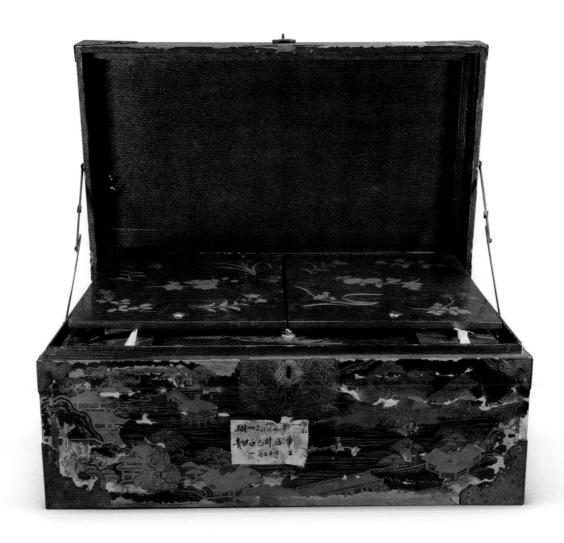

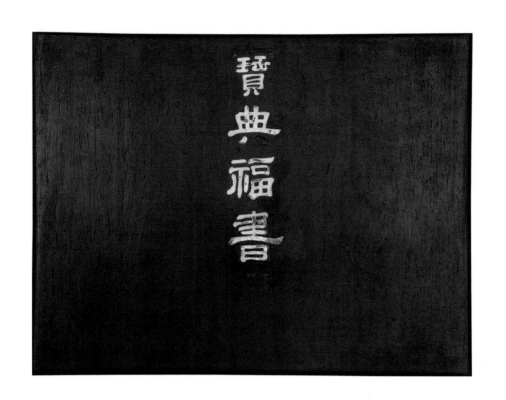

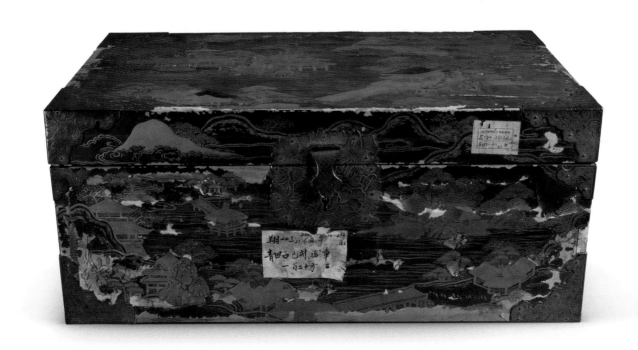

福　福　福　兌　讖　分　周　雷　是
人　已　民　執　注　明　易　霆　為
無　　子　福　福　　　　亦　福
福　我　黎　　　　　　福　德
　　　蒸　　　　　　　　聚

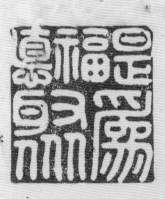

臣和珅恭集敬篆

48-1

"福己兼福人"印

清乾隆

印面3.9厘米×3.9厘米　高4.5厘米

印随形，雕山水图案，方形印面，阴文"福己兼福人"印文。

此印文出自乾隆《御制诗二集》卷三十三《四帝诗》："福己兼福人，宇内致雍熙。"

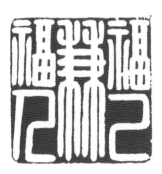

48-2

"允执福黎蒸"印

清乾隆

印面3.2厘米×3.2厘米　高3.5厘米　钮高1.6厘米

印雕龟钮，方形印面，阴文"允执福黎蒸"印文。

此印文出自乾隆《御制诗五集》卷九《赋得心如止水》："心君泰然处，允执福黎蒸。"

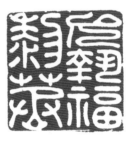

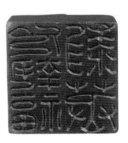

48-3

"是为福德聚"印

清乾隆

印面4.4厘米×4.4厘米 高3.1厘米 钮高1.7厘米

48-4

"福我民兮"印

清乾隆

印面4.4厘米×1.6厘米 高3.2厘米

　　印随形，雕云钮，方形印面，阴文"是为福德聚"印文。

　　印文出自乾隆《御制文初集》卷十六《阐福寺碑文》中最后一句："恒河沙众生，所受诸福德，同一清净性，是为福德聚。"

　　印随形，雕山水图，椭圆形印面，阳文"福我民兮"印文。

　　印文选自乾隆《御制文初集》卷十九《浙海神庙碑文》："万弩虹隄一线分，安堵福我民兮。"

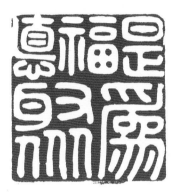

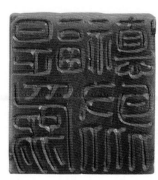

"雷霆亦福"印

清乾隆

印面4.2厘米×1.6厘米　高4.2厘米　钮高1.8厘米

印圆雕兽钮，兽昂首伏卧状。椭圆形印面，阳文"雷霆亦福"印文。

印文出自乾隆《御制文初集》卷二十六《七情箴》："惟人肖天，喜怒倚伏，情炎于中，莫之敢触，所贵中节，雷霆亦福。"

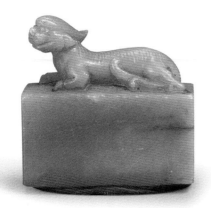

"周易分明注福谦"印

清乾隆

印面2.5厘米×2.5厘米　高4.9厘米　钮高2.1厘米

印圆雕兽钮，兽蹲身而坐。方形印面，阴文"周易分明注福谦"印文。

印文选自乾隆《御制诗二集》卷六十六《同豫轩得句》："心殷保泰戒鸣豫，周易分明注福谦。"

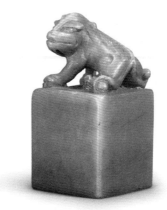

48-7

"欣蒙元旦福如儿"印

清乾隆

印面2.6厘米×2.6厘米　高5.2厘米　钮高1.9厘米

印圆雕兽钮，兽蹲身而坐。方形印面，阴文"欣蒙元旦福如儿"印文。

印文出自乾隆《御制诗四集》卷六十五《元旦日雪》："望过三冬泽犹靳，欣逢元旦福如儿。"印文把"逢"字换为"蒙"字。

48-8

"千祥万福萃元正"印

清乾隆

印面3.4厘米×2.4厘米　高4.5厘米　钮高2.7厘米

印圆雕兽钮，兽昂首伏卧状。长方形印面，阳文"千祥万福萃元正"印文。

印文出自乾隆《御制诗三集》卷三十五《元旦试笔》："江砚松笺重试笔，千祥万福萃元正。"

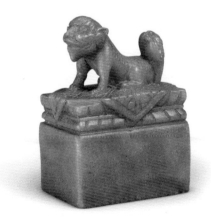

"新年景福如川御"印

清乾隆
印面3.4厘米×4厘米　高5.9厘米　钮高2.1厘米

　　印圆雕兽钮，长方形印面，阴文"新年景福如川御"印文。
　　印文出自乾隆《御制诗初集》卷二十四《上辛日祈谷礼成纪事》："新年景福如川御，田烛光中玉叠鳞。"

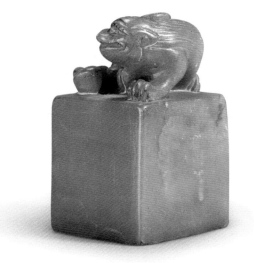

48-10

"元宵百福并"印

清乾隆
印面直径3.1厘米　高4.4厘米　钮高1.1厘米

　　印圆雕蟠螭钮，圆形印面，阳文"元宵百福
并"印文。
　　印文出自乾隆《御制诗初集》卷十二《元宵
联句》："元宵百福并，周诗空炫绮。"

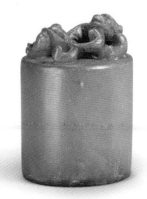

"元音寿牒"组印
清乾隆

乾隆五十五年，乾隆皇帝八十寿辰时，文华殿大学士和珅和工部尚书金简从乾隆御制诗文中选出带有"福""寿"的诗句，镌刻成印章各120方。其中带有"寿"字的组印，即名曰"元音寿牒"。当时用不同材质共制作三套"元音寿牒"组印，分别以和珅和金简的名义进献给乾隆皇帝。此组印章全部用质地温润的黄色青田石篆刻，印钮、印形多样。钮式雕刻随形山水、走兽、花卉等，印面则有长方、正方、椭圆等形式。此组印章共装于紫漆描金山水楼阁图漆匣内，分上下两层安放。附有印谱一册，用原印钤盖，并墨书印文释文，印谱后有"臣和珅恭集敬篆"款。

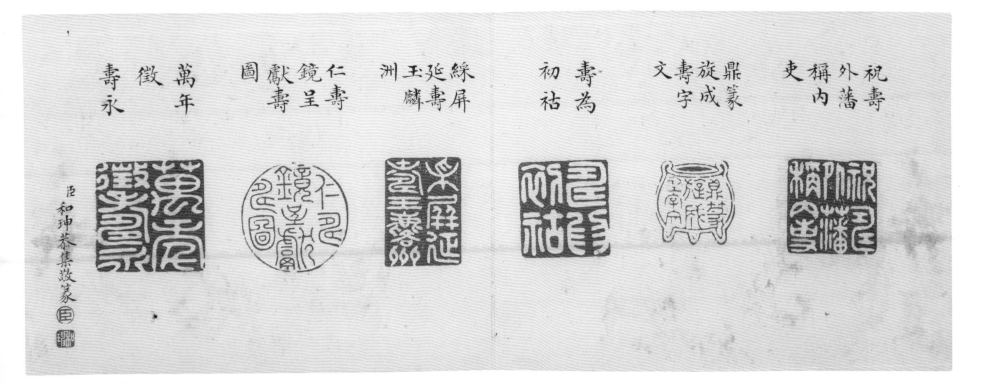

"寿庆肇三阳"印

清乾隆

印面3.1厘米×3.1厘米　高2.2厘米

　　印雕花卉纹台钮，方形印面，阳文"寿庆肇三阳"印文。

　　印文出自乾隆《御制诗二集》卷二十二《辛未春帖子词》："慈宁开六衮，寿庆肇三阳。"

"万寿灯明万福全"印

清乾隆

印面直径3.1厘米　高3.9厘米

　　印顶雕花卉纹，圆形印面，阳文"万寿灯明万福全"印文。

　　印文出自乾隆《御制诗四集》卷三十四《上元灯词》："万寿灯明万福全，奉时行庆自年年。"

49-3

"迎銮祝寿陪臣价"印

清乾隆

印面5.5厘米×3.5厘米　高5.2厘米　钮高3厘米

　　印圆雕兽钮，双圆形印面，阳文"迎銮祝寿陪臣价"印文。

　　印文出自乾隆《御制诗四集》卷九十九《赐朝鲜国王李祘》："迎銮祝寿陪臣价，按辔跰途赐谒温。"

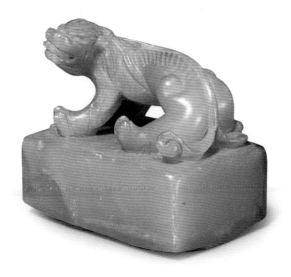

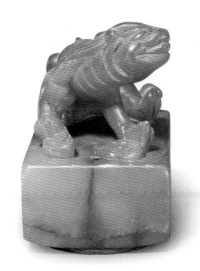

"菊泉益寿传佳话"印

清乾隆

印面5.1厘米×2.1厘米　高3.9厘米　钮高2.6厘米

　　印圆雕兽钮，葫芦形印面，阳文"菊泉益寿传佳话"印文。

　　印文出自乾隆《御制诗四集》卷七十八《咏痕都斯坦白玉益寿壶》："菊泉益寿传佳话，孰谓痕都识琢锼。"

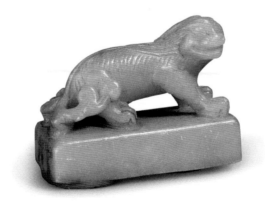

49-5

"亥字书年寿世长"印

清乾隆

印面4.1厘米×2.6厘米　高4.7厘米　钮高2.1厘米

印圆雕羊钮，长方形印面，阳文"亥字书年寿世长"印文。

印文出自乾隆《御制诗初集》卷十二《新春试笔》："辛盘应节宜春好，亥字书年寿世长。"

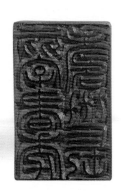

"华言福寿等须弥"印

清乾隆

印面3厘米×4.1厘米　高3.8厘米　钮高1.8厘米

印圆雕兽钮，不规则印面，阳文"华言福寿等须弥"印文。

印文出自乾隆《御制诗四集》卷七十五《扎什伦布庙落成纪事》："华言福寿等须弥，建以班禅来祝厘。"

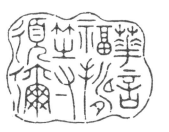

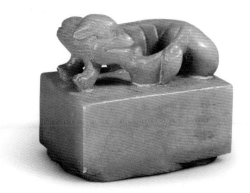

"红玉盘承万寿觞"印
清乾隆
印面3.6厘米×3.6厘米 高4厘米 钮高2.1厘米

印雕海水团龙纹钮,方形印面,阳文"红玉盘承万寿觞"印文。

印文出自乾隆《御制诗四集》卷十八《题钱维城山水花卉合璧小册》:"金台玉盏漫称扬,红玉盘承万寿觞。"

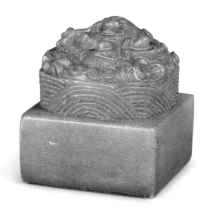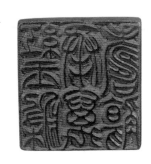

"万寿无疆"印
清乾隆
印面6.3厘米×3.6厘米 高4.4厘米 钮高1.7厘米

印透雕螭龙钮,椭圆形印面,阳文"万寿无疆"印文。

印文出自乾隆《御制文初集》卷二十八《福禄寿三星赞》:"天保定尔,万寿无疆,保合太和,身其康强。"

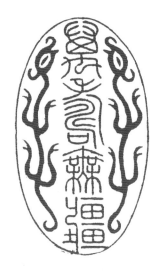

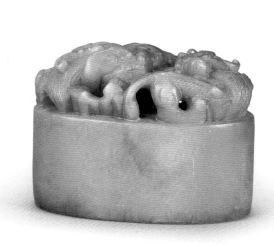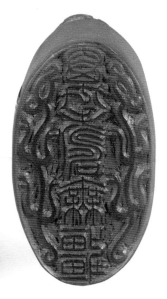

"智者乐兮仁者寿"印

清乾隆

印面直径3.4厘米　高3.4厘米

　　印顶雕螭纹，圆形印面，阳文"智者乐兮仁者寿"印文。

　　印文出自乾隆《御制诗二集》卷二十八《青芝岫》："智者乐兮仁者寿，皇山洞庭夫何有。"

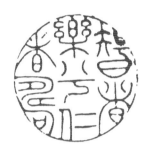

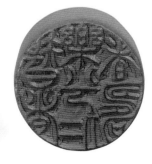

"苍官寿客结好友"印

清乾隆

印面2.5厘米×2.8厘米　高4.6厘米　钮高3厘米

　　印透雕荷花钮，长方形印面，阴文"苍官寿客结好友"印文。

　　印文出自乾隆《御制诗二集》卷四十一《邹一桂松菊图》："苍官寿客结好友，白石青莎依秀原。"

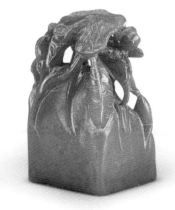

50

"宝典福书"组印

清乾隆

　　此组印章为"宝典福书"的一部分，共60方，全部用质地温润的青白色青田石篆刻，印体全部随形光素，印面则有长方、正方、椭圆等形式。此组印章原配印匣已遗失，后配楠木匣。全部印章分上下两层安放。印文内容与和珅所集篆之"宝典福书"基本相同，只是印模及阴阳文有所变化。

50-1

"烟凝万福臻"印

清乾隆

印面3厘米×3厘米　高4.1厘米

印光素，方形印面，阴文"烟凝万福臻"印文。

印文出自乾隆《御制诗三集》卷八十四《除夕》："宝鼎焫香柏，烟凝万福臻。"

50-2

"余日享清福"印

清乾隆

印面3.3厘米×2.3厘米　高3.9厘米

印光素，葫芦形印面，阳文"余日享清福"印文。

印文出自乾隆《御制诗四集》卷三十三《题养性殿》："允宜归大政，余日享清福。"

"种福德田"印
清乾隆
印面直径4.1厘米　高4.2厘米

"佐天福万民"印
清乾隆
印面4.8厘米×2.5厘米　高3.9厘米

印光素，圆形印面，阳文"种福德田"印文。

印文出自乾隆《御制文二集》卷二十六《普乐寺碑记》："普种福德田，普荫如意树，普覆大慈云。"

印光素，椭圆形印面，阳文"佐天福万民"印文。

印文出自乾隆《御制诗四集》卷五十二《祭北镇医巫闾山》："镇地奠千劫，佐天福万民。"

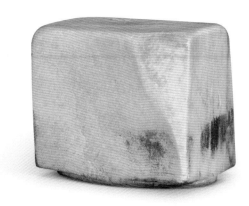

50-5

"福德无涯"印

清乾隆

印面5.3厘米×1.9厘米　高4厘米

印光素，葫芦形印面，阳文"福德无涯"印文。

印文出自乾隆《御制文二集》卷四十四《观音像赞》："往来瞻依，恒资护佑，风恬浪静，福德无涯。"

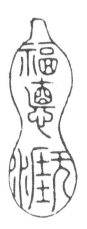

50-6

"洪范有言敛时五福敷锡庶民"印

清乾隆

印面4.8厘米×4.8厘米　高4.4厘米

印光素，方形印面，印文布局呈圆形，阳文"洪范有言敛时五福敷锡庶民"印文。

印文出自乾隆《御制文初集》卷二十三《建福宫赋》："洪范有言，敛时五福，敷锡庶民，与时茂育，予宅是居，心乎肃肃。"

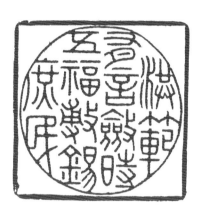

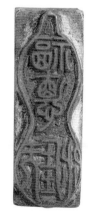

50-7

"养此寸田福万民"印
清乾隆
印面2.9厘米×3.2厘米　高3.7厘米

印光素，长方形印面，阳文"养此寸田福万民"印文。

印文出自乾隆《御制诗四集》卷八十三《题清娱室》："清娱欲得心无湶，养此寸田福万民。"

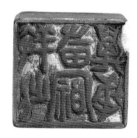

50-8

"天然多福"印
清乾隆
印面3.8厘米×3.1厘米　高4.5厘米

印光素，不规则印面，阳文"天然多福"印文。

印文出自乾隆《御制文二集》卷四十《旧端石多福砚铭》："天然多福，久弆乾清，兹虽刻画，颇类天成。"

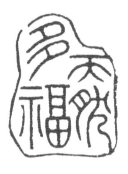

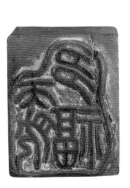

50-9

"玉兰花号五福树"印

清乾隆

印面5.8厘米×2.8厘米　高3.8厘米

印光素，椭圆形印面，阳文"玉兰花号五福树"印文。

印文出自乾隆《御制诗五集》卷三十八《五福堂对玉兰花叠去岁诗韵》："玉兰花号五福树，昨岁拈毫与吟顾。"

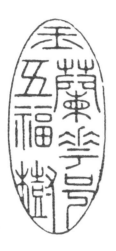

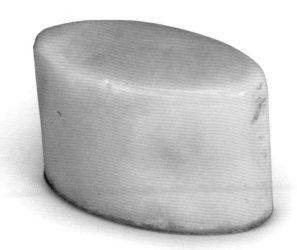

50-10

"求福不唐捐"印

清乾隆

印面3.2厘米×2.4厘米　高4厘米

印光素，长方形印面，阳文"求福不唐捐"印文。

印文出自乾隆《御制文二集》卷二十六《普乐寺碑记》："无量僧祇劫，万行齐完满，求福不唐捐，普种福德田。"

"宝典福书"组印
清乾隆

———

此组印章为"宝典福书"的一部分，共60方，全部用质地温润的青白色青田石篆刻，印体全部随形光素，印面则有长方、正方、椭圆等形式。所有印章都安放在原配的紫檀云龙纹罩盖匣内，分两屉盛装。匣四周和匣盖雕刻海水江崖双云龙图案，匣盖上双龙之间有嵌铜片"宝典福书"四字。印文内容与和珅所集篆之"宝典福书"基本相同，只是印模及阴阳文有所变化。

51-1

"预日符年福卜几"印

清乾隆

印面3.5厘米×1.9厘米　高4.3厘米

　　印光素，长方形印面，阳文"预日符年福卜几"印文。

　　印文出自乾隆《御制诗三集》卷四《预日诣斋宫叠去岁韵》："祭朝如月瑞诚稀，预日符年福卜几。"

51-2

"临轩书福庆恩昭"印

清乾隆

印面直径3.9厘米　高4.4厘米

　　印光素，圆形印面，阳文"临轩书福庆恩昭"印文。

　　印文出自乾隆《御制诗二集》卷十三《书福诗》："近始藩屏逮百僚，临轩书福庆恩昭。"

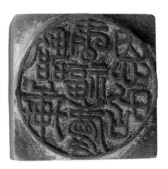

"善作心田福自申"印
清乾隆
印面直径4.6厘米　高4.2厘米

"五福敷锡"印
清乾隆
印面4.1厘米×2.3厘米　高4.3厘米

　　印光素，圆形印面，阳文"善作心田福自申"印文。
　　印文出自乾隆《御制诗二集》卷三十一《壬申元旦》："祥征仙木丰为瑞，善作心田福自申。"

　　印光素，长方形印面，阳文"五福敷锡"印文。
　　印文出自《尚书·洪范》："皇建其有极，敛时五福，用敷锡厥庶民。"后选自乾隆《御制文初集》卷二十七《多福砚铭》："惟古有训，敛时五福，敷锡庶民，幽赞化育，承天之序。"

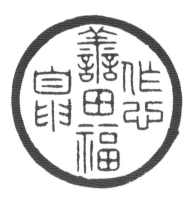

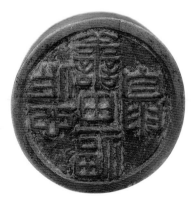

"恰与安福为清陪"印

清乾隆

印面3.2厘米×3.2厘米　高4厘米

印光素，方形印面，阴文"恰与安福为清陪"印文。

印文出自乾隆《御制诗三集》卷十九《盆梅》："似为邓尉报佳信，恰与安福（御舟名）为清陪。"

51-6

"东皇福与燃灯似"印

清乾隆
印面5.4厘米×2.5厘米　高4厘米

　　印光素，椭圆形印面，阴文"东皇福与燃灯似"印文。

　　印文出自乾隆《御制诗二集》卷八十三《上元灯词》："东皇福与燃灯似，万亿无央锡兆民。"

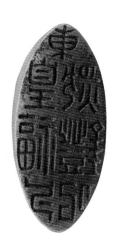

"白鹤紫霄皆福地"印

清乾隆

印面4.1厘米×1.7厘米　高4.3厘米

"光福即崆峒"印

清乾隆

印面2.5厘米×3厘米　高4.2厘米

印光素，长方形印面，阳文"白鹤紫霄皆福地"印文。

印文出自乾隆《御制诗二集》卷二十三《清江浦》："白鹤紫霄皆福地，枚皋赵碬两词人。"

印光素，长方形印面，阴文"光福即崆峒"印文。

印文出自乾隆《御制诗二集》卷六十九《邓尉山恭瞻皇祖题额松风水月四字各得八句以题为韵》："设如拟御寇，光福即崆峒。"

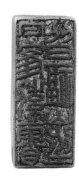

51-9

"岂非天下福"印

清乾隆

印面2.5厘米×1.6厘米　高3.8厘米

　　印光素，长方形印面，阴文"岂非天下福"印文。

　　印文出自乾隆《御制诗二集》卷三十三《清可轩》："人尽返淳风，岂非天下福。"

51-10

"五福锡民钦厘负"印

清乾隆

印面5.6厘米×3.1厘米　高3.5厘米

　　印光素，葫芦形印面，阳文"五福锡民钦厘负"印文。

　　印文出自乾隆《御制诗二集》卷六十《丙子元旦》："五福锡民钦厘负，九歌颁政慎衣垂。"

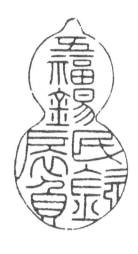

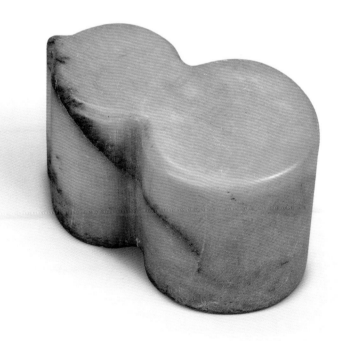

"元音寿牒"组印
清乾隆

此组印章为"元音寿牒"的一部分，共60方，全部用质地温润的青白色青田石篆刻，印体全部随形光素，印面则有长方、正方、椭圆等形式。整套印章配以紫檀罩盖匣，分上下两层盛放。罩盖匣四周及匣盖雕刻山水松鹿图案，盖正中有嵌铜片"元音寿牒"四字。印文内容与和珅所集篆之"元音寿牒"基本相同，只是印模及阴阳文有所变化。

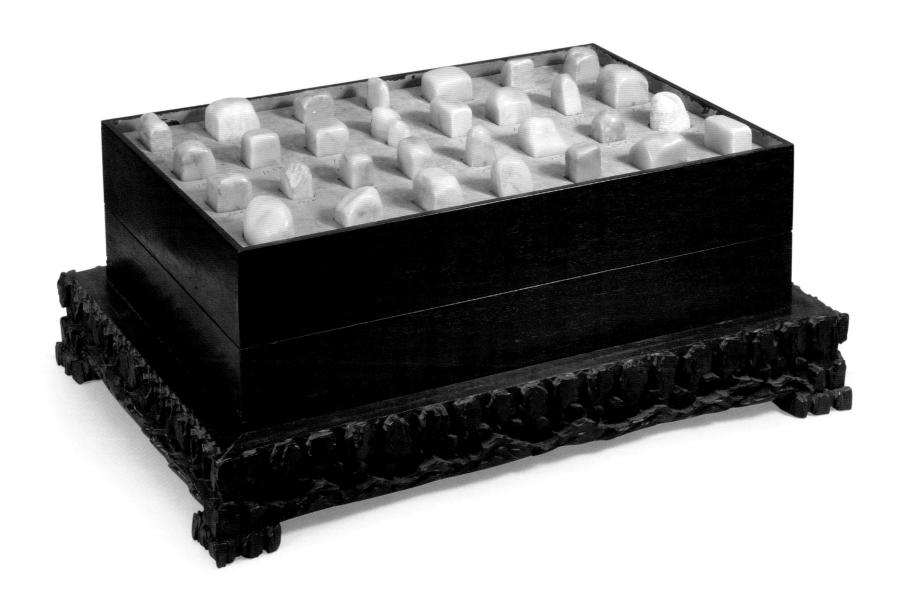

52-1

"丁甲呵持自能寿"印

清乾隆

印面5.7厘米×2.6厘米　高3.5厘米

印光素，葫芦形印面，阳文"丁甲呵持自能寿"印文。

印文出自乾隆《御制诗初集》卷三十《黄子久山居图》："不必什袭夸鉴藏，丁甲呵持自能寿。"

52-2

"现寿者相"印

清乾隆

印面2.9厘米×2.9厘米　高4.2厘米

印光素，方形印面，阴文"现寿者相"印文。

印文出自乾隆《御制诗五集》卷五十一《八徵耄念之宝联句有序》："现寿者相，存赤子心。"

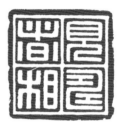

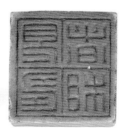

52-3

"寿为福先语可思"印

清乾隆

印面2.3厘米×2.3厘米 高5.1厘米

印光素，方形印面，阴文"寿为福先语可思"印文。

印文出自乾隆《御制诗五集》卷三十八《五福堂对玉兰花叠去岁诗韵》："老当益壮语非欺，寿为福先语可思。"

52-4

"奉觞起上寿"印

清乾隆

印面直径2.1厘米 高4厘米

印光素，圆形印面，阳文"奉觞起上寿"印文。

印文出自乾隆《御制诗二集》卷三十三《读叔孙通传》："尊卑各以次，奉觞起上寿。"

52-5

"已勒琬琰寿"印

清乾隆

印面2.6厘米×2.8厘米 高3.6厘米

印光素，长方形印面，阴文"已勒琬琰寿"印文。

印文出自乾隆《御制诗三集》卷四十五《四依皇祖示江南大小诸吏韵》："前度示训言，已勒琬琰寿。"

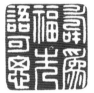

"于今多寿者"印

清乾隆

印面直径3.2厘米　高3.9厘米

印光素，圆形印面，阳文"于今多寿者"印文。

印文出自乾隆《御制诗二集》卷十七《三多谣》："于今多寿者，允惟丁皂保。"

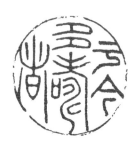

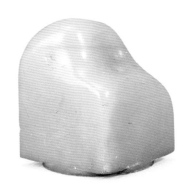
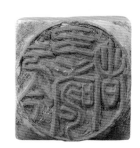

"太平克壮寿骈臻"印

清乾隆

印面3.5厘米×3.5厘米　高5厘米

印光素，方形印面，阴文"太平克壮寿骈臻"印文。

印文出自乾隆《御制诗三集》卷十六《右在朝王大臣九人共六百七十七岁》："予有折冲曰御侮，泰平克壮寿骈臻。"篆刻时常将"泰"字改为"太"。

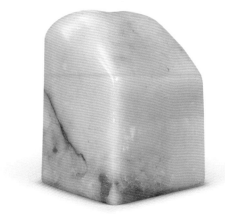
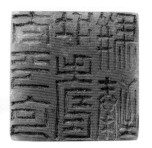

52-8

"嘉名万寿荐寿尊"印

清乾隆

印面直径3.7厘米　高3.9厘米

　　印光素，圆形印面，阴文"嘉名万寿荐寿尊"印文。

　　印文出自乾隆《御制诗初集》卷十二《题邹一桂百花卷》："金英落砚犹堪餐，嘉名万寿荐寿樽。"篆刻时常将"樽"字改为"尊"。

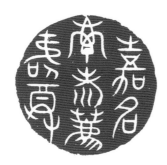

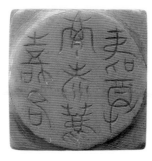

52-9

"红玉盘承万寿觞"印

清乾隆

印面3.6厘米×3.6厘米　高4.7厘米

　　印光素，方形印面，阳文"红玉盘承万寿觞"印文。

　　印文出自乾隆《御制诗四集》卷十八《题钱维城山水花卉合璧小册》："金台玉盏漫称扬，红玉盘承万寿觞。"

53

"咸丰宸翰"玺

清咸丰

印面3.7厘米×3.7厘米　高8.9厘米

玺光素，方形印面，阴文"咸丰宸翰"印文。

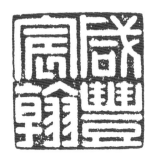

54

"慎厥修"玺

清咸丰

印面3.8厘米×3.8厘米　高8.9厘米

玺光素，方形印面，阳文"慎厥修"印文。

咸丰皇帝闲章。《尚书·说命下》："惟学逊志，务时敏，厥修乃来。"咸丰皇帝以此印文自勉，鞭策自己时刻勤勉，不断学习。此玺与"咸丰宸翰"玺常在咸丰皇帝的御笔书法上钤盖。在故宫收藏的一副木刻涂金七言对联"三身具足跟尘外，万法齐归愿海中"上即钤盖有这两方印文。

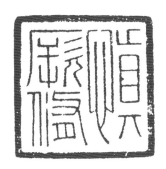

55

"同道堂"玺

清咸丰

印面2厘米×2厘米　高8厘米

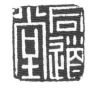

玺光素，方形印面，阴文"同道堂"印文。

此玺与另一方田黄"御赏"玺共装于一黑漆盒内，盒盖刻两方玺文和"同治十二年正月二十六日"款识。两玺原是咸丰皇帝所用的闲章。咸丰十一年（1861年）七月，咸丰帝病逝于热河避暑山庄，临终前遗诏立六岁的儿子载淳为皇太子，任命载垣、端华、肃顺等八人为赞襄政务大臣，辅佐嗣皇帝处理政务。同时将"御赏""同道堂"两方小玺分别赐给皇后钮祜禄氏和载淳，并规定凡以后下发谕旨必须钤用此二玺为凭。据《热河密札》记载："两玺均大行所赐，母后用'御赏'玺，上用'同道堂'玺，凡应朱笔处用此代之，述旨亦均用之，以杜弊端。"由于载淳年幼，"同道堂"玺便被其生母慈禧控制在自己手中，代子钤印，从而取得了干预朝政的权力。作为谕旨下发的凭证，其使用从咸丰十一年七月十七日始，约至同治十二年同治帝亲政结束，是晚清政治的见证物，具有十分重要的历史价值。

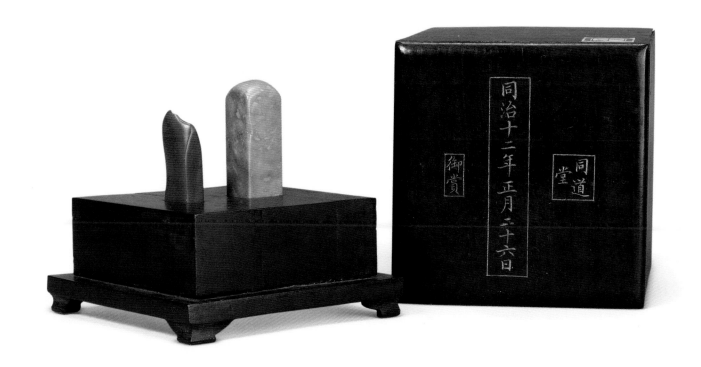

56

"宣统御笔""恬情翰墨""无逸斋"玺
（三件一套）

清宣统
印面5.7厘米×5.7厘米　高13.2厘米
印面5.7厘米×5.7厘米　高13.2厘米
印面7.5厘米×4.8厘米　高12.9厘米

　　玺随形，雕云龙纹，两件方形和一件椭圆形印面，其中两件方形玺分别刻阴文"宣统御笔"和阳文"恬情翰墨"印文，一件椭圆形玺刻阳文"无逸斋"印文。

　　此三玺钤于御笔书画之上。无逸斋位于畅春园内，康熙时所建，匾额为康熙帝御书，后乾隆帝多次作《无逸斋诗》。溥仪将自己的书房也命名为无逸斋，意在告诫自己勤勉，不要贪图安逸。

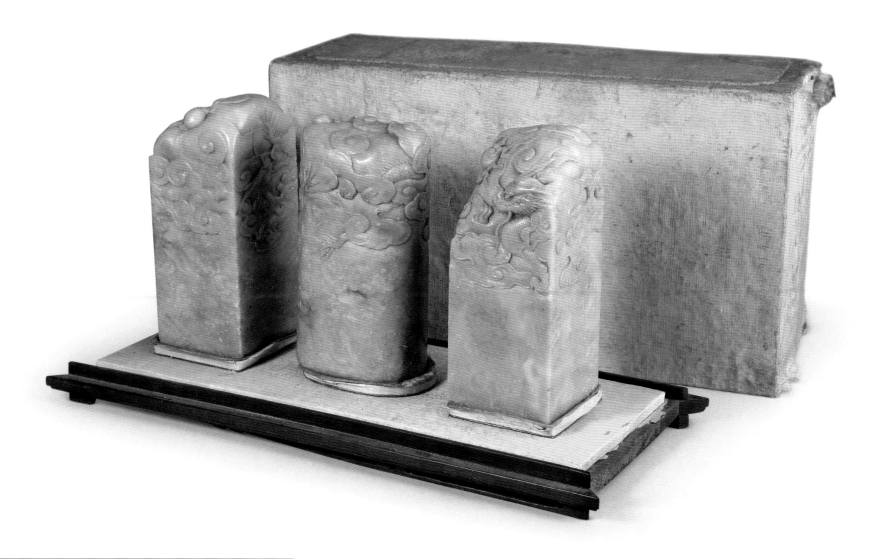

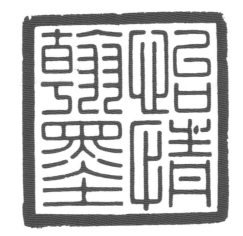
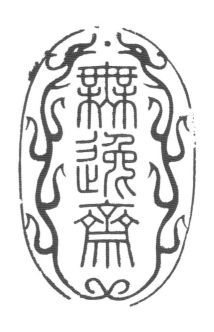

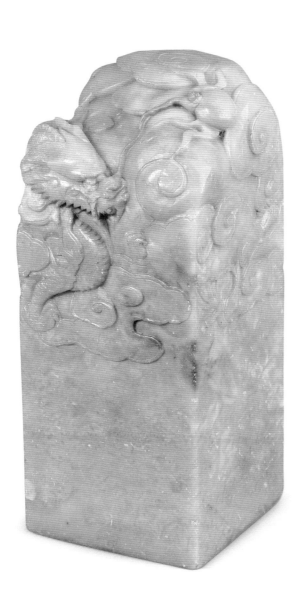
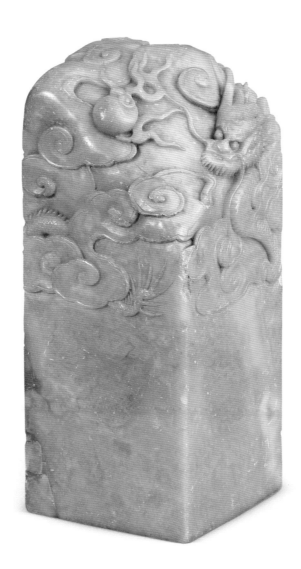
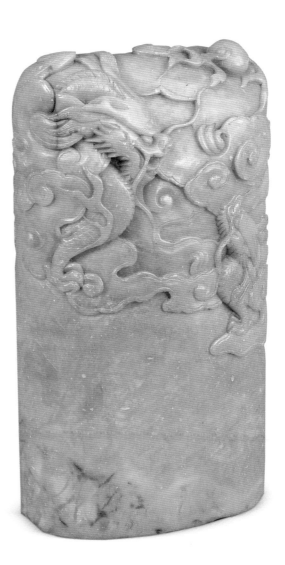

"宣统宸翰"玺

清宣统

印面1.5厘米×1.5厘米　高2.9厘米

　　玺光素, 方形印面, 阳文 "宣统宸翰" 印文, 边刻 "臣载洵恭刊"。

　　此印系溥仪的叔父载洵为其篆刻的。

"慈禧皇太后之宝"

清

印面6.2厘米×6.2厘米　高8.9厘米

　　宝光素, 方形印面, 阳文"慈禧皇太后之宝"印文。边刻"乾隆丁卯三秋, 伯子小仓山房, 随园"。

　　此印是乾隆十二年袁枚于住所处刻治, 后辗转入宫中, 遂改刻印文"慈禧皇太后之宝"。

59

"乐寿堂宝"

清

印面9.4厘米×9.4厘米　高17厘米

　　宝顶雕双螭纹,方形印面,阳文"乐寿堂宝"印文。

　　乐寿堂为紫禁城宁寿宫后区中路建筑之一,位于养性殿后。乾隆皇帝御制《乐寿堂》诗,首句即为"知乐仁者寿,佳名会一堂"。乾隆丙申《题乐寿堂》诗注:"向以万寿山背山临水,因名其堂曰乐寿,屡有诗。后得董其昌《论古帖》,知宋高宗内禅后,有乐寿老人之称,喜其不约而同,因以名宁寿宫书堂,以待倦勤后居之。"宁寿宫乐寿堂为乾隆三十七年建,乾隆本拟归政后在此居住,但禅位后仍住养心殿。光绪二十年(1894年),慈禧60岁生日后,乐寿堂成为慈禧太后起居之所。

60

"颐养太和"玺

清

印面9.4厘米×9.4厘米　高17.1厘米

　　玺顶雕双螭纹，方形印面，阴文"颐养太和"印文。

　　"太和"源自《周易·乾卦象传》："乾道变化，各正性命，保和太和，乃利贞。"此玺是慈禧闲章。

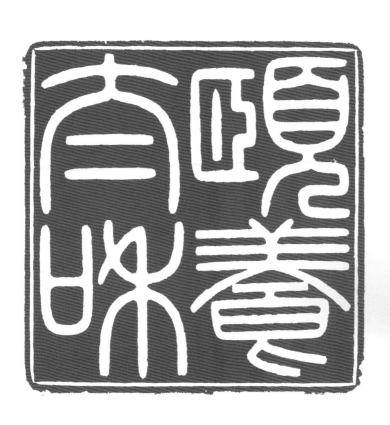

61

"和均玉琯"玺

清
印面3.3厘米×3.3厘米　高7.4厘米

　　玺光素，方形印面，阴文"和均玉琯"印文。
　　印文典出《宋史·乾德以后祀感生帝十首·降神大安》："和均玉管，政协璇衡。四序资始，万物含生。皇献允洽，至德惟明。为民祈福，克致精诚。""和均"即和韵，协调、谐和之意；"玉琯"同"玉管"，玉制的古乐器，用以定律。此玺为慈禧闲章。

62

"永翼瑶图"玺

清
印面3.3厘米×3.3厘米　高7.4厘米

　　玺光素，方形印面，阳文"永翼瑶图"印文。
　　印文典出《宋史·庆元二年恭上太皇太后皇太后太上皇帝太上皇后尊号二十四首·太皇太后出阁升坐》："曾孙致养，五福骈臻。太极所运，两仪三辰。辉光日新，启佑后人。永翼瑶图，亿万尧春。"此玺为慈禧闲章。

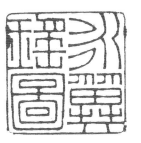

63

"天行健"玺

清

印面3.1厘米×1.6厘米 高7.6厘米

玺光素，长方形印面，阳文"天行健"印文。

此玺为慈禧闲章，与"和均玉琯"玺、"永翼瑶图"玺(图61、图62)同装于一紫檀座玻璃罩盖匣内。

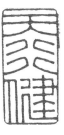

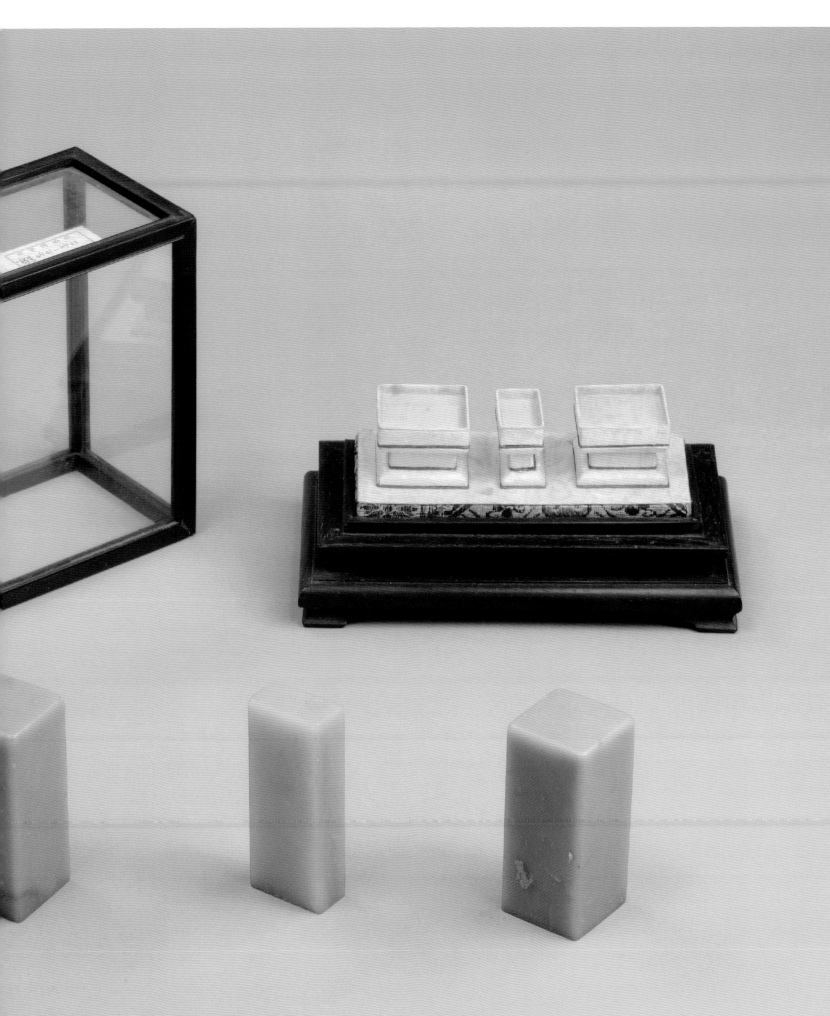

64

"仁者寿"玺

清

印面3.4厘米×1.4厘米　高8.4厘米

　　玺圆雕子母狮钮，长方形印面，阳文"仁者寿"印文，边款"臣吴永恭制"。

　　印文典出《论语·雍也篇》："智者乐水，仁者乐山；智者动，仁者静；智者乐，仁者寿。"此玺为慈禧闲章。

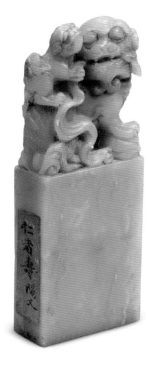

65

"天地同春""中正仁和"玺（一对）

清

印面1.8厘米×1.8厘米　高5.7厘米

　　玺均圆雕猴钮，方形印面，阳文"天地同春""中正仁和"印文。

　　此两玺均为慈禧闲章。

66

"利居贞"玺

清

印面3厘米×3厘米　高5.9厘米

玺圆雕兽钮，方形印面，阳文"利居贞"印文。

印文典出《周易·屯·初九》："磐桓，利居贞，利建侯。"初九是屯卦第一爻，主旨为处困不惧，待时而进。利居贞即有利于居守正道。此玺是慈禧闲章，在故宫收藏慈禧所绘的《鱼藻图》上有此印文。

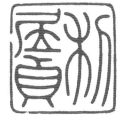

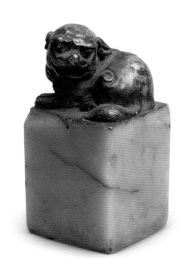

67

"利居贞"玺

清

印面3厘米×3厘米　高5.9厘米

玺圆雕兽钮，方形印面，阴文"利居贞"印文。

此玺与前一方"利居贞"玺印文一阴一阳，尺寸、钮式相同，应是用清早期的印章磨刻改篆而成的。此玺为慈禧闲章。

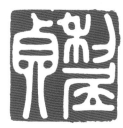

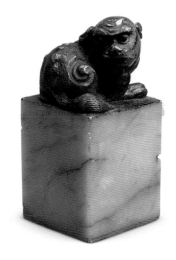

68

"德日新"玺

清

印面1.8厘米×1.8厘米　高5.4厘米

玺光素，方形印面，阴文"德日新"印文。

印文典出《尚书·商书·仲虺之诰》："德日新，万邦惟怀；志自满，九族乃离。"此玺为慈禧闲章。

百福百寿字章（一对）

清
印面6.6厘米×6.6厘米　高7.6厘米
印面6.7厘米×6.7厘米　高7.5厘米

　　章均光素，方形印面，阳文、阴文刻100个
不同字体的"福""寿"字印文，有"恭呈御览臣李
西谨制"款。两章共附一盒。

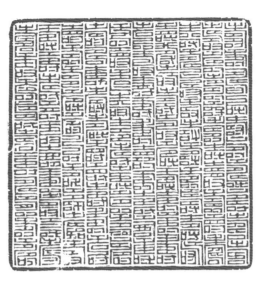
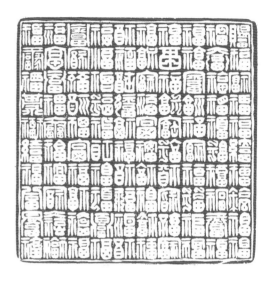

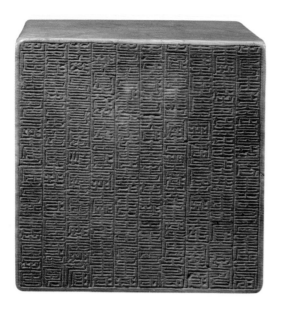
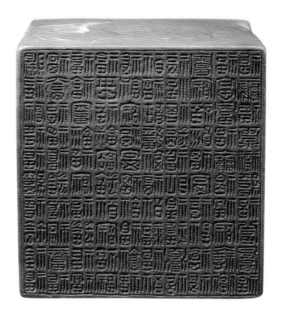
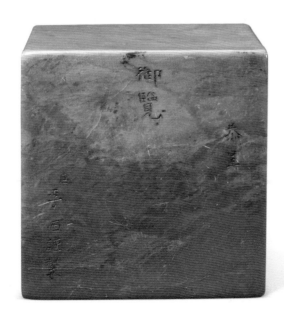

70

"竹林醉月"章
清
印面2厘米×2厘米　高5.7厘米

　　章光素，方形印面，阳文"竹林醉月"印文。

71

"敬懿皇贵妃之宝"
民国
印面2厘米×2厘米　高7.8厘米

　　宝光素，方形印面，阳文"敬懿皇贵妃之宝"印文。

　　敬懿皇贵妃（1856～1932年），同治帝妃嫔。

72

"端康皇贵太妃御笔之宝"

民国

印面5.6厘米×5.6厘米　高6.6厘米

宝光素，方形印面，阳文"端康皇贵太妃御笔之宝"印文。

端康皇贵太妃（1873～1924年），即光绪帝瑾妃。宣统帝逊位后，小朝廷为之上徽号为"端康皇贵太妃"。晚年的瑾妃沉浸于丹青，此印钤于她的书画作品上。

73

章料
清
印面1.9厘米×1.9厘米　高6.5厘米

章料呈青黄色，石质温润，细洁微透。顶浅浮雕蟠螭纹，方形印面。

74

章料
清
印面2.7厘米×2.7厘米　高4.8厘米

章料光素，呈青黄色，质地细润微透。方形印面。

75

章料
清
印面1.9厘米×1.9厘米　高6.5厘米

章料呈青黄色，质地莹润微透。顶浅浮雕夔凤纹，方形印面。

76

章料

清

印面3.7厘米×3.7厘米　高8厘米

　　章料光素，呈青黄色，质地细腻光洁，石纹自然。方形印面。

77

章料

清

印面2.2厘米×2.2厘米　高5.2厘米

　　章料呈青黄色，质地细润通透。顶浅浮雕夔龙纹，方形印面。

78

章料

清

印面3.6厘米×3.6厘米　高8厘米

　　章料光素，呈青黄色，质地细腻温润。方形印面。

章料

清

印面3.7厘米×3.7厘米　高7.5厘米

　　章料光素，黄色微青，质地清润细腻，通体明莹，有冻石质感。方形印面。

章料

清

印面3.4厘米×3.4厘米　高10厘米

　　章料光素，呈青黄色，质地细润，有光泽，褐色石纹。方形印面。

81

章料

清

印面2.5厘米×2.5厘米　高7.3厘米

　　章料光素，呈青黄色，质地莹润，微透明，间杂有褐色石纹。方形印面。

82

章料

清

印面3.1厘米×3.1厘米　高8.8厘米

　　章料光素，呈微黄色，质地紧致细密，莹洁，有褐色石纹。方形印面。

83

章料

清

印面3.1厘米×3.7厘米　高7.5厘米

　　章料光素，呈黄色，色泽匀净光洁。长方形印面。

章料

清

印面4.1厘米×2.2厘米　高7厘米

————

　　章料光素，呈青黄色，色彩鲜艳，质地细润，半透明。长方形印面。

章料

清

印面3.4厘米×3.4厘米　高7.6厘米

————

　　章料呈青黄色，质地莹润细密，有褐色绺纹。顶和上部浮雕云蝠纹，云纹层次分明，宛若云海；蝙蝠刻画入微，栩栩如生。方形印面。

86

章料

清

印面3.6厘米×3.6厘米　高8.3厘米

　　章料光素，呈青黄色，质地温润细腻。方形印面。

87

章料

清

印面2.3厘米×2.3厘米　高4.3厘米

　　章料呈淡青色，半透明。圆雕兽钮，瑞兽神态惟妙惟肖，毛发纤毫毕现。方形印面。

88

章料

清

印面3.9厘米×3.9厘米　高9.2厘米

　　章料四面均浮雕松、竹、梅，形成通景。刀法凝练，构图雅致。方形印面。

89

章料

清

印面3.4厘米×3.4厘米　高9.7厘米

　　章料偏红褐色，色彩鲜艳，半透明，质地莹润。四面巧用自然石纹雕刻出峰峦叠嶂、山间楼阁，与浮雕的松、竹、梅共同构成一幅完整的图画。方形印面。

90

章料

清

印面3.3厘米×3.3厘米　高9.9厘米

　　章料呈红褐色，半透明，质地温润细密。四面皆浮雕松、竹、梅图案，细节刻画精妙，构图颇富雅趣，意境悠远，尽得水墨之意。方形印面。

91

章料

清

印面1.7厘米×1.7厘米　高4.4厘米

　　章料呈青黄色，微透明。顶圆雕兽钮，瑞兽雕刻虽不重细节，但尽得神髓，活灵活现。方形印面。

92

章料

清

印面1.7厘米×1.7厘米　高4.4厘米

　　章料黄色微青，色彩均匀，微透明，质地细腻。顶圆雕兽钮，瑞兽伏地回首，造型朴拙。方形印面。

93

章料

清

印面1.9厘米×1.9厘米　高3.4厘米

　　章料顶部巧雕葡萄纹，三面俱浅浮雕葡萄藤、叶，葡萄结实累垂，奇娇可爱，花叶俱全，细节入微。方形印面。

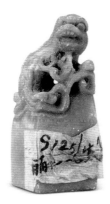

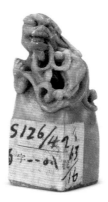

94

章料

清
印面2.3厘米×2.3厘米　高5.3厘米

章料光素，方形印面。

95

章料

清
印面1.9厘米×1.9厘米　高6.5厘米

章料石质较为温润，表面琢磨光滑。顶刻螭纹，颇为古雅。方形印面。

96

章料

清
印面6.1厘米×5.8厘米　高9.7厘米

章料圆雕兽钮，瑞兽造型古朴，身姿矫健，颇有古韵。长方形印面。

97

章料

清
印面6.2厘米×5.7厘米　高9.7厘米

　　章料圆雕兽钮，造型浑朴，并未刻意追求细节逼真，却十分传神，尽得古意。长方形印面。

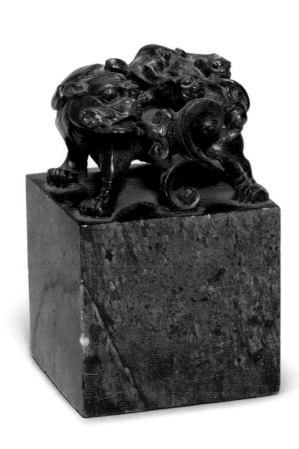

98

章料

清
印面8.6厘米×4.4厘米　高14.6厘米

　　章料透雕云龙纹钮，雕工精巧，苍龙栩栩如生。长方形印面。

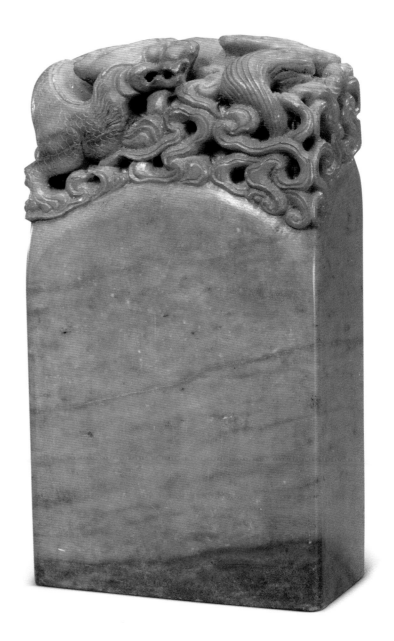

章料

清
印面2.3厘米×2.3厘米　高8厘米

章料光素，方形印面。

章料

清
印面2.2厘米×2.2厘米　高8.2厘米

章料光素，方形印面。

101

章料

清

印面3.1厘米×2.3厘米　高8厘米

章料光素，长方形印面。

102

章料

清

印面3.1厘米×2.2厘米　高8厘米

章料光素，长方形印面。

103

章料

清

印面4.8厘米×2.2厘米　高6.5厘米

章料光素，长方形印面。

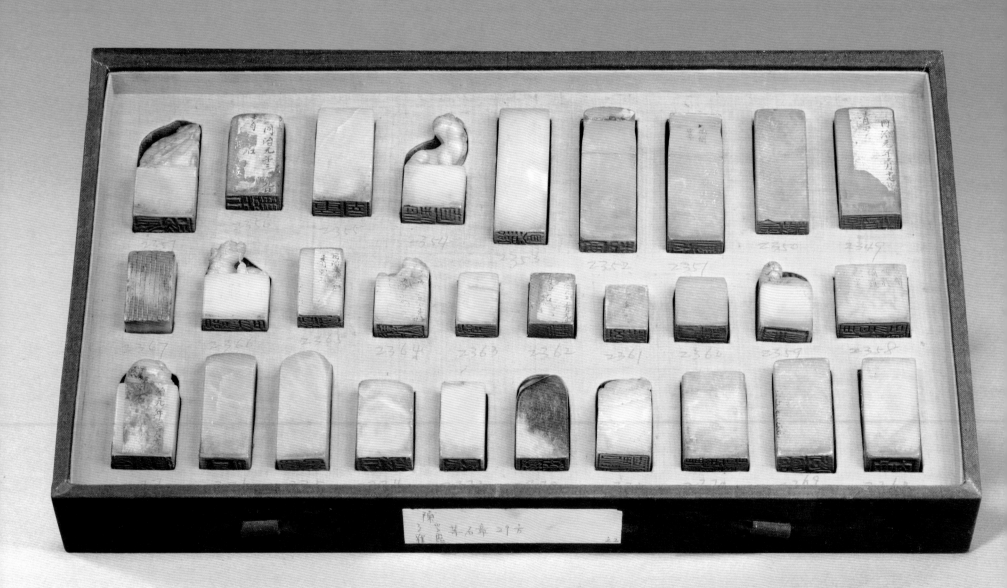

青田石因文人的发现而声名鹊起，但青田石的推广则是更广泛阶层参与的结果。一些具有一定社会地位和影响力的官僚群体，对青田石抱有浓厚的兴趣，成为青田石重要的使用和收藏群体。

晚明以来消费社会的形成，艺术经济的繁荣和收藏意识的新变，大大促进了当时人们对印章的需求，而官宦群体和新贵阶层对青田冻石的喜爱和收藏，无疑对其具有推波助澜的作用，更使青田石的消费日趋旺盛。他们是艺术品经济的主要消费者和引导者，在他们之间形成的艺术鉴藏风气渐趋流行，艺术品需求旺盛，价格亦随之上升。青田石价格的不断上行也与当时这种大的社会消费趋势是一致的。清代是流派印壮大、发展并达到鼎盛的时期，宗系纷出，印人遍天下。印人与外界之交流亦不断扩展。尤其是江南印人纷纷北上，足迹广布，使得印章篆刻的消费群体大大扩展。相应的青田石的收藏和消费也得到空前发展。

在故宫博物院的收藏中，成批地保存有清代名臣与收藏家收藏和使用的印章，包括乾隆皇帝的第六子永瑢、晚清名臣陈孚恩、先在京为官后成为清代著名学者和收藏家陈介祺的收藏和自用印，其中绝大部分是用青田石刻治的，而且多出自当时著名的篆刻家之手，反映出当时篆刻家和青田石收藏者、使用者之间良好的互动关系。从这些故宫收藏的清代臣工收藏和使用的青田石印章中，我们可以大致了解到那些作为中国青田石最主要的利用和收藏阶层的皇室、官员的青田石使用和收藏情况，也可以明了青田石消费的社会基础、层级分布以及各自的价值取向和特点。

臣工与青田石

"慎郡王章"

清

印面1.2厘米×1.2厘米　高3.4厘米

印光素，方形印面，白文"慎郡王章"印文。此印为永瑢旧藏。

爱新觉罗·胤禧（1711～1758年），康熙皇帝第二十一子，因避雍正帝讳改允禧。字谦斋，号紫琼，别号紫琼道人、春浮居士。雍正八年（1730年）二月，封贝子；五月晋封贝勒。雍正十三年十一月，晋封为慎郡王。乾隆二十三年（1758年）五月去世，谥曰靖。允禧能诗善赋，书画兼长，著有《紫琼岩诗抄》《花间堂诗抄》。

"质郡王章"

清

印面2.1厘米×2.1厘米　高5厘米

永瑢自用印。光素，方形印面，朱白文"质郡王章"印文。

爱新觉罗·永瑢（1744～1790年），乾隆皇帝第六子，号九思主人，又号西园主人。乾隆二十四年十二月，奉旨过继为慎郡王允禧之嗣，封贝勒。乾隆三十七年，晋封为质郡王。乾隆五十四年，晋封质亲王。乾隆五十五年去世，谥曰庄。著有《九思堂文集》《九思堂诗抄》等。

106

"质郡王"章

清

印面2.3厘米×2.3厘米 高4.2厘米

永瑢自用印。光素，方形印面，白文"质郡王"印文。

107

"质王"章

清

印面2厘米×2厘米 高4.6厘米

永瑢自用印。光素，方形印面，白文"质王"印文。

"质王之章"

清
印面1.9厘米×1.9厘米　高4.2厘米

永瑢自用印。光素，方形印面，朱文"质王之章"印文。

"质王小印"

清
印面1.6厘米×1.6厘米　高3.6厘米

永瑢自用印。光素，方形印面，朱白文"质王小印"印文。

110

"皇六子质王章"

清
印面5.2厘米×5.2厘米　高10厘米

永瑢自用印。光素，方形印面，朱文"皇六子质王章"印文。

111

"皇六子永瑢"印

清

印面2.1厘米×2.1厘米　高5.1厘米

永瑢自用印。光素，方形印面，朱文"皇六子永瑢"印文。

112

"皇六子章"

清

印面1.6厘米×1.6厘米　高3.6厘米

永瑢自用印。光素，方形印面，朱文"皇六子章"印文。

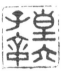

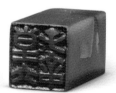

113

"皇六子私印"

清

印面2.1厘米×2.1厘米　高4.8厘米

永瑢自用印。光素，方形印面，白文"皇六子私印"印文。

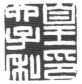

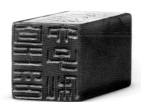

114

"皇六子书画印"

清

印面2.3厘米×2厘米　高5.3厘米

永瑢自用印。光素，长方形印面，白文"皇六子书画印"印文。

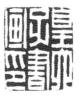

115

"永瑢曾观"印

清
印面1.9厘米×1.9厘米　高5.2厘米

　　永瑢自用印。光素，方形印面，白文"永瑢曾观"印文。

116

"云驶月运舟行岸移"印

清
印面2.7厘米×2.7厘米　高4.7厘米

　　永瑢自用印。光素，方形印面，朱文"云驶月运舟行岸移"印文。

117

"沛然从肺腹中流出"印

清

印面2.7厘米×2.7厘米 高6.1厘米

永瑢自用印。光素，方形印面，朱文"沛然从肺腹中流出"印文。

118

"种得芭蕉一万株"印

清

印面2.7厘米×2.4厘米 高5.5厘米

永瑢自用印。光素，长方形印面，白文"种得芭蕉一万株"印文。

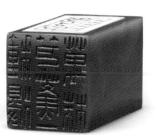

"细雨蘋香书画船"印

清
印面2.7厘米×2.7厘米　高5.9厘米

　　永瑢自用印。光素，方形印面，白文"细雨蘋香书画船"印文。

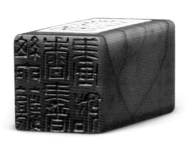

"柽雨塘边"印

清
印面2.2厘米×2.2厘米　高4.4厘米

　　永瑢自用印。光素，方形印面，白文"柽雨塘边"印文。

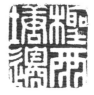

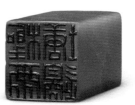

121

"菜花坪"印

清

印面2.1厘米×1.9厘米　高4.3厘米

　　永瑢自用印。光素，长方形印面，朱文"菜花坪"印文。

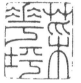

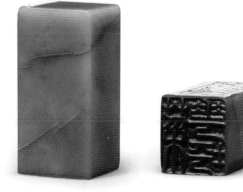

122

"春在阑干只尺"印

清

印面2.2厘米×2.2厘米　高4.7厘米

　　永瑢自用印。光素，方形印面，朱文"春在阑干只尺"印文。

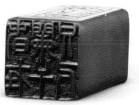

"爱画入骨髓"印

清
印面2.2厘米×2.2厘米　高4.6厘米

　　永瑢自用印。光素，方形印面，白文"爱画
入骨髓"印文。

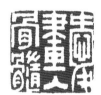

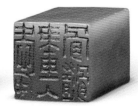

"妙笔可作诗无声"印

清
印面2.2厘米×2.2厘米　高4.6厘米

　　永瑢自用印。光素，方形印面，朱文"妙笔
可作诗无声"印文。

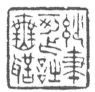

125

"我常自教儿"印

清
印面2.5厘米×2.5厘米　高5.6厘米

永瑢自用印。光素，方形印面，朱文"我常
自教儿"印文。

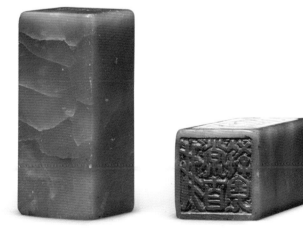

126

"金粟后身"印

清
印面2.1厘米×2.1厘米　高4.9厘米

永瑢自用印。光素，方形印面，白文"金粟
后身"印文。

127

"只益前藻之美"印

清
印面2.4厘米×2.4厘米　高4.9厘米

永瑢自用印。光素，方形印面，白文"只益前藻之美"印文。

128

"我常目耕"印

清
印面2厘米×2厘米　高4.8厘米

永瑢自用印。光素，方形印面，朱文"我常目耕"印文。

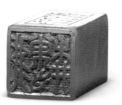

"愿君寿"印

清

印面2.7厘米×2.2厘米　高4.9厘米

永瑢自用印。光素，长方形印面，白文"愿
君寿"印文。

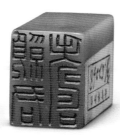

"花叶曳香缯"印

清

印面2.4厘米×2.4厘米　高4.7厘米

永瑢自用印。光素，方形印面，白文"花叶
曳香缯"印文。

"赏雨茅屋"印

清

印面2.2厘米×1.3厘米　高4.8厘米

永瑢自用印。光素，长方形印面，朱文"赏雨茅屋"印文。

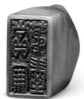

"拜下手"印

清

印面1.5厘米×1.5厘米　高4.6厘米

永瑢自用印。光素，方形印面，白文"拜下手"印文。

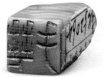

133

"一其所好于斯"印

清
印面2.3厘米×1.6厘米　高4.6厘米

　　永瑢自用印。光素，长方形印面，朱文"一其所好于斯"印文。

134

"菩萨缚"印

清
印面1.7厘米×1.7厘米　高3.7厘米

　　永瑢自用印。光素，方形印面，白文"菩萨缚"印文。

"得天龙禅"印

清
印面2.5厘米×1.8厘米　高4.5厘米

永瑢自用印。光素，长方形印面，白文"得天龙禅"印文。

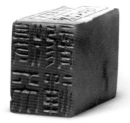

"诗清都为饮茶多"印

清
印面2.7厘米×2.7厘米　高4.7厘米

永瑢自用印。光素，方形印面，白文"诗清都为饮茶多"印文。

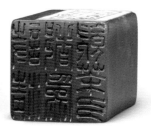

137

"行能无异"印

清

印面1.8厘米×1.8厘米 高4.8厘米

永瑢自用印。光素,方形印面,白文"行能无异"印文。

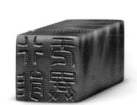

138

"书带草堂"印

清

印面1.8厘米×1.1厘米 高4.2厘米

永瑢自用印。光素,长方形印面,白文"书带草堂"印文。

139

"棠西晚课"印

清

印面1.2厘米×1.2厘米 高3.4厘米

永瑢自用印。光素,方形印面,白文"棠西晚课"印文。

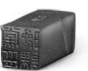

"实事求是"印

清
印面5.2厘米×5.2厘米　高10厘米

永瑢自用印。光素，方形印面，白文"实事求是"印文。

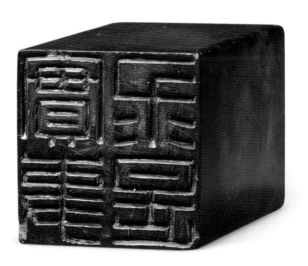

141

"研心书翰"印

清

印面2厘米×2厘米　高5厘米

永瑢自用印。光素，方形印面，白文"研心书翰"印文。

142

"禅心默默三渊静"印

清

印面2.7厘米×2.7厘米　高7厘米

永瑢自用印。光素，方形印面，白文"禅心默默三渊静"印文。

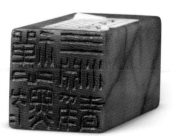

"田盘秋色"印

清

印面2.5厘米×2.5厘米　高6.7厘米

永瑢自用印。光素，方形印面，白文"田盘
秋色"印文。

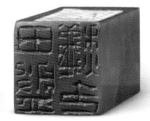

"卧牛山农"印

清

印面2.5厘米×2.5厘米　高6.3厘米

永瑢自用印。光素，方形印面，白文"卧牛
山农"印文。

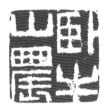

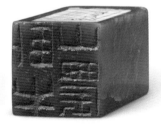

"南宗一瓣"印

清
印面1.9厘米×1.9厘米　高4.3厘米

永瑢自用印。光素，方形印面，白文"南宗
一瓣"印文。

"形之不形"印

清
印面1.7厘米×1.7厘米　高4.3厘米

永瑢自用印。光素，方形印面，朱文"形之
不形"印文。

147

"不求甚解"印

清
印面1.9厘米×1.9厘米　高4厘米

　　永瑢自用印。光素,方形印面,白文"不求甚解"印文。

148

"金鸭晚香寒"印

清
印面1.7厘米×1.7厘米　高5.6厘米

　　永瑢自用印。光素,方形印面,白文"金鸭晚香寒"印文。

149

"如是希有"印

清

印面1.8厘米×1.5厘米　高5.8厘米

永瑢自用印。光素，长方形印面，朱文"如是希有"印文。

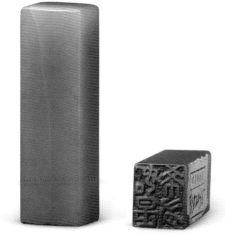

150

"读画"印

清

印面1.6厘米×1.6厘米　高4.7厘米

永瑢自用印。光素，方形印面，朱文"读画"印文。

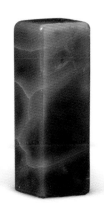

151

"生有画癖"印

清
印面1.5厘米×1.5厘米　高4.7厘米

永瑢自用印。光素,方形印面,白文"生有画癖"印文。

152

"在家菩萨"印

清
印面1.9厘米×1.9厘米　高5.6厘米

永瑢自用印。光素,方形印面,白文"在家菩萨"印文。

153

"更得清新否"印

清
印面1.6厘米×1.6厘米　高3.1厘米

永瑢自用印。光素，方形印面，白文"更得清新否"印文。

154

"桐露主人"印

清
印面1.5厘米×1.5厘米　高3.4厘米

永瑢自用印。光素，方形印面，朱文"桐露主人"印文。

155

"茶星"印

清
印面2.2厘米×1.2厘米　高3.4厘米

永瑢自用印。光素，长方形印面，朱文"茶星"印文。

"秋情如丝"印

清

印面1.9厘米×1.9厘米　高5.2厘米

永瑢自用印。光素, 方形印面, 白文"秋情如丝"印文。

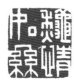

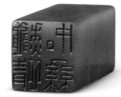

"萧萧冲远"印

清

印面1.7厘米×1.3厘米　高3.7厘米

永瑢自用印。光素, 长方形印面, 白文"萧萧冲远"印文。

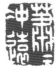

158

"小彡品砚"印

清

印面1.6厘米×1.6厘米　高4厘米

永瑢自用印。光素，方形印面，朱文"小彡品砚"印文。

159

"味道者已辞饱"印

清

印面3.5厘米×3.5厘米　高7.3厘米

永瑢自用印。光素，方形印面，白文"味道者已辞饱"印文。

160

"鉴己每将天作镜"印

清

印面2.4厘米×2.4厘米　高5.3厘米

永瑢自用印。光素，方形印面，朱文"鉴己每将天作镜"印文。

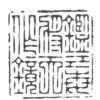

161

"梦亦同趣"印

清

印面1.8厘米×1.8厘米　高4.7厘米

永瑢自用印。光素，方形印面，白文"梦亦同趣"印文。

"清虚日来"印

清
印面1.6厘米×1.6厘米　高3.6厘米

永瑢自用印。光素，方形印面，朱文"清虚日来"印文。

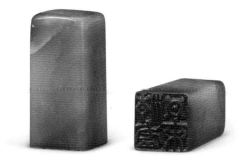

"我思古人"印

清
印面1.5厘米×1.2厘米　高4.1厘米

永瑢自用印。光素，长方形印面，朱文"我思古人"印文。

164

**"皇六子章""梅花疏雨佛前灯"
"一床书""爱帖山房""饶云书屋"
"西园翰墨"六面印**

清

印面3.2厘米×3.2厘米　高2.1厘米

　　永瑢自用印。光素,六面印,方形或长方
形印面,分别为白文"皇六子章"、朱文"梅花疏
雨佛前灯""一床书""爱帖山房"、白文"饶云书
屋""西园翰墨"印文。

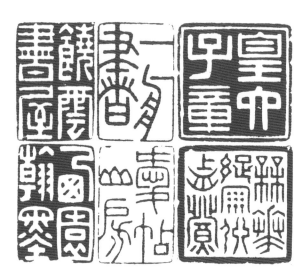

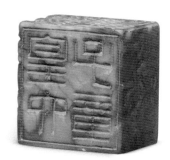

165

"赐额清正良臣"印

清

印面3.2厘米×1.7厘米　高4.9厘米

　　陈孚恩自用印。光素,长方形印面,白
文、朱文"赐额清正良臣"印文,边款"山高月
小,水落石出"。附同治元年黄条。

　　陈孚恩(1802~1866年),字少默,又字子
鹤,江西新城(今江西黎川)人。出身于官僚世
家。道光五年(1825年)拔贡,朝考一等,授封吏
部七品京官。以后屡经擢升,官历刑部尚书、吏
部尚书、兵部尚书、军机大臣等职。后因与载
垣、肃顺等交往密切,在"辛酉政变"中被罢官,
遣戍新疆。陈孚恩亦为清代著名书法家。道光
二十八年十二月,时任刑部侍郎的陈孚恩因处
理山东巡抚亏空一案有功,得到朝廷嘉奖,受
赏头品顶戴,紫禁城骑马。同时,道光皇帝御赐
匾额"清正良臣"。陈孚恩另刻有"御赐清正良
臣"印,为引首章,曾在其行书《弘览流播》八言
联、草书临《书谱》上钤盖。此印应该亦是引首
之章。

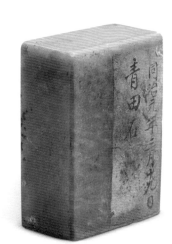 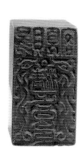

166

"陈孚恩印"

清
印面2.2厘米×2.2厘米 高5.4厘米

陈孚恩自用印。光素，方形印面，白文"陈
孚恩印"印文，边款"次闲仿汉刻铜法"。附同治
元年黄条。

此印为清代著名篆刻家赵之琛为陈孚恩
刻治。陈孚恩所用印章有许多是赵之琛的作
品，可见两人关系之密切。

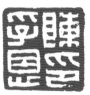

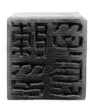

"陈孚恩""少默子雀"印（一对）

清

印面2.5厘米×2.5厘米　高7厘米

　　陈孚恩自用印。瓦钮，方形印面。一印朱白文"陈孚恩"印文，边款"辛未中秋作，次闲""次闲改作"；一印白文"少默子雀"印文，边款"次闲篆""甲辰正月次闲改作""雨苍"。

　　根据"陈孚恩"印边款，辛未年为嘉庆十六年（1811年），此时陈孚恩年仅十岁。此印应是赵之琛早年作品，后又经赵之琛本人改作。根据"少默子雀"印边款可知其改作时间为道光二十四年（1844年）。二印钤于咸丰九年（1859年）陈孚恩本人行书七言联上，落款"己未上巳，少默陈孚恩"。

168

"孚恩"印

清

印面0.9厘米×0.9厘米　高2.6厘米

陈孚恩自用印。光素，方形印面，白文"孚恩"印文，边款"次闲作"。附同治元年黄条。

169

"孚恩"印

清

印面1厘米×1厘米　高4.9厘米

陈孚恩自用印。光素，方形印面，朱文"孚恩"印文，边款"仿秦人印，次闲"。

此印为赵之琛作品，印文精细，边框厚重，均取自战国阳文小玺，但印文的篆法则是六朝朱文印的风格。

170

"孚恩"印

清

印面1.4厘米×1.4厘米　高3.1厘米

陈孚恩自用印。光素，方形印面，朱文"孚恩"印文。

171

"孚恩"印

清

印面2.4厘米×2.4厘米　高4.9厘米

陈孚恩自用印。光素，方形印面，朱文"孚恩"印文，边款"秦银印，朱文，晚濮森制"。附同治元年黄条。

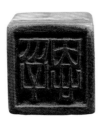

172

"孚恩之印"

清

印面0.7厘米×0.7厘米　高2.2厘米

陈孚恩自用印。光素，方形印面，朱文"孚恩之印"印文。

173

"孚恩子雀"印

清

印面2.5厘米×2.5厘米　高5厘米

陈孚恩自用印。光素，方形印面，朱文"孚恩子雀"印文，边款"濮森作于栩斋，时在庚戌六月上浣。"

濮森(1827～？)，活跃于咸丰、同治年间，字又栩，钱塘人。工治印，宗浙派，取法陈鸿寿、赵之琛，劲秀有致，不轻为人作，同治十三年辑自刻印成《又栩印草》四册。此印为道光三十年(1850年)时，濮森为陈孚恩所制。"孚恩子雀"朱文印常与"大司寇章"或"大司马章"白文印搭配使用，钤盖在他的书法作品上。

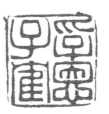

174

"陈氏子雀"印

清

印面4厘米×4厘米　高6.6厘米　钮高3.3厘米

　　陈孚恩自用印。圆雕双狮钮，二狮一大一下，回首而望。方形印面，朱文"陈氏子雀"印文，边款"次闲仿何雪渔法于补罗迦室"。

　　此印为赵之琛仿照明代篆刻家何震（号雪渔）篆刻而成。"补罗迦室"为赵之琛书斋之名。此印常与"孚恩印信"白文印搭配使用，钤盖于他的书法作品之上。篆刻时常将"鹤"字改为"雀"字。

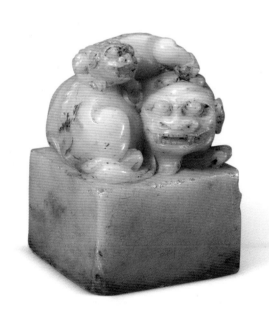

175

"子雀孚恩"

清

印面1.3厘米×1.3厘米 高3.6厘米

陈孚恩自用印。光素，方形印面，朱文"子雀孚恩"印文。附同治元年黄条。

176

"子雀"印

清

印面1.5厘米×1.5厘米 高4.4厘米

陈孚恩自用印。圆雕狮钮，方形印面，朱文"子雀"印文，边款"次闲仿秦人印"。附同治元年黄条。

177

"子雀"印

清

印面0.9厘米×0.9厘米 高4.9厘米

陈孚恩自用印。光素，方形印面，朱文"子雀"印文。

178

"子崔"印

清

印面2.2厘米×2.2厘米　高5.5厘米

陈孚恩自用印。光素，方形印面，朱文"子崔"印文，边款"拟秦人印，次闲"。附同治元年黄条。

179

"子崔行三"印

清

印面0.7厘米×0.7厘米　高2.2厘米

陈孚恩自用印。光素，方形印面，朱文"子崔行三"印文。附同治元年黄条。

陈孚恩之父陈希曾有三子，长子陈晋恩，次子陈孚恩，三子陈升恩。但在赵光、林则徐致陈孚恩书信及董恂给他的七言联中均称其为"子鹤三兄大人"。

180

"子崔寓目"印

清

印面2.1厘米×2.1厘米　高4.7厘米

陈孚恩自用印。光素，方形印面，白文"子崔寓目"印文，边款"次闲仿汉之作"。附同治元年黄条。

寓目即过目，典出《左传·僖公二十八年》："请与君之士戏，君冯轼而观之，得臣与寓目焉。"

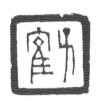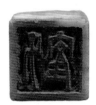

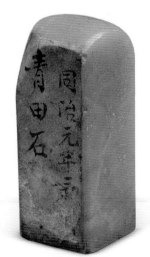

181

"子雀过眼"印

清

印面2.4厘米×1.8厘米　高3.6厘米

　　陈孚恩自用印。圆雕兽钮，长方形印面，朱文"子雀过眼"印文。附同治元年黄条。

182

"子鹤鉴赏"印

清

印面2.4厘米×2.4厘米　高6.6厘米

　　陈孚恩自用印。光素，方形印面，白文"子鹤鉴赏"印文，边款"次闲仿汉之作"。

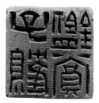

183

"子鹤笔札"印

清

印面1.5厘米×1.5厘米　高3.2厘米

　　陈孚恩自用印。圆雕猴钮，方形印面，朱文"子鹤笔札"印文。

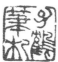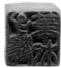

184

"子雀书印"

清

印面3.2厘米×2厘米　高3厘米

　　陈孚恩自用印。光素，长方形印面，白文"子雀书印"印文，边款"次闲作于补罗迦室，壬寅四月"。

　　此印系清代流派印，印文分布留红较多，"雀""书"二字简洁明了，属浙派风格。根据边款，此印系道光二十二年赵之琛为陈孚恩刻治。

"子鹤启事"印

清

印面2.3厘米×2.3厘米　高6厘米

　　陈孚恩自用印。光素，方形印面，白文"子鹤启事"印文，边款"次闲为子隺作于逻庵"。附同治元年黄条。

　　此印系书柬印，为书信往来的持信标记，印文一般以姓名与专有名词合为一印。常见的专词有"启事""白事""白笺"等。有时也加上吉语，通过书信表达祝福之意。

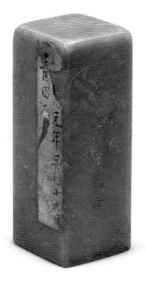

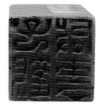

"子雀白笺"印

清

印面1.9厘米×1.9厘米　高3.8厘米

———

　　陈孚恩自用印。光素，方形印面，朱文"子雀白笺"印文。附同治元年黄条。

　　此印系书柬印。秦汉时期，书柬印常刻用名印，后用某某启事、某某言事、某某白笺等。书柬中及封固处一般只用一名足矣。

"太宰之章"

清

印面2.5厘米×2.5厘米　高4.6厘米

———

　　陈孚恩自用印。光素，方形印面，白文"太宰之章"印文，边款被同治元年黄条覆盖，但仍可辨认出"濮森篆"的字样。

"太宰之章"

清

印面2.7厘米×2.7厘米　高5.1厘米

　　陈孚恩自用印。光素,方形印面,白文"太宰之章"印文,边款"姜炜仿汉印"。

　　姜炜,清代书法家、篆刻家,字若彤,江南上元(今江苏南京)人。性嗜书法,尤喜篆、籀,于六书、八法,研究甚精。又喜治印、摹印之学,自先秦、两汉而下,靡不肆力,因之蜚声艺苑。太宰为明清时期对吏部尚书的别称,陈孚恩于咸丰十年任此职。

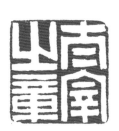
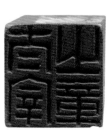

"太丘之裔"印

清

印面3.3厘米×3.3厘米　高3.8厘米

　　陈孚恩自用印。圆雕双兽钮,方形印面,白文"太丘之裔"印文,边款"杜乘法汉"。附同治元年黄条。

　　杜乘,生卒年不详,字书载,号谁堂,江都人。清初文人,与石涛交好。太丘,指东汉名士陈寔(104～187年),字仲弓,以清高、德行闻名于世,因曾任太丘一县之长,后世称其为"陈太丘"。

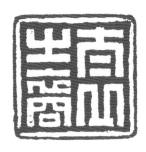
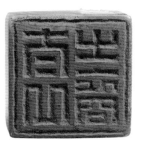

"兄弟叔侄父子侍郎"印

清

印面2.7厘米×2.7厘米　高4.9厘米

　　陈孚恩自用印。圆雕狮钮，方形印面，朱文"兄弟叔侄父子侍郎"印文。

　　陈孚恩曾先后任工部、户部、兵部、刑部侍郎。其父陈希曾，也曾任吏部、礼部、工部、户部侍郎一职，此为"父子侍郎"。但陈孚恩、陈希曾同辈的兄弟及从兄弟中都未有官居侍郎者。同辈中，唯陈希曾之叔陈用光曾任礼部左侍郎，从叔陈观官至户部侍郎。因此，叔侄侍郎应指希曾这辈，兄弟侍郎则为陈用光与陈观。江西新城陈氏为名门望族，族人大多出仕为官，且三代均有官拜侍郎者。此印曾钤于陈孚恩道光二十七年所作行书《寸冠智方》十言联之上。

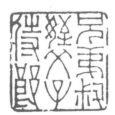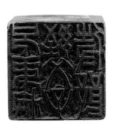

"东风解冻"印

清

印面2.3厘米×2.3厘米　高4.6厘米

　　陈孚恩自用印。光素，方形印面，朱文"东风解冻"印文。附同治元年黄条。

　　印文典出《礼记·月令》："孟春之月，东风解冻，蛰虫始振。"东风，即春风，意为冰雪消融，冬去春来。

"直清斋"印

清

印面4.6厘米×2.2厘米　高7厘米

陈孚恩自用印。圆雕狮钮，椭圆形印面，朱文"直清斋"印文，边款"次闲篆于逻盦"。

此印赵之琛篆刻。直清斋应是陈孚恩的书房名。此印为引首章，故宫博物院收藏的一幅陈孚恩的行书《论诗》横幅上即有钤盖。

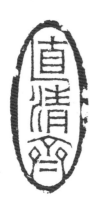

 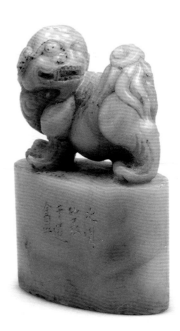

193

"直清斋"印

清
印面1.8厘米×1.8厘米 高2.7厘米

　　陈孚恩自用印。光素，方形印面，白文"直清斋"印文，边款"次闲"。附同治元年黄条，但已模糊不清。

　　此印为赵之琛刻。

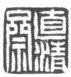

194

"直清斋"印

清
印面2.8厘米×2.8厘米 高5.3厘米

　　陈孚恩自用印。圆雕狮钮，方形印面，白文"直清斋"印文，边款"意在钝丁、小松之间，丙午四月次闲记"。

　　钝丁、小松指丁敬与黄易。丁敬（1695～1765年），字敬身，号钝丁；黄易（1744～1802年），字大易，号小松。二人是"西泠前四家"的主要人物，在当时以"丁黄"并称。丙午为道光二十六年（1846年）。此印系赵之琛晚年作品。

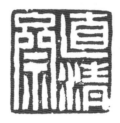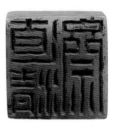

195

"直清斋印"

清

印面2.9厘米×1.8厘米　高4.1厘米

陈孚恩自用印。圆雕狮钮，长方形印面，白文"直清斋印"印文，边款"次闲仿汉，壬寅四月之望"。

此印为赵之琛刻。壬寅为道光二十二年。

196

"求讷斋"印

清

印面1.1厘米×1.1厘米　高2.1厘米

陈孚恩自用印。光素，方形印面，白文"求讷斋"印文，边款"次闲制"。

此印为赵之琛刻。

197

"求讷斋印"

清

印面2.8厘米×2.8厘米　高5.9厘米

　　陈孚恩自用印。随形，雕凤纹钮，方形印面，朱文"求讷斋印"印文，边款"次闲篆，壬寅四月"。

　　此印为赵之琛刻。"求讷斋"是陈孚恩晚年的书房名。现淮安博物馆收藏的一副落款为"己未上巳，少默陈孚恩"的行书七言联上即钤此印。

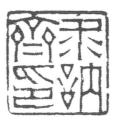

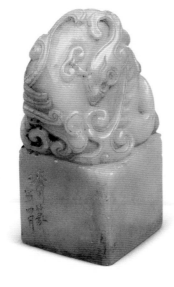

198

"鹦哥娇"印

清

印面3.3厘米×2厘米　高5.5厘米

　　陈孚恩自用印。圆雕狮钮，长方形印面，朱文"鹦哥娇"印文。附同治元年黄条。

　　"鹦哥娇"典出苏轼《仇池笔记·李十八草书》："刘十五（刘贡父）论李十八（李公择）草书，谓之'鹦哥娇'。意谓鹦鹉能言，不过数句，大率杂以鸟语。"后世比喻书艺尚未成熟。陈孚恩的书法在当时颇负盛名，印文应是作者自谦之作。此印为引首章，常与"江右陈氏""孚恩私印"搭配使用。在款识为"松亭三兄雅属，世愚弟陈孚恩"的七言行书对联及"丁未之春江右陈孚恩"的十言联上，皆钤有此印。

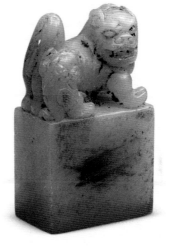

199

"水流山飞"印

清

印面2.9厘米×2.4厘米　高2.5厘米

　　陈孚恩自用印。圆雕牛钮，牛呈盘卧状，整体雕刻自然，比例协调。长方形印面，白文"水流山飞"印文。

　　印文"水流山飞"具有一定独创性，未见于其他诗词及印章之上。其来源或典自唐人牛殳《琵琶行》中"青山飞起不压物，野水流来欲湿人"句。

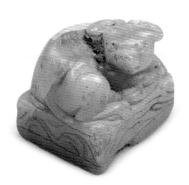

200

"一片冰心"印

清

印面1.3厘米×1.3厘米　高1.9厘米

　　陈孚恩自用印。光素，方形印面，朱文"一片冰心"印文，边款"杜乘"。

　　印文"一片冰心"典出唐王昌龄《芙蓉楼送辛渐》诗："洛阳亲友如相问，一片冰心在玉壶。"作者借此印，立淡泊名利之心。

201

"惯迟作答"印

清

印面2.4厘米×2.4厘米　高4.5厘米

　　陈孚恩自用印。随形,雕云龙纹,方形印面,白文"惯迟作答"印文,边款"次闲仿汉之作""雨苍"。

　　印文"惯迟作答"典出明末清初著名诗人吴伟业《梅村》诗中:"不好诣人贪客过,惯迟作答爱书来。"表现了作者不屑应酬、清高孤傲的一面。此印为赵之琛刻。

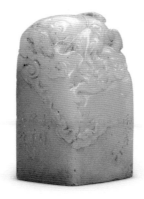

202

"耕读人家"印

清

印面2.3厘米×2.3厘米　高2.6厘米

　　陈孚恩自用印。台钮,方形印面,白文"耕读人家"印文。

　　以耕农为生,以读书为趣,表现了文人的愿望。

"双鲤超超"印

清

印面2厘米×2厘米　高2.7厘米

陈孚恩自用印。光素，方形印面，白文"双鲤超超"印文。附同治元年黄条。

双鲤在古代常代指书信，最早典出汉乐府诗《饮马长城窟行》。但印文之内容应来自明人林大辂《愧暗集·得唐翁家信五章》中"沧江白发看儿乐，双鲤超超寄海城"句。

"烟朋霞侣"印

清

印面1.9厘米×1.9厘米　高2.3厘米

陈孚恩自用印。光素，方形印面，白文"烟朋霞侣"印文。

印文典出明代文人李梦阳《空同集·叙松山小隐》中句："烟朋霞侣，登吟坐啸，虽日有余情，而仁施义怀，厚化敦俗，见斯为之矣。故不山而山，不松而松，不隐而隐，是曰小隐。"陈孚恩借此印表达了自己愿以烟霞为伴，隐于山野之意，但又怀有善教化民，以明礼义的意愿。

205

"三缄其口"印

清

印面2.4厘米×2.4厘米　高3.9厘米

陈孚恩自用印。光素，方形印面，朱文"三缄其口"印文。附同治元年黄条。

印文典出《太公金匮》："武王问：'五帝之戒，可得闻乎？'太公曰：'黄帝云：予在民上，摇摇恐夕不至朝。故金人三缄其口，慎言语也。'"形容说话谨慎。

206

"温不增华寒不改叶"印

清

印面2.6厘米×2厘米　高4.3厘米

陈孚恩自用印。光素，长方形印面，白文"温不增华寒不改叶"印文。

印文典出诸葛亮《论交》："势力之交，难以经远。士之相知，温不增华，寒不改叶，能四时而不衰，历险夷而益固。"形容因利益而结成的友谊难以长久，而互为知己的君子之交，才能经久不衰。

207

"自公退食一炉香"印

清
印面2.7厘米×2.7厘米　高5.8厘米

陈孚恩自用印。光素,方形印面,朱文"自公退食一炉香"印文。附同治元年黄条。

印文典出黄庭坚《戏答赵伯充劝莫学书及为席子泽解嘲》中最后一句"从此永明书百卷,自公退食一炉香"。"自公退食"原为"退食自公",出自《诗经·召南·羔羊》:"退食自公,委蛇委蛇。"形容减膳以示节俭,有操守廉洁之意。林则徐亦有"自公退食一炉香"朱文印一方,但印文篆刻风格与此印不同。

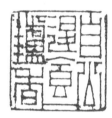

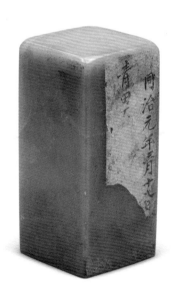

208

"何时一尊酒"印

清
印面2厘米×2厘米　高3.4厘米

陈孚恩自用印。光素,方形印面,朱文"何时一尊酒"印文。附同治元年黄条。

印文典出杜甫《春日忆李白》"何时一尊酒,重与细论文"。

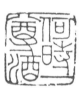 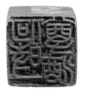

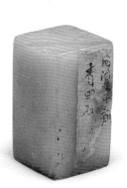

209

"寿"印

清

印面直径1.7厘米　高4.5厘米

　　陈孚恩自用印。随形, 雕刘海戏蟾及云纹, 圆形印面, 朱文"寿"印文, 印侧面刻一"中"字。附同治元年黄条。

210

"护封"印

清

印面2.7厘米×2.7厘米　高3.6厘米

　　陈孚恩自用印。圆雕狮钮, 方形印面, 朱文"护封"印文。

　　护封印多用在信札的封口处, 以防别人打开偷窥信中内容。

211

"孚恩之印""子雀"连珠印

清
印面1.2厘米×0.5厘米　高3.2厘米

　　陈孚恩自用印。光素,连珠印,长方形印面,分别刻白文"孚恩之印"和朱文"子雀"。

212

"孚恩私印""御史中丞"双面印

清
印面1厘米×1厘米　高4.8厘米

　　陈孚恩自用印。光素,双面印,方形印面,分别刻白文"孚恩私印"和朱文"御史中丞"印文。附同治元年黄条。
　　御史中丞为秦代设立官职,明代设都察院时废除此职,但称呼上依旧使用。陈孚恩于道光二十四年担任左副都御史,印文应由此而来。在陈孚恩书法作品和藏书中均钤有此印。如在明万历乙亥(三年,1575年)的《史记》刊本中就有"子鹤珍藏"朱文印、"孚恩私印"白文印。

213

"竹居""落花时节最消魂"双面印

清

印面3.6厘米×2.1厘米　高2厘米

陈孚恩自用印。光素，长方形印面，分别刻白文"竹居"和"落花时节最消魂"印文。

"竹居"典出较早，源自宋代诗人释文珦所作的同名诗。而"消魂"一词与"落花"并不常搭配使用，文人用"销魂"居多。明代女画家薛素素有"落花时节最销魂"白文方印，钤于其书画上。清代教育家路德《柽华馆诗集·黄昏》诗曰："落花时节最销魂，剥啄无声昼闭门。研匣怕开书怕展，思量闲事到黄昏。"且路德与陈孚恩的从祖父陈用光有所交集，其诗集开篇有一首《陈石士用光借藤图》："新城御史真达人，看花借得邻家春……"

214

"陈介祺印"

清

印面1.5厘米×1.5厘米　高5.1厘米

　　陈介祺自用印。光素，方形印面，白文"陈
介祺印"印文，边款"寿卿道兄先生属，仿汉人
殳篆，即求是正。翁大年"。

　　陈介祺（1813～1884年），字寿卿，号簠
斋，晚号海滨病史、齐东陶父。山东潍县（今
潍坊）人。道光二十五年（1845年）进士，官至
翰林院编修。咸丰四年（1854年）借母丧归里，
从此不再复出为官。在家乡专心金石之学，不
惜巨资收集金石文物，成为著名的收藏家和
学者。著有《簠斋藏古目》《簠斋吉金录》《十钟
山房印举》《簠斋藏古玉印谱》《封泥考略》等著
作。此印为翁大年刻。

215

"陈介祺印"

清

印面1.5厘米×1.5厘米　高2.8厘米

　　陈介祺自用印。光素，方形印面，朱白文
"陈介祺印"印文，边款"翁大年"。

　　翁大年（1811～1890年），字叔均，江苏吴
江人。早承家学，笃嗜金石考据，精篆刻，尤擅
治牙章，布局工整，印文挺拔，其篆刻象牙印
风格与曹世模篆刻象牙印风格极相似，几不可
辨。著述颇富，有《古官印志》八卷、《陶斋金石
考》二卷、《旧馆坛碑考》二卷、《陶斋印谱》二
卷、《瞿氏印考辨证》一卷等。陈介祺的自用印、
收藏印多有出于其手者。

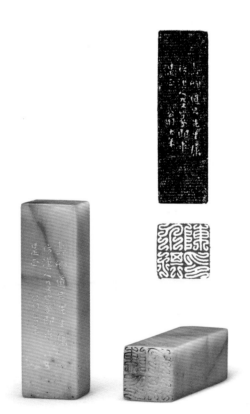

216

"介祺"印

清

印面1.6厘米×1.6厘米　高3.4厘米

　　陈介祺自用印。光素，圆形印面，白文"介祺"印文，边款"寿卿属仿秦印篆法。翁大年"。

　　此印为翁大年刻。

217

"介祺印信"章

清

印面3.3厘米×3.3厘米　高3.7厘米

　　陈介祺自用印。光素，方形印面，朱文"介祺印信"印文，边款"大年"。

　　此印为翁大年刻。

"陈寿卿"印

清

印面3.3厘米×3.3厘米　高3.7厘米

陈介祺自用印。光素，方形印面，白文"陈寿卿"印文，边款"叔均"。

此印为翁大年刻。

"寿卿"印

清

印面2.3厘米×2.3厘米　高4.3厘米

陈介祺自用印。光素，方形印面，朱文"寿卿"印文，边款"寿卿尊兄教之。大年"。

此印为翁大年刻。

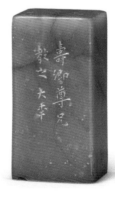
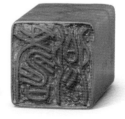

220

"海滨病史"印

清

印面2厘米×2厘米　高5.1厘米

　　陈介祺自用印，光素，方形印面，白文"海滨病史"印文。

　　此印为王石经刻。王石经(1831～1918年)，字君都，号西泉，山东潍县(今潍坊)人。平生爱好金石文字，善书篆隶，尤精篆刻。与陈介祺交往密切，陈氏自用印多出其手。著有《甄古斋印谱》《西泉存印》等。

221

"海滨病史"印

清

印面2.2厘米×2.2厘米　高4厘米

　　陈介祺自用印。光素，方形印面，白文"海滨病史"印文。边款"余年四十有二，以病归里，卧海滨者十有六年矣，衰老日至，有不学之叹，时梦觚棱，有玉堂天上之感。爰浼吾良友西泉以吴天玺碑法作印志之，印篆之奇，前此所未有也。同治己巳秋九，陈介祺记"。

　　此印为王石经刻。

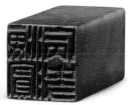

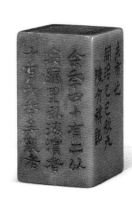

222

"古陶主人"印

清

印面1.8厘米×1.8厘米　高2.4厘米

　　陈介祺自用印。光素，方形印面，白文"古陶主人"印文。

　　陈介祺是收藏古陶文的第一人，其陶文拓片多钤有专用的斋名印。此印为王石经刻。

223

"齐东陶父"印

清

印面1.6厘米×1.6厘米　高2.5厘米

　　陈介祺自用印。光素，方形印面，白文"齐东陶父"印文。

　　此印为王石经刻。

224

"齐鲁三代陶器文字"印

清

印面1.6厘米×1.6厘米　高4.8厘米

陈介祺自用印。光素，方形印面，白文"齐鲁三代陶器文字"印文。

此印为王石经刻。

225

"三代古陶轩"印

清

印面1.4厘米×1.4厘米　高2.2厘米

陈介祺自用印。光素，方形印面，白文"三代古陶轩"印文。

226

"三代古陶轩"印

清

印面1.8厘米×1.8厘米 高2.5厘米

　　陈介祺自用印。光素，方形印面，白文"三代古陶轩"印文。

　　此印为王石经刻。

227

"宝康瓠室藏瓦"印

清

印面1.7厘米×1.7厘米 高4.5厘米

　　王石经刻。光素，方形印面，白文"宝康瓠室藏瓦"印文。

　　"宝康瓠"见于《史记·屈原贾生列传》"斡弃周鼎兮宝康瓠，腾驾罢牛兮骖蹇驴"，"康瓠"见于《尔雅·释器》"康瓠谓之甈"，陶器名，即空壶、破瓦壶。

"簠斋"印

清
印面2.8厘米×3.2厘米　高2.4厘米

　　陈介祺自用印。光素，长方形印面，朱文"簠斋"印文。

　　陈介祺以"簠斋"之号著称于世，此号来自他为所宝藏的古铜器曾伯簠而起的斋名"宝簠斋"。簠铭一般较短，此铭却是例外，有90字，已发现的铜簠铭文以其为最长。所以曾伯簠的重要性虽然跟陈氏所藏的毛公鼎不能相比，但确实还是值得视之为宝的。此印为王石经刻。

"簠斋藏古"印

清
印面2厘米×2厘米　高5.1厘米

　　陈介祺自用印。光素，方形印面，白文"簠斋藏古"印文。

　　此印为王石经刻。

"簠斋藏石"印

清

印面1.7厘米×1.7厘米 高3.4厘米

陈介祺自用印。光素,方形印面,白文"簠斋藏石"印文。

陈介祺所藏刻石以北朝造像为大宗,兼及汉晋六朝石刻。最有名者为汉君车画像题字、曹望憘造像、王阿善造像。此印为王石经刻。

"簠斋两京文字"印

清

印面1.9厘米×1.9厘米 高4厘米

陈介祺自用印。光素,方形印面,白文"簠斋两京文字"印文。

此印为王石经刻。

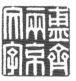

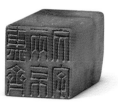

"簠斋先秦文字"印

清

印面1.6厘米×1.6厘米　高2.8厘米

陈介祺自用印。光素，方形印面，白文"簠斋先秦文字"印文。

此印为王石经刻。

"簠斋藏古酒器"印

清

印面1.5厘米×1.5厘米　高2厘米

陈介祺自用印。光素，方形印面，白文"簠斋藏古酒器"印文。

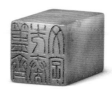

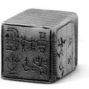

"寿卿所藏金石"印

清
印面1.9厘米×1.9厘米　高2.9厘米

陈介祺自用印。光素, 方形印面, 白文"寿卿所藏金石"印文。

"君车汉石亭长"印

清
印面1.8厘米×1.8厘米　高2.3厘米

陈介祺自用印。光素, 方形印面, 白文"君车汉石亭长"印文。
此印为王石经刻。

236

"寿卿平生眼福"印

清

印面2.2厘米×2.2厘米　高3.5厘米

陈介祺自用印。光素，方形印面，白文"寿卿平生眼福"印文。

237

"千货范室"印

清

印面1.8厘米×1.8厘米　高2.4厘米

陈介祺自用印。光素，方形印面，白文"千货范室"印文。

此印为王石经刻。

238

"秦铁权斋"印

清

印面2厘米×2厘米　高2.9厘米

陈介祺自用印。光素，方形印面，白文"秦铁权斋"印文。

此印为王石经刻。

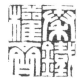

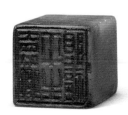

"十钟山房藏钟"印

清

印面4.1厘米×4.1厘米　高6.2厘米

陈介祺自用印。光素，方形印面，白文"十钟山房藏钟"印文，边款"古器以钟鼎为重，而钟尤难得于鼎。余年五十有六，迺竟获十，诸家所未有也，因名山房曰十钟，而属西泉刻印记之。退修居士"。

陈介祺家藏西周、春秋青铜钟十一种，因取其整，名曰"十钟山房"。陈介祺病故后，所藏十钟为幼子陈厚宗分得，随后被售出，最终辗转归日本泉屋主人住友春翠所得，至今藏于住友氏的京都泉屋博物馆。此印为王石经篆刻，玉箸篆，工整端庄，充满印面。印款为陈介祺自治并记斋名缘由，款字中流露着篆、隶书意趣。

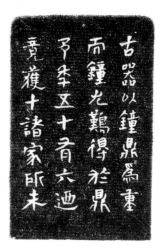

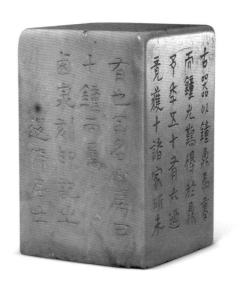

"集秦斯之大观"印

清

印面1.9厘米×1.9厘米　高3.6厘米

陈介祺自用印。光素，方形印面，白文"集秦斯之大观"印文。

此印为王石经刻。

"二百镜斋藏镜"印

清

印面1.5厘米×1.5厘米　高2.4厘米

陈介祺自用印。光素，方形印面，白文"二百镜斋藏镜"印文。

此印为王石经刻。

242

"三百范斋藏范"印

清

印面1.8厘米×1.8厘米　高4.4厘米

陈介祺自用印。光素，方形印面，白文"三百范斋藏范"印文。

此印为王石经刻。

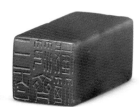

243

"陈介祺"连珠印

清

印面3.4厘米×1厘米　高2.6厘米

陈介祺自用印。光素，连珠印，长方形印面，朱文"陈介祺"印文，边款"道光十九年五月朔，仿松雪朱文寄寿卿仁兄清鉴，弟翁大年时在吴门。"

陈介祺曾在致收藏家吴云的信札中主张："名字宜汉印，收藏宜宋元佳印。"陈介祺的自用印基本是拟古玺汉印和仿宋元朱文等传统的形式风格，尤其是归乡后所用印，更是专注摹古，不涉流派印时俗。此印为翁大年刻。

244

"臣朱益藩""敬书"双面印

清

印面方3.3厘米×3.3厘米　高8厘米

朱益藩自用印。光素，双面印文，方形印面，白文"臣朱益藩"和朱文"敬书"印文。

朱益藩（1861～1937年），字艾卿，号定园，江西莲花厅人。光绪十六年进士，散馆授编修，历官至湖南主考、陕西学政、上书房师傅。他曾为光绪、宣统两代帝师，书法精湛，京师匾额多出其手。"臣朱益藩"白文印用于他的书法之上，"臣"只是习惯用法，在他赠予晚辈的书法对联上也尝钤盖此印。"敬书"朱文印亦钤盖于其书法上，但并不常与"臣朱益藩"搭配使用。

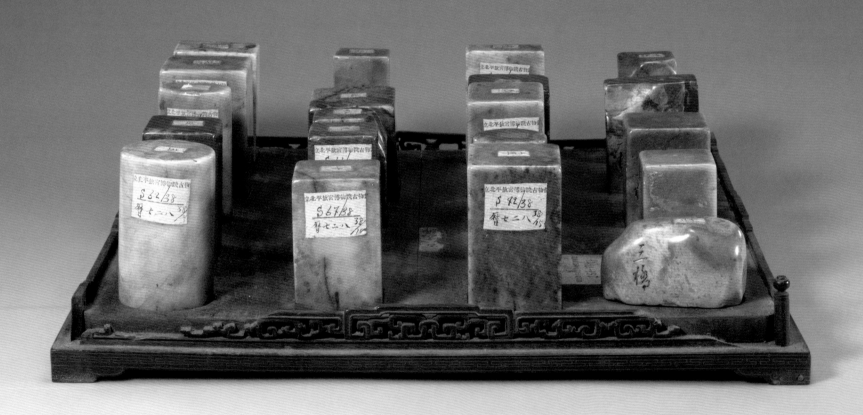

虽然篆刻家群体基本不是青田石的最终拥有者，但他们却是最有资格和权力对青田石进行评判的群体。一部青田石的历史，也是篆刻家们对其认知、品评、推广、交流的历史，而且这种品评、推广、交流不仅仅局限于其群体内部，也广泛存在于篆刻家与使用者、收藏者之间，并在一定程度上影响和引导着社会大众的认识和消费取向。篆刻家们通过自己的艺术实践，将青田石与其他材质加以比较，总结出青田石印材的特性和优势，产生了最初的青田石评价方式和标准，对后来青田印石文化的形成具有深远的影响。

通观明代以来篆刻家对青田石的论述，可以体察到明显的时代变化。明代的篆刻家在品评青田石时多是将青田石和其他材质如玉、铜、牙等进行比较，突出的是青田石易于施刻，以刀代笔，使篆刻者的艺术志趣淋漓尽致地得以发挥的特点。反映出早期人文篆刻在材质选择上石材快速取代其他材料的变化过程。而清代篆刻家对青田石的品评则是将其置于石质印材的范围之内，多是和其他种类的印石如昌化石、寿山石等进行比较，突出的是其刻印过程中的个人实际感受。和其他印石相比，篆刻家们更乐于使用青田石，并给出了充分的理由。青田石是与中国的文人流派篆刻艺术关联最为密切并伴随始终的印章材料。因此青田石也被称为中国印石的"不桃之祖"，开启了青田石走向人文世界的道路。

篆刻家与青田石

"松下清斋摘露葵"印

清
印面3.1厘米×3.1厘米　高3厘米

　　印光素，方形印面，朱文"松下清斋摘露葵"印文，边款"朱文震敬篆"。

　　此印为永瑢藏印。朱文震刻。朱文震(生卒年不详)，活跃于康乾年间，字青雷，号去羡，又号平陵外史、去羡道人。山东历城人。早年究心篆隶，后精绘山水。喜集古印，亦工篆刻。

"松垞白事"印

清
印面1.5厘米×1.5厘米　高6.2厘米

　　印光素，方形印面，白文"松垞白事"印文，边款"曼生作"。

　　此印为陈鸿寿刻。陈鸿寿(1768～1822年)，字子恭，号曼生。浙江钱塘人。工绘画，善隶书，亦工篆刻，师法秦汉玺印，上继"西泠四家"，篆刻印文笔画方折，用刀大胆，自然随意，锋棱显露，古拙恣肆，苍茫浑厚，为"西泠八家"之一。浙人一时悉宗之。辑自刻印成《种榆仙馆印谱》。

"冯氏孟举""振孙私印"双面印

清
印面1.6厘米×1.6厘米　高2.7厘米

　　印光素，方形印面，双面印，白文"冯氏孟举""振孙私印"印文，边款"曼生为春谷作名印。索次闲记"。

　　此印为陈鸿寿刻。

"此中有真意"印

清
印面2.8厘米×2.9厘米　高9.5厘米

　　印光素，方形印面，白文"此中有真意"印文，边款"此中有真意，陶靖节句也。意者含蓄于心，未发于外；趣则表著于外，似仍用意字为妥。质之荫轩仁兄以为然否。龙石"。

　　此印为杨澥刻。杨澥（1781～1850年），原名海，字竹唐，号龙石，江苏吴江人。刻印以秦汉印之宗，反对妩媚之习气，精金石考据，亦精刻竹。

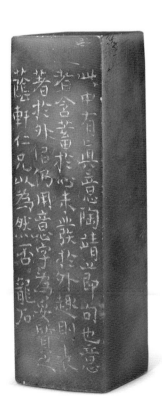

"阿哈觉罗世赤之章"

清

印面2.3厘米×2.3厘米　高6.3厘米

　　印光素，方形印面，朱文"阿哈觉罗世赤之章"印文，边款"庚辰秋七月廿有三日，拟汉朱文于补罗迦室。宝月山南行者赵之琛"。

　　此印为赵之琛刻。赵之琛（1781～1860年），字次闲，号献父，别号宝月山人，浙江钱塘人。一生布衣，精心嗜古，邃金石之学，兼工隶法，善行楷，亦善绘画。篆刻早年师法陈鸿寿，后以陈豫钟为师，取各家之长，集浙派篆刻之大成。为"西泠八家"之一。

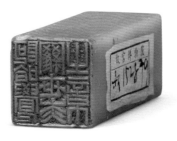

250

"诒经堂收藏印"

清

印面2.4厘米×2.4厘米 高6.7厘米

　　印光素，方形印面，朱文"诒经堂收藏印"
印文，边款"次闲仿汉玉印"。
　　此印为赵之琛刻。

251

"宝康瓞稌"印

清

印面6.9厘米×6.9厘米 高14厘米

印瓦钮，方形印面，朱文"宝康瓞稌"印文，
边款"宝康瓞稌印章，廉山世叔正之。道光六年
四月，子若作"。

此印为王应绶刻。王应绶（1788～1841
年），一名申，字子若，一字子卿，王原祁玄孙，
王宜子，江苏太仓诸生。少孤，于吴门卖画，绘
画得家传，山水苍劲，与王学浩齐名。又兼善篆
隶，精铁笔，曾为万廉山太守缩摹百二十汉碑
于砚背，镌刻极精。

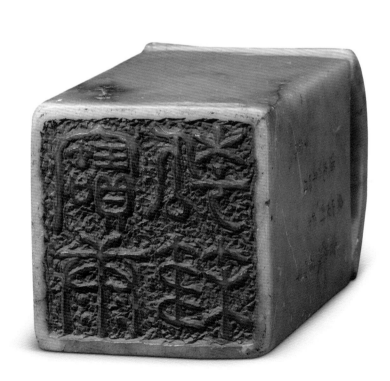

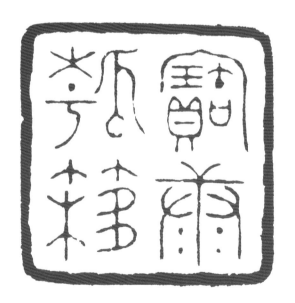

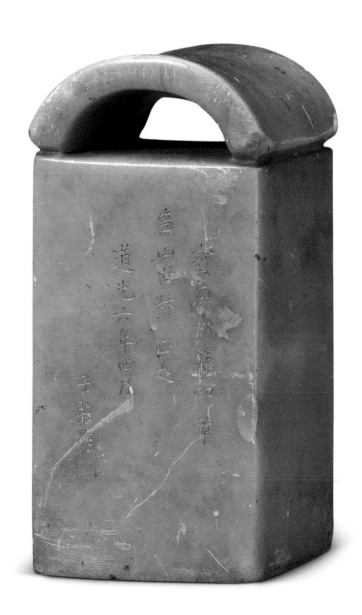

"迟云山馆书画记"印

清

印面2.7厘米×1.7厘米　高5厘米

印光素，长方形印面，白文"迟云山馆书画记"经文，边款"仲翁属熙载刻此询知之作也"。

此印为吴熙载刻。吴廷飏（1799～1870年），字熙载，50岁后以字行，号让之，自号让翁，又号晚学居士。江苏仪征诸生。少为包世臣入室弟子，邃于小学，善各体书，尤工篆、隶。精刻印，学邓石如，传邓石如衣钵而自成面目。又善绘写意花卉。通金石考证。

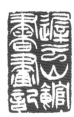

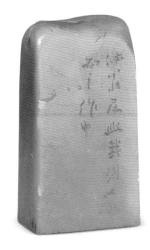

253

"窃有以得其用心"印

清

印面2厘米×2厘米　高3.3厘米

　　印光素，方形印面，白文"窃有以得其用心"印文，边款"酉生属作文赋语，时甲申春日。朱方"。

　　此印为朱方刻。朱方（生卒年不详），字季直。山东历城人，自属茶仙，善篆刻，为陈介祺多治闲文章。

254

"实受其福吉文来也"印

清

印面1.9厘米×1.9厘米　高2.8厘米

　　印光素，方形印面，白文"实受其福吉文来也"印文，边款"道光丁酉夏，酉生寄石索刻。茶仙朱方"。

　　此印为朱方刻。

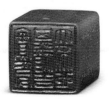

"但言此心以驰于彼矣"印

清
印面2厘米×2厘米　高4.7厘米

　　印光素，方形印面，白文"但言此心以驰于彼矣"印文，边款"道光丁酉岁秋，访酉生于都门，出石索刻十七帖语。朱方"。

　　此印为朱方刻。

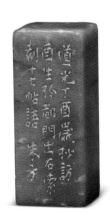

"曾登独秀峰顶题名"印

清
印面2.5厘米×2.5厘米　高7厘米

　　印光素，方形印面，朱文"曾登独秀峰顶题名"印文，边款"咸丰四年四月四日，胡鼻山来登绝顶"。

　　此印为胡震刻。胡震（1817～1862年），字伯恐，1850年更字鼻山，号胡鼻山人，别号富春大岭长，浙江富阳人。好游山水，嗜好金石，喜摹印，深究篆隶之法，风格古拙，治印极推崇钱松。有《胡鼻山印谱》。

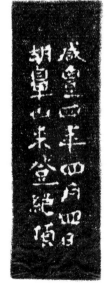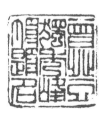

"松隐先生"印

清

印面2.1厘米×2.1厘米　高4.8厘米

　　印光素，方形印面，朱文"松隐先生"印文，边款"伯云二兄曾读书于松隐盦，绘图征诗一时名士咸集，予因喜治是印。乙酉六月菊邻并记"。

　　此印为胡钁刻。胡钁（1840～1910年），字菊邻，号老匊，又号晚翠亭长。浙江石门诸生。工诗，善书法，亦绘山水、兰菊，作品秀逸有致。治印与吴昌硕相参检，虽苍老不及而秀雅过之。著有《晚翠亭印储》《不波小泊吟草》等。

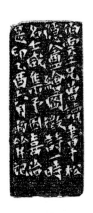

"陶斋藏旧拓汉碑千本之一"印

清

印面3.3厘米×1.8厘米　高1.8厘米

印光素，朱文"陶斋藏旧拓汉碑千本之一"印文，边款"陶斋尚书旧拓汉碑印记。士陵作"。

此印为黄士陵刻。黄士陵（1849～1908年），字牧甫、穆父，别号黟山人。安徽黟县人。通六书，善写大篆、魏隶，笔力犀利。精绘事，作工笔花卉。用西法绘彝器图形，为艺林精赏。工篆刻，初学吴熙载，后取法汉印，间用金文入印，于浙皖派外另辟蹊径。首创以单刀冲刀法刻魏体书于印章边款。居广州最久，对岭南篆刻的发展做出了重要贡献。曾客居吴大澂府中，助其编辑《十六金符斋古铜印谱》。1908年辑自刻印成《黄牧甫印存续补》。黄士陵曾入湖广总督端方之幕，陶斋为晚清金石收藏家端方斋号。

"周安壶阁"印

清

印面3.6厘米×3.6厘米　高8.9厘米

　　印光素，方形印面，朱文"周安壶阁"印文，边款"周安壶铭五字云：'嬱妊作安壶'，见《积古斋款识》而器未之见。乙(己)丑冬逅于粤市见之，喜购之归。证以院书，铭文皆同，喜极，质之西薖，喜尤愈于陵。遂以归之。以之名阁，取安安之谊云。刻印记之。庚寅闰二月黄士陵。时客粤王台下。阮误作院"。

　　此印为黄士陵刻。《积古斋款识》即阮元所编《积古斋钟鼎彝器款识》，该书是清代研究青铜器铭文的开创之作，是最早著录嬱妊壶的著作。黄士陵精研金石学，因此能在厂肆上发现此器，黄士陵于己丑年(1889年)收藏此壶，后来转让给西薖，西薖以之名阁，黄士陵又为其刻"周安壶阁"印，时为庚寅(1890年)。

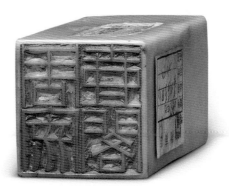

"端锦私印"

清

印面2.5厘米×2.5厘米　高3.6厘米

　　印光素，方形印面，白文"端锦私印"印文，边款"壬寅十月，牧甫时客鄂州。悐厂"。

　　此印为黄士陵刻。

"叔纲"印

清

印面2.5厘米×2.5厘米　高3.6厘米

　　印光素，方形印面，朱文"叔纲"印文，边款"叔纲先生正。黄士陵篆刻"。篆刻时常将"叔"字改为"卡"。

　　此印为黄士陵刻。

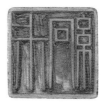

"八镜十砖之室"印

清
印面2.6厘米×2.6厘米　高5.3厘米

印光素，方形印面，朱文"八镜十砖之室"印文，边款"壬午十二月朔刻于缶庐。仓石"。

此印为吴昌硕刻。吴昌硕（1844～1927年），初名俊、俊卿，字昌硕、仓石，号缶庐、苦铁，又署破荷、大聋、缶翁。浙江安吉人，后寓居上海。早岁曾到苏州潘祖荫、吴大澂、吴云等处，得见古彝器及名人字画，从杨岘修文艺。钻研诗书篆刻，尤善书石鼓文。刻印初从浙皖各家，上溯秦汉印风格，后不蹈常规，纯刀硬入，风格朴茂苍劲，终成一代篆刻大家。参与创立西泠印社并任首任社长。曾辑自刻印成《朴巢印存》《仓石斋篆印》《齐云馆印谱》《铁函山馆印存》《削觚庐印存》《缶庐印精拓》等。

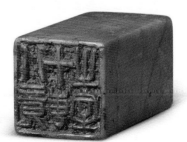

"蒯寿枢字若木"印

清末民初

印面4.1厘米×2.8厘米 高6.2厘米

印随形雕刻云龙纹，朱文"蒯寿枢字若木"
印文，边款"老缶"。

蒯寿枢，字若木，佛号圆顿，晚清清流派重
要人物蒯光典的次兄光藻之子，安徽合肥人。
精书画，富收藏。故宫博物院收藏有一批吴昌
硕为其所刻印章，石材名贵。

此印为吴昌硕刻。

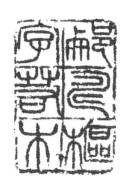
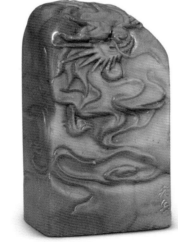
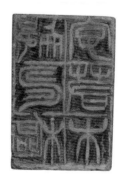

264

"若木启事"印

清末民初

印面2.1厘米×1.6厘米　高3.3厘米

　　印光素，长方形印面，朱文"若木启事"印文，边款"聋"。

　　此印为吴昌硕刻。

265

"圆顿居士"印

清末民初

印面2.1厘米×2.1厘米　高7.9厘米

　　印光素，方形印面，朱文"圆顿居士"印文，边款"丙辰季秋，苦铁治石"。

　　此印为吴昌硕刻。

"张伯英印"

民国

印面2.4厘米×2.4厘米　高5.2厘米

　　印光素，方形印面，白文"张伯英印"印文，
边款"勺圃道兄法论，己卯弟齐璜"。

　　此印为齐璜刻。齐璜（1863～1957年），原
名纯芝，字渭清，后改名璜，号白石，别号借山
吟馆主者、寄萍老人等。湖南湘潭人。早年习绘
画、篆刻、诗文、书法。后定居北京，专业卖画
与刻印。篆刻初学浙派，后取法汉代凿印，惯以
纯刀硬入，印面布局奇特而风格朴茂，气势强
劲有力，为近现代篆刻史上与吴昌硕齐名之篆
刻大家。1890年辑自刻印成《齐濒生印稿》，1912
年辑自刻印成《白石印草》。后人辑其印成谱
甚多。

"勺圃"印

民国

印面2.4厘米×2.4厘米　高5.3厘米

　　印光素，方形印面，朱文"勺圃"印文。
此印为齐璜刻。

"见贤思齐"印

民国
印面3.9厘米×3.9厘米　高5.9厘米

印光素，方形印面，白文"见贤思齐"印文，边款"旧京刊印者无多人，有一二少年皆受业于余，学成自夸师古，背其恩本，君子耻之，人格低矣。中年人于非厂刻石真工，亦余门客。独仲子先生之刻，古工秀劲殊能，其人品亦绝伦驾人上，余所佩仰，为刊此石。因先生有感人类之高下，偶而记于先生之印侧，可笑也。辛未正月，齐璜白石"。

此印为齐璜刻。

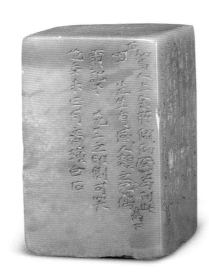

"多嶽长寿""晨秋阁主"印（一对）

民国
印面2.2厘米×2.2厘米　高4.7厘米

印光素，方形印面，一白文"多嶽长寿"印文，边款"福厂仿汉铸印。丁丑二月"；一朱文"晨秋阁主"印文，边款"福厂用赵益甫篆意作印。丁丑三月"。

此对印为王禔刻。王禔（1879～1960年），原名寿祺，字维季，号福厂、曲瓠、罗刹江民，晚号持默老人，斋号麋研斋。浙江杭州人。性喜蓄印，尝自称印佣。工治印，尤擅刻朱文印，风格流畅挺拔，得浙派神髓，是西泠印社创始人之一。

270

"澹中有味"印

民国

印面2.4厘米×2.1厘米　高5.7厘米

印光素，长方形印面，白文"澹中有味"印文，边款"拟吾乡陈曼生法，澹堪先生鉴政。甲子十一月制。福厂"。

此印为王禔刻。

271

"无咎周甲后作"印

民国

印面2厘米×2厘米　高4.2厘米

印光素，方形印面，白文"无咎周甲后作"印文，边款"叔平社长六十寿。辛巳春日福厂刻寄奉祝"。

此印为王禔刻。王禔为马衡刻此印祝寿，时值抗战时期，二人虽天各一方，仍互赠诗、印，足见交情之深。

272

"马衡印信"印

民国

印面1.1厘米×1.1厘米　高3.1厘米

印光素，方形印面，白文"马衡印信"印文，边款"拟汉铸印之工整者请叔平先生鉴正。丁卯十一月王禔"。

此印为王禔刻。

"马衡"印

民国

印面1.9厘米×1.9厘米　高5.7厘米

　　印光素，方形印面，白文"马衡"印文，边款
"苦铁"。

　　此印为吴昌硕刻。

"叔平"印

民国

印面1.5厘米×1.5厘米　高5.1厘米

　　印光素，方形印面，朱文"叔平"印文，边款
"吴隐仿秦，叔平属。同客沪上"。

　　此印为吴隐刻。吴隐（1867～1922年），字
遯盦，号石潜，又号潜泉。浙江绍兴人。工书
画，擅篆刻，尤以精治印泥著名，更创制仿宋聚
珍排印书籍。1904年与丁仁、王福庵等创西泠
印社于杭州孤山。

"马衡"印

民国

印面4.9厘米×4.9厘米　高4.8厘米

印光素，方形印面，白文"马衡"印文，边款"余于印石中最爱青田，见即收之，朋好中亦有效尤者，因之年来石愈少而直愈昂，此诚庸人自扰也。此石为八年前所买，亦百年以上物，以有人属题榜，无适当之印，遂仓卒成此。叔平，廿年十月"。

此印为马衡刻。马衡（1881～1955年），字叔平，别署无咎、凡将斋。浙江鄞县人。金石学家、考古专家、书法篆刻家。曾任西泠印社第二任社长、故宫博物院院长。故宫博物院收藏的70件马衡自治印中，大部分为青田石质，其所捐章料中青田石也占绝大多数，马衡对青田石的喜爱可见一斑。清代浙派印人所使用的印材大多为青田石。马衡与西泠印社四位创始人吴隐、王褆、丁辅之、叶铭交往密切，受其影响进入篆刻界之门，石尚青田的理念正是一脉相传。

276

"马衡"印

民国
印面1.4厘米×1.4厘米　高4.2厘米

　　印光素，方形印面，白文"马衡"印文，边款"叔平抚毛公鼎文"。

　　此印为马衡刻。

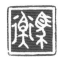

277

"马衡"印

民国
印面1.8厘米×1.8厘米　高2.3厘米

　　印光素，方形印面，白文"马衡"印文，边款"十七年一月十日作时尘霾蔽天"。

　　此印为马衡刻。

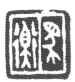

278

"马衡"印

民国
印面1.6厘米×0.9厘米　高3.8厘米

　　印光素，长方形印面，白文"马衡"印文，边款"姓名半通印惟秦汉间有之，其字体刀法与秦诏略同，昔人之所谓秦印者，皆晚周时钤也。叔平"。

　　此印为马衡刻。

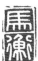

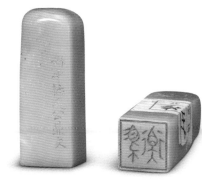

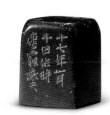

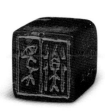

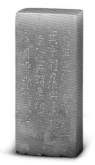

279

"马衡"印

民国

印面1.2厘米×1.2厘米 高3.6厘米

印光素，印面方形，朱白文"马衡"印文，边款"顷见一汉铸穿带印，文曰冯衡，去其偏旁摹作己印"。

此印为马衡刻。

280

"马衡"印

民国

印面0.8厘米×0.8厘米 高1.9厘米

印光素，方形印面，白文"马衡"印文，边款"今年目力远逊于前，刻此大不易。衡，十六年十一月"。

此印为马衡刻。

281

"马衡印"

民国

印面2.1厘米×2.1厘米　高3.3厘米

印光素，方形印面，朱白文"马衡印"印文，边款"拟汉铸印颇有似处。叔平"。

此印为马衡刻。

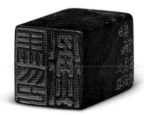

282

"马衡之印"

民国

印面1.2厘米×1.2厘米　高3.6厘米

印光素，方形印面，白文"马衡之印"印文，边款"此即六书之缪篆也。叔平。"

此印为马衡刻。缪篆在《说文解字·叙》中被认为是一种用来摹印的字体："五曰缪篆，所以摹印也。"

"马衡之印""马叔平"印（一对）

民国

印面1.9厘米×1.9厘米　高6.7厘米

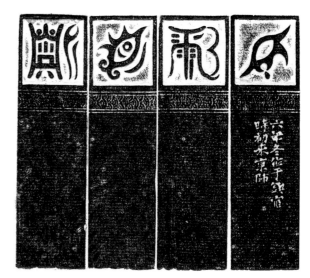

印光素，方形印面，一朱文"马衡之印"印文，边款"六年冬作于锲宦，时初来京师"；一白文"马叔平"印文。

此两印均为马衡刻。古人以字释名，"叔"为排行。《礼记·曲礼下》："大夫衡视。"郑玄注："衡，平也。平视，谓视面也。""平"正好释"衡"。

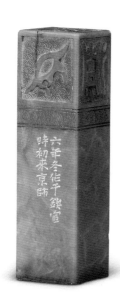

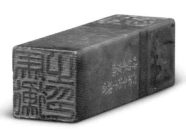

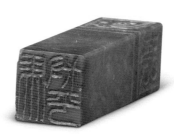
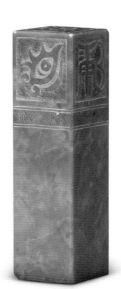

284

"马衡私印"

民国

印面4.1厘米×4.1厘米　高5.3厘米

印光素，方形印面，白文"马衡私印"印文。
此印为马衡刻。

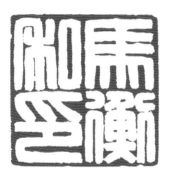

285

"马衡印信"印

民国

印面2厘米×2厘米　高3.2厘米

印光素，方形印面，朱文"马衡印信"印文，
边款"十九年七月旅杭时所作"。
此印为马衡刻。

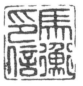

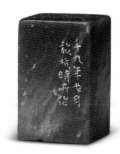

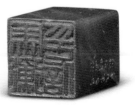

"马衡审定"印

民国

印面1.6厘米×1.6厘米　高3.2厘米

印光素，方形印面，朱文"马衡审定"印文，
边款"癸未十月试民生厂新制刀，无咎"。

此印为马衡刻。

"马衡审定魏三字石经之记"印

民国

印面2.3厘米×2.3厘米　高5.2厘米

印光素，方形印面，白文"马衡审定魏三字
石经之记"印文。

此印为马衡刻。

288

"马衡叔平"印

民国

印面1.7厘米×1.7厘米　高3.9厘米

印光素，方形印面，白文"马衡叔平"印文，边款"十八年二月一日作"。

此印为马衡刻。

289

"马衡叔平"印

民国

印面1.1厘米×1.1厘米　高2.8厘米

印光素，方形印面，白文"马衡叔平"印文，边款"十六年七月游广州得此石，归北京后刻成之。衡。余以八月十日至广州，廿三日行，前云七月者误也"。

此印为马衡刻。

"马叔平"印

民国

印面1.2厘米×1.2厘米　高3.6厘米

　　印光素，方形印面，白文"马叔平"印文。
此印为马衡刻。

"马叔平"印

民国

印面1.4厘米×1.4厘米　高3.4厘米

　　印光素，方形印面，朱文"马叔平"印文，边
款"刻细朱文不失之纤巧则失之板滞，余生平
不敢轻作者之此。衡"。
　　此印为马衡刻。

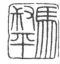

292

"马叔子"印

民国

印面1.2厘米×0.5厘米　高3.9厘米

印光素，长方形印面，白文"马叔子"印文，边款"乙巳八月仿吴让之意。阿平"。

此印为马衡刻。

293

"叔平"印

民国

印面0.7厘米×0.7厘米　高1.8厘米

印光素，方形印面，白文"叔平"印文，边款"旧印屡经磨刻，短小不中程，以之改作小印甚佳"。

此印为马衡刻。

294

"叔平审定金石文字"印

民国

印面2.5厘米×1.8厘米　高3.9厘米

印光素，长方形印面，白文"叔平审定金石文字"印文，边款"近代刻印家能自立门户者，惟赵㧑叔、吴昌硕二人。赵长于白文，吴长于朱文，吴易学而赵难学，此赵之所以优于吴也"。

此印为马衡刻。

"凡将斋"印

民国

印面1.9厘米×1.9厘米 高4.2厘米

印光素，方形印面，朱文"凡将斋"印文，边款"以三字石经篆体入印，前此未之有也。叔平"。

此印为马衡刻。《汉书·艺文志》小学类："《凡将》一篇，司马相如作。"马衡以此为室名，系以从事金石小学研究自许。

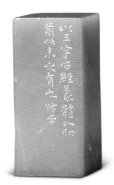

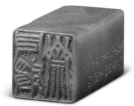

"凡将斋所藏古器物"印

民国

印面1.8厘米×1.8厘米 高2.8厘米

印光素，方形印面，朱文"凡将斋所藏古器物"印文，边款"此癸亥年治。壬申四月五日叔平补识"。

此印为马衡刻。

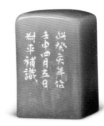

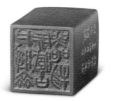

297

"凡将斋藏书"印

民国

印面2厘米×2厘米　高3.6厘米

印光素，方形印面，朱文"凡将斋藏书"印文。

此印为马衡刻。

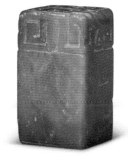

298

"凡将斋藏汉石经残字"印

民国

印面2.6厘米×2.6厘米　高4.7厘米

印光素，方形印面，朱文"凡将斋藏汉石经残字"印文。

此印为马衡刻。

"凡将斋藏魏石经残字"印

民国

印面2.2厘米×2.2厘米 高4.8厘米

印光素，方形印面，朱文"凡将斋藏魏石经残字"印文。

此印为马衡刻。

"凡将斋藏碑"印

民国

印面2.6厘米×2厘米 高2.3厘米

印光素，长方形印面，朱文"凡将斋藏碑"印文，边款"叔平拟吴让之"。

此印为马衡刻。马衡先生毕生搜集石刻拓本12439件（含复本），其中以清代与民国年间出土和发现的墓志、碑版、造像、石经为主要部分。1955年先生去世后，家人遵嘱将他收藏的石刻拓片悉数捐献故宫博物院，成为院藏碑帖极为重要的一部分。

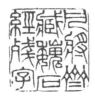

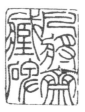

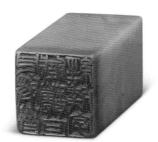

"凡将斋藏石"印

民国

印面2.1厘米×2.1厘米　高4.5厘米

　　印光素，方形印面，白文"凡将斋藏石"印文，边款"拟汉凿印而反类刻玉，此所谓求兔得獐也。叔平"。

　　此印为马衡刻。

"马氏凡将斋藏石"印

民国

印面5.6厘米×1厘米　高3.6厘米

　　印光素，长方形印面，朱文"马氏凡将斋藏石"印文，边款"凡将斋藏石之印。十五年劳动节"。"十五年"即民国十五年（1926年）。

　　此印为马衡刻。

303

"无咎无恙"印

民国

印面1.6厘米×1.6厘米　高2.8厘米

　　印光素，方形印面，朱文"无咎无恙"印文，
边款"十九年八月作于西泠印社。叔平"。

　　此印为马衡刻。1928年6月军阀孙殿英制
造震惊中外的"东陵盗宝案"，马衡得知此事
后，不计个人安危奔走呼吁严惩案犯。1930年
马衡为避孙殿英的通缉报复，辗转到杭州，刻
此印以纪念此事。

304

"无咎"印

民国

印面2.6厘米×1.5厘米　高3.2厘米

　　印光素，长方形印面，朱文"无咎"印文，边
款"叔平作于南京。廿二年十一月"。

　　此印为马衡刻。"无咎"是希望平安。语出
《易·乾》："君子终日乾乾，夕惕若厉，无咎。"孔
颖达疏："谓既能如此戒慎，则无罪咎。"

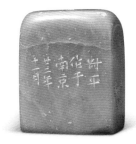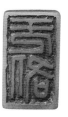

305

"圆台印社"印

民国

印面2.2厘米×2.2厘米　高2.6厘米

印光素，方形印面，白文"圆台印社"印文，边款"团城旧名圆台位于北海之滨居高临下，正合古台榭之制，团城其俗称也。十七年秋古物保管委员会设北平分会于此，同人魏建功、黄鹏霄、台静农、庄慕陵、齐念衡、金满叔诸君研究刻印之术，共组圆台印社，爰制此印以志一时之盛。十七年十二月十三日马衡"。

此印为马衡刻。于1928年新成立的中央古物保管委员会总会与北平分会均设于北海团城之内，因建立之初并无具体业务，平时十分清闲，爱好篆刻的青年学者魏建功、金满叔、台静农、庄慕陵、常维钧等在此切磋并组建印社，邀请马衡、王禔两位先生为导师。马衡认为"团城"原是俗称，"城"只是"台"，因此定名圆台印社。虽然印社只组织过一次集会便成绝响，但印社成员魏建功、台静农、金满叔等已将"学者篆刻"一派薪火相传。

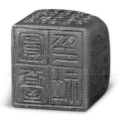

"白发如丝日日新"印

民国
印面1.7厘米×1.7厘米　高4.2厘米

　　印光素，方形印面，白文"白发如丝日日新"印文，边款"叔平先生以李义山句属刻，为拟汉官印篆意应之。辛未三月方岩"。

　　此印为方岩刻。方岩（1901～1987年），原名文榘，字宣浙，号介庵。后改名岩，字介堪，以字行，别署玉篆楼。浙江永嘉人。篆刻初学浙派，后到上海，拜赵叔孺为师。平生对历代印风、印论、印谱潜心研究，提倡治印以汉印为宗。

章料

清
印面2.3厘米×2.3厘米　高4.6厘米

　　章料光素，造型规整，表面透光莹润，并隐现黄褐色飘带状纹理，自然美观。方形印面。侧面雕刻边款"荷屋侍卿嘱高垲，己巳六月，荷屋再订"。

　　吴荣光（1773～1843年），字伯荣，号荷屋、可庵，晚号石云山人。广东广州府南海县人。清代诗人、书法家、藏书家，善于金石书画鉴藏。嘉庆四年（1799年）进士，官编修，擢御史，道光时期官湖南巡抚。

308

章料

民国

印面0.9厘米×0.7厘米　高2厘米

309

章料

民国

印面1厘米×1厘米　高2.9厘米

310

章料

民国

印面1厘米×1厘米　高2.9厘米

　　章料光素，长方形印面，有墨书"凡将斋"三字，应该是马衡刻印之前未完成的设计稿。

　　章料光素，鸡古白，方形印面。

　　章料光素，鸡古白，方形印面。

311

章料

民国

印面2.6厘米×2.6厘米　高6.5厘米

章料光素，白中泛黄，较干涩，有天然石
绺，四面抛光。方形印面。

312

章料

民国

印面6.7厘米×6.2厘米　高11厘米

章料光素，自然石绺形成开片遍布石材表
面，并有雪花斑点均匀分布。体量较大，长方形
印面。

313

章料
民国
印面1.5厘米×2.6厘米　高5.1厘米

　　章料有少量淡黄色石纹，石质较干涩。顶雕盘螭纹，长方形印面。

314

章料（一对）
民国
印面3.4厘米×3.4厘米　高7.7厘米

　　章料通体有淡黄色天然石纹，石质较干涩。顶透雕云龙钮，方形印面。

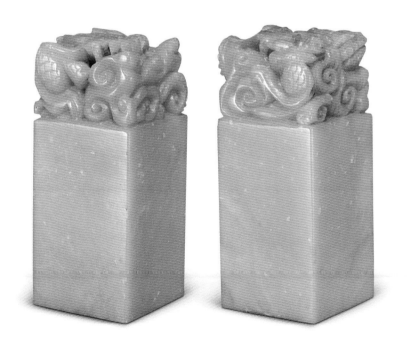

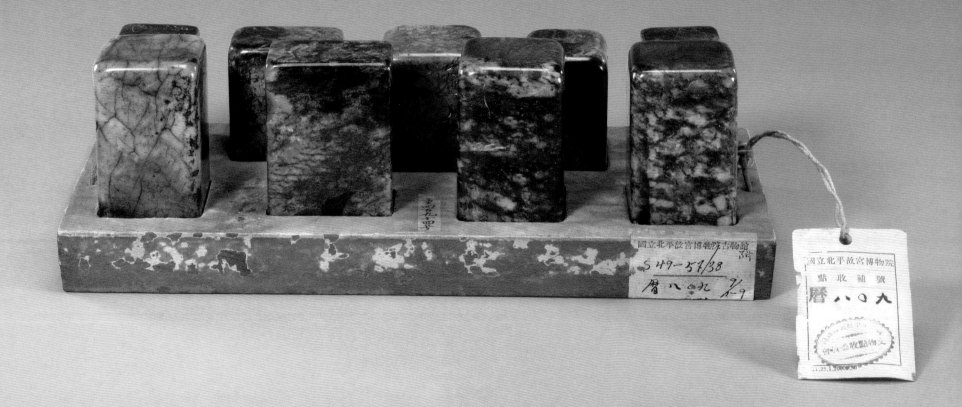

围绕着青田石所形成的全方位产业链在青田历史上占有重要地位，也在青田特色地域文化形成过程中起到了至关重要的作用。

由青田的百姓参与和推动，所形成的采矿、雕刻、运输、销售环环相扣的青田石产业链，深深影响着当时青田百姓的生活和生计。尤其是晚清民国时期，青田石不断地参加各国博览会并屡次获奖，对扩大青田石在海外的影响起到了很好的推动作用，是青田石走向世界的关键性步骤。同样，青田石参展和获奖对国内亦产生了重要影响，使当地百姓看到了青田石产业的美好前景和未来，积极投身于产业之中，这无疑也是青田石产业发展的重要契机。

随着时间的流逝，当年那些风靡国内外与百姓生活密切相关的青田石作品，大多数也随风而去，难见其芳踪。而在故宫博物院的收藏中，还保存一些显然不是清宫制作的青田石雕刻作品。既有印章，也有执壶、花瓶等器物，还有人物等雕件，虽然这些作品通过不同途径进入宫廷收藏系列，但明显和宫廷审美趣味存在区别，为清代民间制作，正可以填补这方面的空白，让我们看到早期百姓青田石雕的面貌。另外在印章中还有江南民间根据臆想而制作的文彭印章伪作，这其中包括乾隆皇帝晚年着意搜集者，基本上都是用青田石制作，为数不少，也可将其作为民间百姓青田石来看待。

百姓与青田石

"又有清流激湍"印

清

印面直径4.5厘米　高7.4厘米

印光素, 圆形印面, 白文"又有清流激湍"
印文, 边款"三桥"。

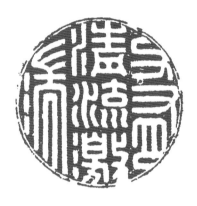

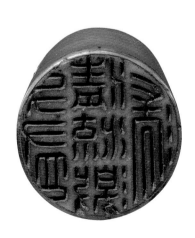

316

"一觞一咏"印

清
印面4.1厘米×3.7厘米　高6.4厘米

印光素,长方形印面,朱文"一觞一咏"印
文,边款"三桥"。

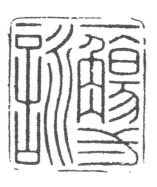

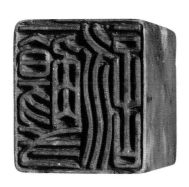

"亦足以畅叙幽情"印

清

印面4.7厘米×2.2厘米　高7厘米

印光素，长方形印面，白文"亦足以畅叙幽
情"印文，边款"三桥"。

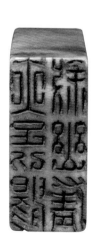

318

"惠风和畅"印

清

印面4.1厘米×4.7厘米　高7.6厘米

印光素，长方形印面，朱文"惠风和畅"印
文，边款"三桥"。

319

"仰观宇宙之大"印

清

印面4.1厘米×3.4厘米　高6.2厘米

印光素，椭圆形印面，白文"仰观宇宙之
大"印文，边款"三桥"。

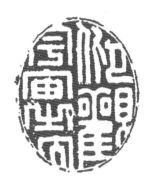

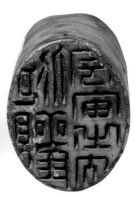

"信可乐也"印

清
印面4.4厘米×3.9厘米　高5.5厘米

印光素，长方形印面，白文"信可乐也"印
文，边款"三桥"。

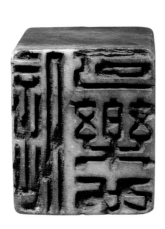

321

"夫人之相与"印

清

印面3.7厘米×3.1厘米　高5厘米

　　印光素，长方形印面，白文"夫人之相与"印文，边款"三桥"。

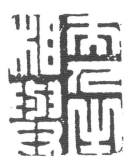

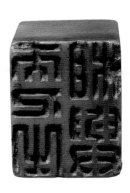

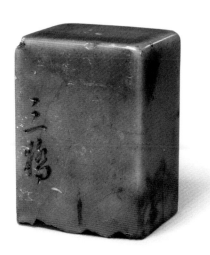

322

"或取诸怀抱"印

清

印面3.6厘米×3.1厘米　高5.7厘米

　　印光素，长方形印面，白文"或取诸怀抱"印文，边款"三桥"。

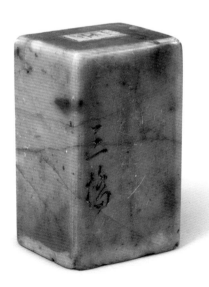

323

"晤言一室之内"印

清

印面4.1厘米×3.5厘米　高6.2厘米

　　印光素，长方形印面，朱文"晤言一室之内"印文，边款"三桥"。

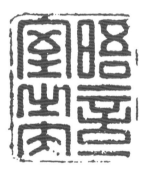

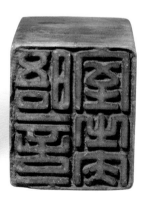

324

"或因寄所托"印

清
印面4.9厘米×4.9厘米　高5.3厘米

印光素, 方形印面, 白文"或因寄所托"印
文, 边款"三桥"。

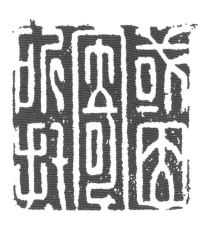

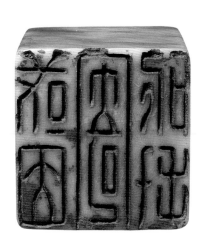

"放浪形骸之外"印

清
印面3.2厘米×3.2厘米　高6厘米

印光素，方形印面，白文"放浪形骸之外"
印文，边款"三桥"。

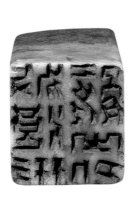

326

"虽趣舍万殊"印

清
印面5.8厘米×3.3厘米　高6.2厘米

印光素, 椭圆形印面, 白文"虽趣舍万殊"
印文, 边款"三桥"。

"当其欣于所遇"印

清

印面4.3厘米×2.6厘米　高6.9厘米

印光素，长方形印面，白文"当其欣于所遇"印文，边款"三桥"。

328

"暂得于己"印

清

印面3厘米×4.2厘米　高6.5厘米

印光素，长方形印面，朱文"暂得于己"印文，边款"三桥"。

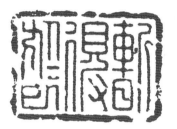

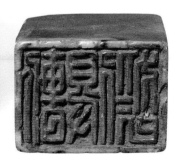

329

"快然自足"印

清

印面3.4厘米×3.1厘米　高7厘米

印光素，长方形印面，朱文"快然自足"印文，边款"三桥"。

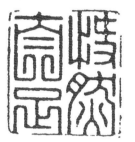

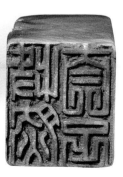

"曾不知老之将至"印

清

印面4.8厘米×3.2厘米　高6.9厘米

印光素，长方形印面，白文"曾不知老之将
至"印文，边款"三桥"。

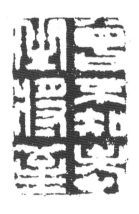

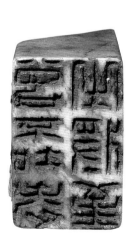

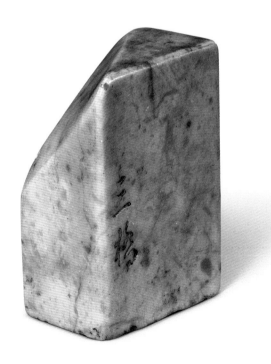

331

"情随事迁"印

清
印面3.8厘米×3.4厘米　高5.8厘米

印光素，长方形印面，白文"情随事迁"印文，边款"三桥"。

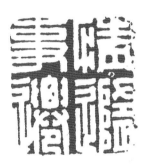

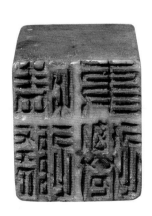

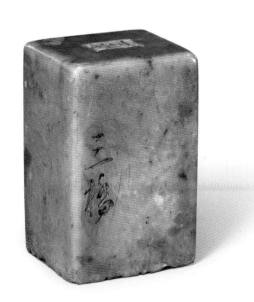

332

"向之所欣"印

清
印面直径4.2厘米　高5.7厘米

　　印光素，圆形印面，朱文"向之所欣"印文，边款"三桥"。

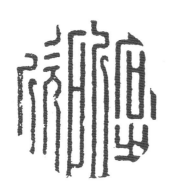

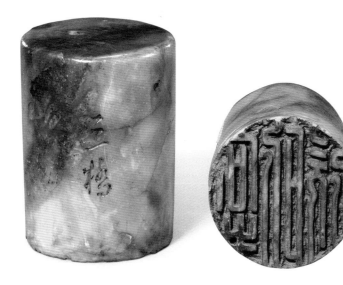

333

"俯仰之间"印

清
印面3.4厘米×3厘米　高6.9厘米

　　印光素，长方形印面，白文"俯仰之间"印文，边款"三桥"。

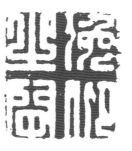

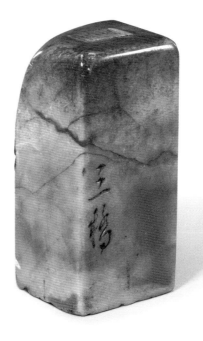

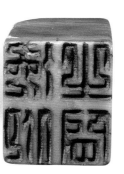

334

"尤不能不以之兴怀"印

清
印面4.9厘米×4.9厘米　高5.2厘米

　　印光素，方形印面，白文"尤不能不以之兴
怀"印文，边款"三桥"。

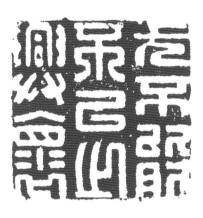

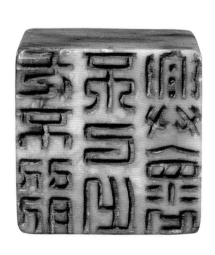

"上下千古"印

清

印面6.8厘米×3.8厘米 高8.1厘米

印光素,椭圆形印面,朱文"上下千古"印文,边款"况修短随化,终期于尽。古人云死生亦大矣。岂不痛哉。每览昔人兴感之由,若合一契,未尝不临文嗟悼,不能喻之于怀。固知一死生为虚诞,齐彭殇为妄作,后之视今亦由今之视昔,悲夫。故列叙时人,录其所述,虽世殊事异,所以兴怀其致一也。后之览者亦将有感于斯文。嘉靖庚申仲春篆于翠竹山居。三桥"。

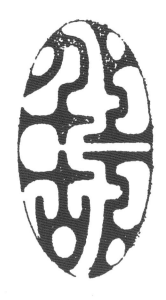
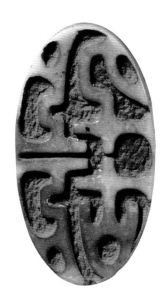

336

"千潭一月印"

清

印面直径3.4厘米　高6厘米

印光素，圆形印面，朱文"千潭一月印"印文，印边墨书"千潭一月印，艾叶青田，明"。

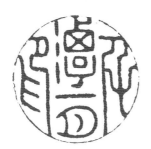

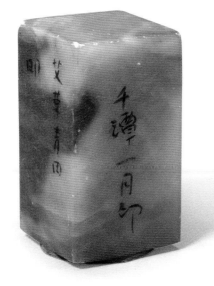

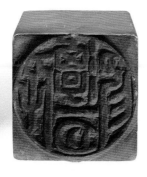

337

"射猎和台下"印

清

印面直径3.2厘米　高4.7厘米

印光素，圆形印面，朱文"射猎和台下"印文，印边墨书"射猎和台，□□"。

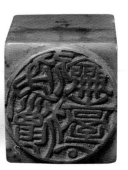

"谅我鲁愚怜我直"印

清
印面3.2厘米×3.2厘米　高5.9厘米

印光素，方形印面，白文"谅我鲁愚怜我直"印文，边款"谅我鲁愚怜我直。禅榻吹箫，妓堂说剑，西唐。己亥清和月仿汉铜印"。

339

"梦得前生天福郎"印

清

印面3.1厘米×3.1厘米　高6.9厘米

　　印光素,方形印面,白文"梦得前生天福
郎"印文,边款"梦得前生天福郎。乙酉夏日篆,
长洲文彭"。

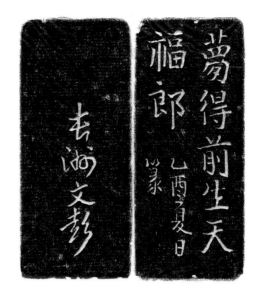

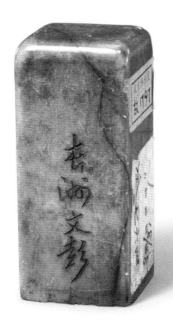

"三十六峰之人二十四桥之客"印

清

印面2.4厘米×2.4厘米　高4.2厘米

印光素，方形印面，白文"三十六峰之人二十四桥之客"印文。

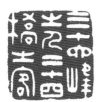

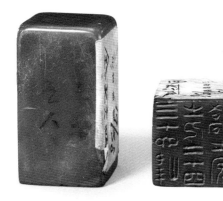

"天澹一帘秋"印

清

印面2.4厘米×2.4厘米　高5.2厘米

印光素，方形印面，白文"天澹一帘秋"印文。

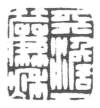

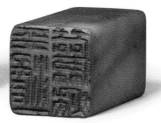

342

"焦桐入听"印

清

印面3.6厘米×1.5厘米　高7厘米

印圆雕马钮，长方形印面，白文"焦桐入
听"印文并古琴图案。

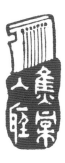

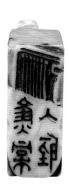

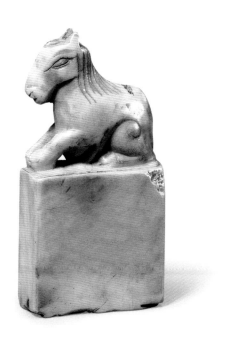

343

"枕剑看云"印

清
印面9厘米×4厘米　高4.2厘米

　　印山形，光素，不规则印面，朱文"枕剑看
云"印文。

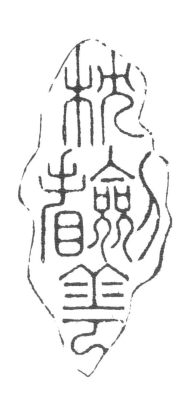
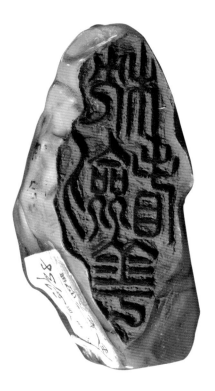

344

"一泓秋水"印

清
印面4.4厘米×3厘米　高5.9厘米

印随形，雕荷叶纹，长方形印面，白文"一
泓秋水"印文，边款"龙跳天门，虎卧凤阙"。

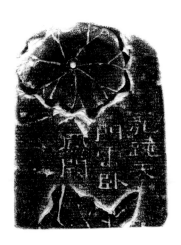

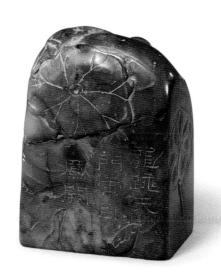

345

"一床山水半座书"印

清

印面4.7厘米×7.5厘米　高3.8厘米

印随形，光素，不规则印面，朱文"一床山
水半座书"印文。

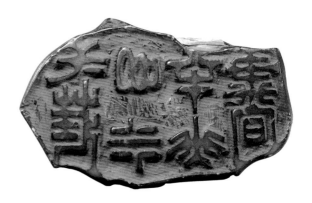

346

"恨不得填漫了普天饥债"印

清

印面3.5厘米×3.5厘米　高5.9厘米

印光素，方形印面，白文"恨不得填漫了普
天饥债"印文。

"十载灯火"印

清
印面5.1厘米×5.1厘米　高10厘米

印圆雕兽钮，方形印面，白文"十载灯火"
印文。

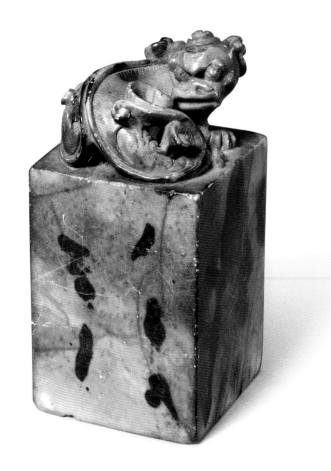

348

"平坦和畅"印

清

印面5.9厘米×3.2厘米　高10厘米

印圆雕兽钮，长方形印面，白文"平坦和畅"
印文。

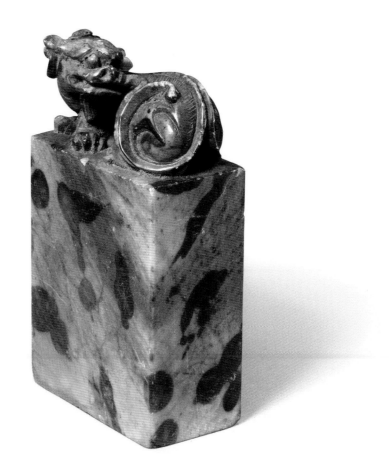

349

"清风洒兰雪"印

清

印面4.5厘米×4.5厘米　高6.7厘米

印光素, 方形印面, 白文"清风洒兰雪"印
文, 边款"庚辰中秋前二日篆。三桥文彭"。

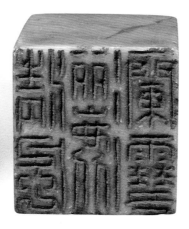

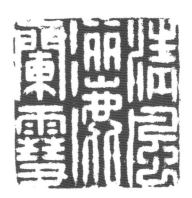

350
"一片冰心在玉壶"印

清
印面3.6厘米×3.6厘米　高3.8厘米

印圆雕蟠螭钮，方形印面，朱文"一片冰心
在玉壶"印文。

351

"家在白云深处"印

清

印面6.8厘米×6.5厘米　高2.7厘米

印瓦钮，长方形印面，白文"家在白云深处"印文，边款"甲辰仲夏作于云树阁中。何震"。

"虚其心实其腹"印

清

印面4厘米×4厘米 高8.9厘米

印光素，方形印面，朱文"虚其心实其腹"
印文。

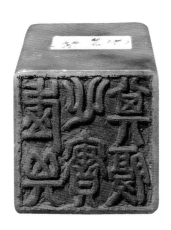

353

"习静"印

清
印面2.6厘米×2.6厘米　高5.9厘米

　　印光素，方形印面，朱文"习静"印文，边
款"笔墨精良人生一乐。乾隆丙子闰秋九月。芬
舟"。

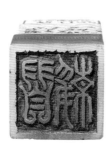

"溪山画不如"印

清
印面2.6厘米×2.6厘米　高6厘米

印光素，方形印面，白文"溪山画不如"印
文，边款"结德言以为佩，援雅范而自绥。瑶石
山人。留香草堂珍赏"。

"听雨听风都有味"印

清
印面2.4厘米×2.4厘米　高6.2厘米

印光素，方形印面，白文"听雨听风都有味"印文。

356

"竹轩兰砌共清虚"印

清

印面2.8厘米×2.8厘米　高9厘米

印随形，雕山水树木纹，方形印面，白文
"竹轩兰砌共清虚"印文。

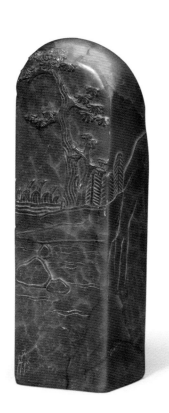

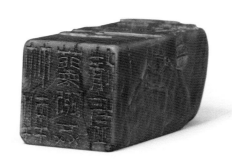

"幽闲自得清静为修"印

清

印面2.8厘米×2.8厘米　高8.9厘米

印随形，雕山水树木纹，方形印面，朱文
"幽闲自得清静为修"印文。

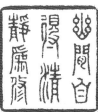

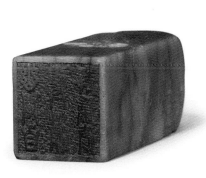

"碧筠轩"印

清
印面3.4厘米×1.5厘米　高9厘米

印随形，雕山水树木纹，长方形印面，朱文"碧筠轩"印文。

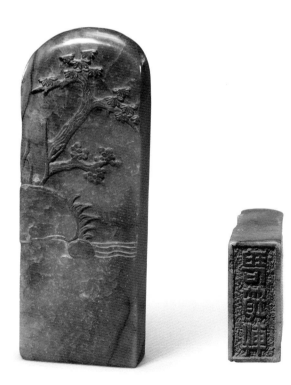

"寄乐于画"印

清

印面2.1厘米×2.1厘米　高4.8厘米

印光素，方形印面，白文"寄乐于画"印文。

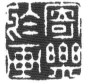

"喜气写兰"印

清

印面2.1厘米×2.1厘米　高4.9厘米

印光素，方形印面，白文"喜气写兰"印文。

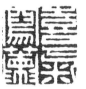

"和平养无限天机"印

清
印面4.3厘米×4.3厘米　高8.6厘米

印光素，方形印面，朱文"和平养无限天机"印文，边款"和平养无限天机。三桥作"。

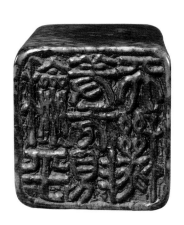

362

"浑厚留有余地步"印

清
印面4.4厘米×4.4厘米　高8.7厘米

印光素，方形印面，白文"浑厚留有余地
步"印文，边款"浑厚留有余地步。文彭"。

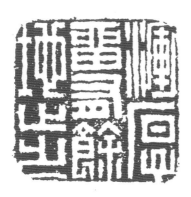

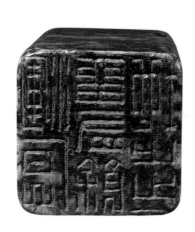

363

"如南山之寿"印

清
印面5.1厘米×3.2厘米　高8.7厘米

印光素，长方形印面，白文"如南山之寿"印文，边款"如南山之寿。嘉靖癸丑秋初，三桥"。

364

"雨过琴书润风来翰墨香"印

清
印面4.5厘米×4.3厘米　高6.8厘米

印光素，长方形印面，朱文"雨过琴书润风
来翰墨香"印文，边款"雨过琴书润，风来翰墨
香。三桥彭作"。

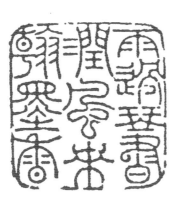

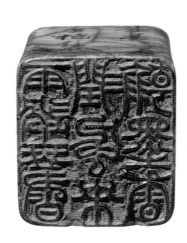

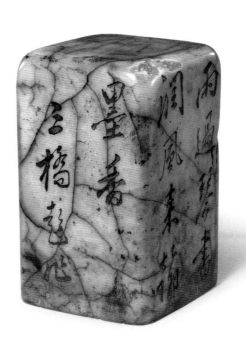

365

"青松多寿色"印

清
印面3.4厘米×3.4厘米　高5.5厘米

印光素，方形印面，白文"青松多寿色"印文，边款"青松多寿色。嘉靖乙卯初秋，彭作"。

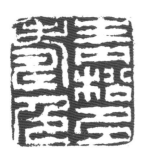

366
"碧梧秋月"印

清
印面4.2厘米×3.9厘米　高5.5厘米

　　印光素，长方形印面，白文"碧梧秋月"
印文，边款"碧梧秋月。嘉靖癸丑春三月，三
桥作"。

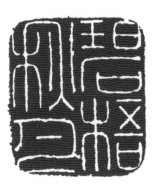

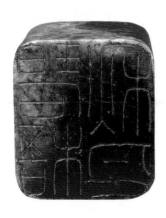

"却开心上事临遍古人书"印

清
印面4.5厘米×4.5厘米　高5.7厘米

印光素，方形印面，白文"却开心上事临遍
古人书"印文，边款"却开心上事，临遍古人书。
三桥。嘉靖壬子仲冬月"。

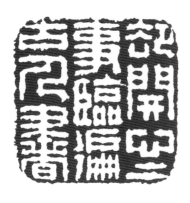

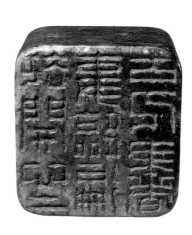

368

"赏心惟笔砚知己有琴书"印

清

印面4.9厘米×3.3厘米　高5.3厘米

印光素，长方形印面，白文"赏心惟笔砚知
己有琴书"印文，边款"赏心惟笔砚，知己有琴
书。三桥"。

"心清闻妙香"印

清

印面3.4厘米×3.4厘米　高5.6厘米

印光素，方形印面，朱文"心清闻妙香"印文，边款"青松多寿色，心清闻妙香。嘉靖乙卯三秋，三桥"。

此印与"和平养无限天机""浑厚留有余地步""如南山之寿""雨过琴书润风来翰墨香""青松多寿色""碧梧秋月""却开心上事临遍古人书""赏心惟笔砚知己有琴书"（图361～368）八方印共装于一木匣中。

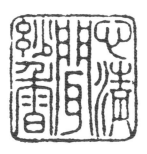

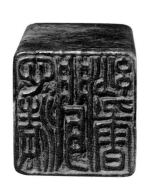

國立北平故宮博物院古物館附

S 49-57/38
曆八〇九 2/1.-9

國立北平故宮博物院
點收補號
曆八〇九

百姓与青田石

"江山为助笔纵横"印

清
印面9厘米×1.2厘米　高3.3厘米

印山形，光素，不规则印面，白文"江山
为助笔纵横"印文。边款"江山为助笔纵横，千
秋"；"十砚山房文玩小品"。

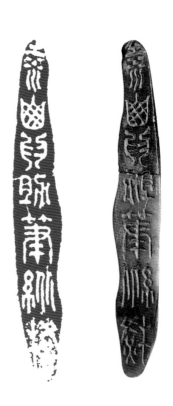

371

"石自米颠袖里出诗从摩诘画中来"印

清

印面8.6厘米×2.4厘米　高5.1厘米

印山形，光素，不规则印面，白文"石自米颠袖里出诗从摩诘画中来"印文。边款"辛未春分前二日柴澜浩题石。小峨嵋"；"石自米颠袖里出，诗从摩诘画中来。文彭"。

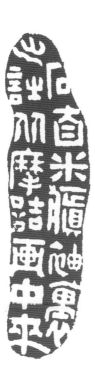

372

"乱山深处小桃源"印

清

印面3.9厘米×1.9厘米　高4厘米

印山形，光素，不规则印面，朱文"乱山深处小桃源"印文。边款"小桃源"；"乱山深处小桃源。三桥"。

373

"二分明月是扬州"印

清

印面4.9厘米×2.4厘米　高6厘米

印山形，光素，不规则印面，白文"二分明月是扬州"印文。边款"二分明月是扬州。己酉二月，梁千秋"；"双峰挺秀。周琅题"。

374

“山峥嵘水澄泓漫漫汗汗一笔耕”印

清

印面6.8厘米×2.7厘米 高4.9厘米

印山形，光素，不规则印面，白文“山峥嵘水澄泓漫漫汗汗一笔耕”印文。边款“水源山脉”；“山峥嵘，水澄泓，漫漫汗汗一笔耕。文彭”。

375

"青嶂九屏列澄江一带横"印

清

印面7.8厘米×1.8厘米 高4.5厘米

印山形，光素，不规则印面，白文"青嶂九屏列澄江一带横"印文。边款"如日之升"，"夏云多奇峰藻士雅山人书"；"青嶂九屏列，澄江一带横。何震"。

"领山之趣拳石亦奇"印

清

印面7.7厘米×1.1厘米 高3.9厘米

"江上数峰青"印

清

印面5.2厘米×1.4厘米 高3.1厘米

印山形, 光素, 不规则印面, 白文"领山之趣拳石亦奇"印文, 边款"领山之趣, 拳石亦奇。雪渔"。

印山形, 光素, 不规则印面, 白文"江上数峰青"印文, 边款"江上数峰青。文彭"。

"雪满山中高士卧月明林下美人来"印

清

印面6.5厘米×1.6厘米　高3.8厘米

　　印山形，光素，不规则印面，白文"雪满山中高士卧月明林下美人来"印文，边款"吾一笔山，青云兄为作小印，适成妙品。嵩山"；"雪满山中高士卧，月明林下美人来。文彭"。

　　此印与"江山为助笔纵横""石自米颠袖里出诗从摩诘画中来""乱山深处小桃源""二分明月是扬州""山峥嵘水澄泓漫漫汗汗一笔耕""青嶂九屏列澄江一带横""领山之趣拳石亦奇""江上数峰青"（图370~377）八方山形印共装于一木匣中。

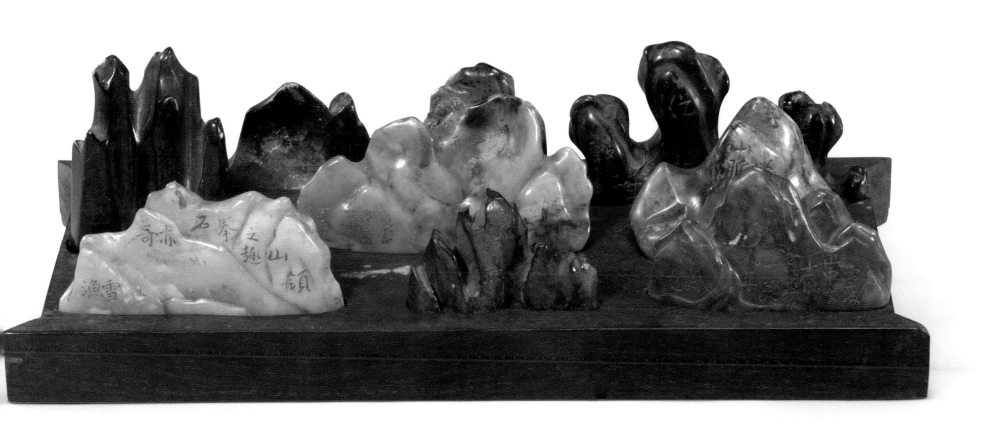

"一丘一壑也风流"印

清
印面10.4厘米×3.5厘米　高5.2厘米

　　印山形，光素，不规则印面，白文"一丘一
壑也风流"印文。边款"一丘一壑也风流。文彭
三桥"；"放情丘壑。遇石通记"。

380

"岩多起伏离离绝类狮蹲石尽轩腾矫矫浑如凤翥"印

清

印面7.4厘米×3.9厘米　高7.8厘米

印山形，光素，不规则印面，白文"岩多起伏离离绝类狮蹲石尽轩腾矫矫浑如凤翥"印文。边款"岩多起伏，离离绝类狮蹲；石尽轩腾，矫矫混如凤翥。三桥戏作"；"板桥记事。愚既喜印章，更喜砚山有起伏之势，大觉生动活泼之趣，以故遇则作之，非好事也，所以适性耳"；"竹庄上官周收藏之玺"。

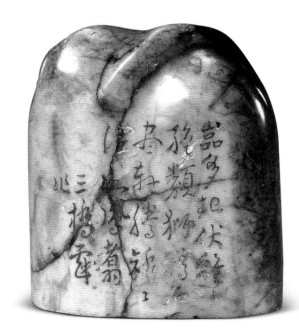
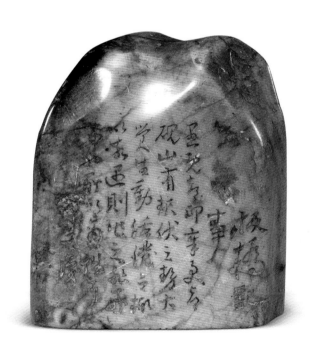

381

"昨夜雨疏风骤浓睡不消残酒试问卷帘人却道海棠依旧知否知否应是绿肥红瘦"印

清

印面9.8厘米×4.2厘米　高4.9厘米

　　印山形，光素，不规则印面，白文"昨夜雨疏风骤浓睡不消残酒试问卷帘人却道海棠依旧知否知否应是绿肥红瘦"印文。边款"昨夜雨疏风骤，浓睡不消残酒。试问卷帘人，却道海棠依旧。知否，知否，应是绿肥红瘦"；"新秋雨后偶步至东雅堂。案间此石可玩，戏为作篆，主人勿以薄劣见嗤可耳。三桥文彭"。

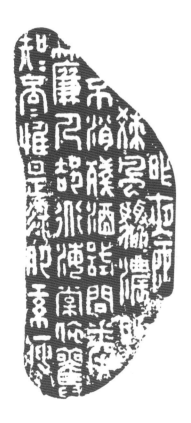 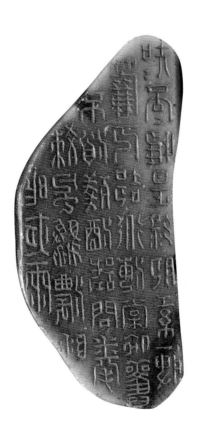

382

"秋水才添四五尺野航恰受两三人"印

清

印面8.6厘米×3厘米　高7.1厘米

　　印山形，光素，不规则印面，白文"秋水才添四五尺野航恰受两三人"印文。边款"秋水才添四五尺，野航恰受两三人。文彭戏作"；"坡翁以盆、池、拳石为案间珍赏，以其每多奇趣，况复有三桥之篆耶。传山记"。

"奇石无心真静者"印

清

印面6.1厘米×2.9厘米 高11.9厘米

印山形，光素，不规则印面，白文"奇石无心真静者"印文。边款"奇石无心真静者。文彭""一品天"；"诗雅云奇石无心真静者，老松多寿是仙人。三桥取此素石而作之印。壬戌蒲节前一日。李锴书"。

384

"胸中无崎岖波浪眼前皆绿水青山"印

清

印面8.1厘米×2.1厘米　高5.8厘米

　　印山形，光素，不规则印面，白文"胸中无崎岖波浪眼前皆绿水青山"印文。边款"胸中无崎岖波浪，眼前皆绿水青山。文彭作"；"石交玉立"。

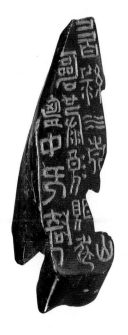

385

"胸中一点分明处不负高天不负人"印

清

印面7.8厘米×2.3厘米　高3.8厘米

印山形，光素，不规则印面，白文"胸中一点分明处不负高天不负人"印文。边款"胸中一点分明处，不负高天不负人"；"嘉靖丙寅秋分前一日为朴翁先生寿。文彭"。

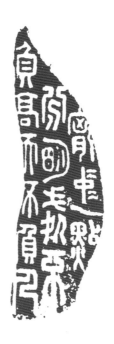
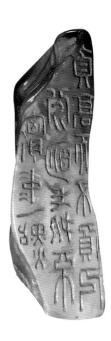

386

"手抚石上月心清松下风"印

清
印面7.2厘米×2.2厘米　高5.4厘米

　　印山形，光素，不规则印面，白文"手抚石上月心清松下风"印文。边款"手抚石上月，心清松下风。文彭作"；"一拳石。庄有恭记"，"寿比南山"。

"石蕴玉而山辉"印

清
印面7厘米×2.4厘米　高3.7厘米

印山形，光素，不规则印面，白文"石蕴玉
而山辉"印文。边款"石蕴玉而山辉。寿承"；"研
山小品，已军"。

388

"连娟二峰顶空洞三茅腹"印

清

印面8.5厘米×3.3厘米　高12.1厘米

　　印山形，光素，不规则印面，白文"连娟二峰顶空洞三茅腹"印文。边款"小有天"；"连娟二峰顶，空洞三茅腹。嘉靖丁巳九秋游西山至白虎泉，依天乎绝顶，石林嵯峨，丘壑离奇，恍若别有天地，归而案头适见此石，因取东坡仇池诗二句镌以纪兴。三桥"。

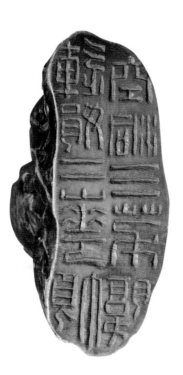

"寿承名篆"组印

清

　　九方文彭款印章共装于一木盒中，附《寿承名篆》册页二开，钤印并题。又附红木盒一，盒盖外面凸雕梅树并缀青玉花瓣八朵，其中六朵蕊为红珊瑚。盒盖内用隶书刻描金"三桥刀笔非俗吏，落楮挥毫别契神。绿野有怀花径曲，衡门无敌茗香新。放歌狂饮宫壶酒，凤峤瑶池仙篆春。天澹一帘萃五合，东华不识有红尘。乾隆乙巳春御题"。

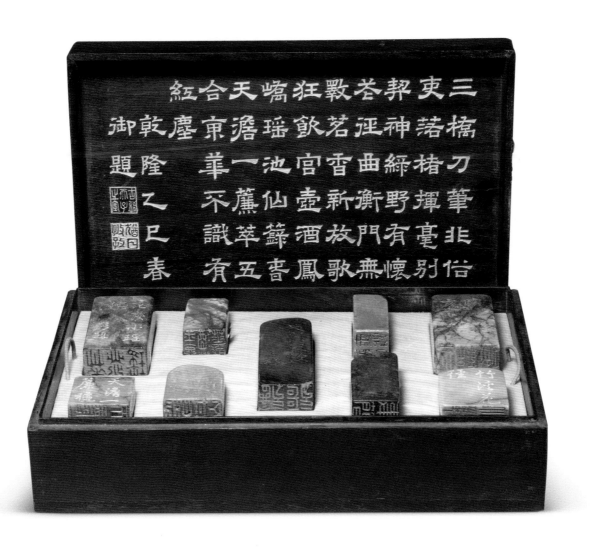

三吏橋刀笔北侑別懷無歌鳳喜五有
挈落楮揮毫有亳放門曲翰薰辱凤歌
苦神泾绳野衡有霉別懷識華萃薊酒
茗曲香新放泾壶仙萋薊酒喜
狂歇瑶飲宫香一池不薰華識
天東澹瀚一筆
合乾塵隆御題乙巳春
紅御題隆乙巳春

389-1

"瑞凝新绿野"印

清

印面3.6厘米×3.6厘米　高6.9厘米

389-2

"竹溪花径"印

清

印面3.5厘米×1.7厘米　高4厘米

　　印光素，方形印面，白文"瑞凝新绿野"印文，边款"瑞凝新绿野。三桥。嘉靖岁次乙亥清和月篆"。

　　印光素，长方形印面，白文"竹溪花径"印文，边款"竹溪花径。戊午年仲秋月笔，文彭"。

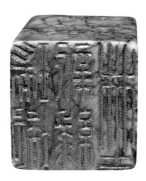

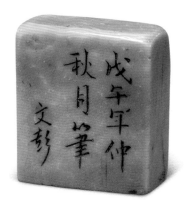

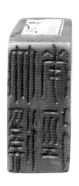

389-3

"服之无斁"印

清

印面2厘米×2厘米　高4.8厘米

　　印光素，方形印面，白文"服之无斁"印文，边款"服之无斁。文彭"。

389-4

"事简茶香"印

清

印面2.6厘米×2.6厘米　高5.8厘米

　　印光素，方形印面，白文"事简茶香"印文，边款"事简茶香。文彭"。

389-5

"放歌狂饮"印

清

印面3.2厘米×3.2厘米　高9厘米

　　印光素，方形印面，白文"放歌狂饮"印文，
边款"放歌狂饮。三桥"。

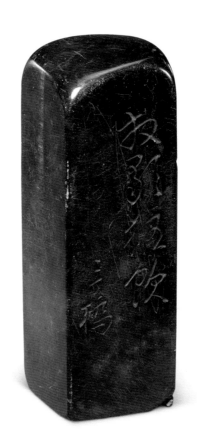

389-6

"玉壶宫酒对花斟"印

清

印面2.5厘米×2.5厘米　高4.4厘米

印光素，方形印面，白文"玉壶宫酒对花斟"印文，边款"玉壶宫酒对花斟。三桥"。

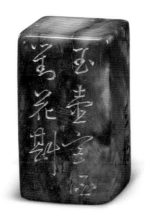

389-7

"凤隐丹山"印

清

印面3.1厘米×2.2厘米　高5.6厘米

印光素，长方形印面，白文"凤隐丹山"印文，边款"凤隐丹山。嘉靖丙寅中秋月，文彭"。

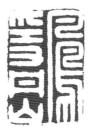

389-8

"花发小瑶池"印

清

印面3.6厘米×3.6厘米　高6.9厘米

印光素,方形印面,朱文"花发小瑶池"印文,边款"花发小瑶池。彭题。乙亥四月志于石琴山房"。

389-9

"天澹一帘秋"印

清

印面3.3厘米×2.2厘米　高3.4厘米

印光素,长方形印面,白文"天澹一帘秋"印文,边款"夫雕虫小技,然运三寸之铁如挥毫落楮,非神奇不能也。三桥彭"。

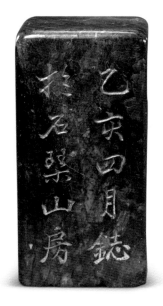

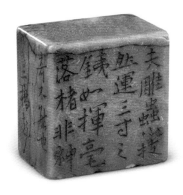

390

"诗书至道该"印

清
印面8.1厘米×3.5厘米　高9.5厘米

印光素，长方形印面，白文"诗书至道该"
印文，边款"长毋相忘"。

391

"乐琴书以消忧"印

清

印面3.6厘米×3.6厘米　高7.1厘米

　　印光素，方形印面，朱文"乐琴书以消忧"，印文，边款"既望日偶作于修竹山房。乐琴书以消忧。文彭"。

　　此印配一紫檀木匣，匣盖顶嵌玉，制作精致。木匣四周镌刻乾隆御制诗："冻石年陈如汉玉，琴书足以乐消忧。当年五柳先生者，抑埴曾经识此不。"后署"乾隆甲辰冬御题"。原载高宗《御制诗五集》卷十四，原题《咏文彭刻章四首》，此为其一。

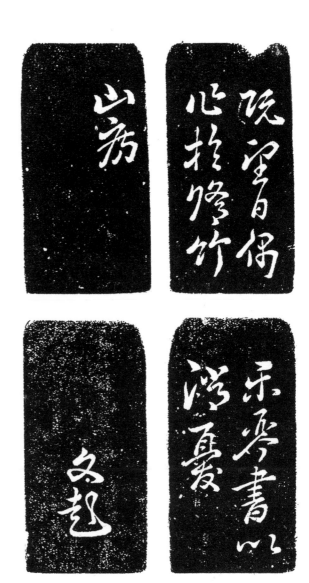

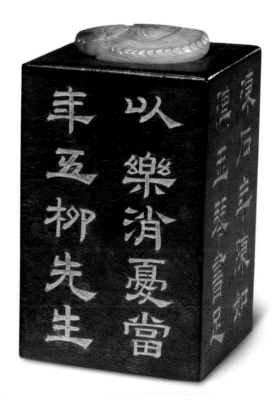

392

"草堂书一架苔径竹千竿淑卿"印

清

印面2.7厘米×3.6厘米　高2.7厘米

印光素，长方形印面，朱文"草堂书一架苔径竹千竿淑卿"印文。

393

"皂令人幽"印

清

印面1.7厘米×1.7厘米　高5厘米

印光素，方形印面，白文"皂令人幽"印文。

"幽香"印

清

印面1.7厘米×1.7厘米　高4.9厘米

印光素，方形印面，白文"幽香"印文。

"平安是福"印

清

印面2.1厘米×2.1厘米　高7.8厘米

印光素，方形印面，白文"平安是福"印文。

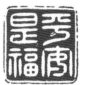

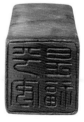

396

"静对琴书涤面虑清"印

清

印面1.9厘米×1.9厘米　高5.5厘米

印四边雕树木房屋纹，方形印面，朱文"静
对琴书涤面虑清"印文。

397

"仿古"印

清

印面2.1厘米×1.1厘米　高4.8厘米

印雕梅花纹，长方形印面，白文"仿古"
印文。

398

"霁月光风"印

清

印面2.2厘米×1.4厘米　高4.5厘米

印光素，椭圆形印面，白文"霁月光风"印文。

399

"鹤汀"印

清

印面2.2厘米×2.2厘米　高5.2厘米

印透雕喜鹊登梅钮，方形印面，朱文"鹤汀"印文。

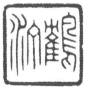

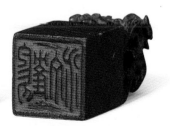

400

"以勤补拙"印

清

印面1.5厘米×1.5厘米　高5.3厘米

印雕花卉钮，方形印面，白文"以勤补拙"印文。

"光风霁月"印

清
印面4.8厘米×3.1厘米 高7.2厘米

　　印光素，长方形印面，朱文"光风霁月"印文，边款"嘉靖乙卯四月，茂苑。文彭"。

　　乾隆皇帝晚年得到此印，十分喜爱并赋《题文彭刻光风霁月章》诗一首："光风以为端，霁月以为倪。闻之山谷黄，曾称周濂溪。寿承笔于印，襟怀古与稽。欲以喻德章，宁因玩物题。"又命人为此印配嵌玉紫檀匣，并将和珅、梁国治、董诰的和诗刻于匣上。

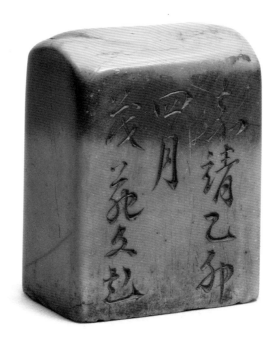

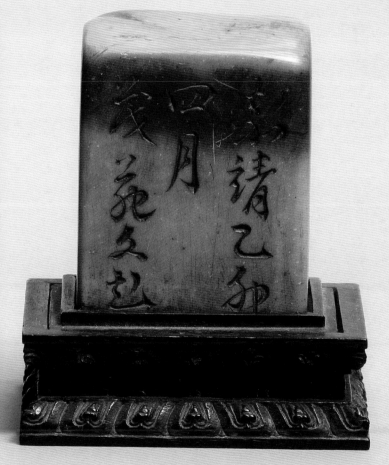

402

章料

民国

印面2.1厘米×2.1厘米　高5.3厘米

章料光素，表面平滑莹润，并隐现青褐色石肌纹理，犹如飘逸的丝带，自然美观。方形印面。

403

章料

民国

印面2.8厘米×2.8厘米　高7厘米

章料光素，表面透光莹润，通体青色地上自然生成黑线开片及黑色斑纹，石品纹理独特，颇为少见。造型规整，上部略呈坡形台面。方形印面。

404

章料

民国

印面2.8厘米×2.8厘米　高6.7厘米

章料光素，不规则分布深绿、淡绿、棕黄色斑点，石质略显干涩。方形印面。

405

章料

民国

印面4.5厘米×4.3厘米　高4.2厘米

章料石质莹润细腻。圆雕狮钮，须发丝丝分明，精巧细致，栩栩如生。长方形印面。

406

章料

民国

印面3.7厘米×3.7厘米　高6.2厘米

章料光素，通体遍布较规则开片，色泽饱满通透，石质紧致细腻。方形印面。

407

章料

民国

印面3.6厘米×1.8厘米　高7.5厘米

章料随形，光素，黄色带褐色斑纹，石质细腻莹润。长方形印面。

章料

当代

印面2厘米×2厘米　高6.1厘米

章料光素，石质致密，色泽均匀。方形印面，一侧微雕《兰亭序》。为近现代上海微雕艺人金庆曾捐赠作品。

409

花卉纹瓶

清

口径4.8厘米　底径3厘米　高10.5厘米

　　瓶口较大，颈粗短，筒腹。腹一面阴刻一株花卉，花卉线条内填绿色颜料；另一面阴刻篆书"富贵昌宜"四字。

蟠龙纹暗兽衔环耳六棱瓶

清

通高24.1厘米　高21厘米　口径6厘米×4.3厘米　底径7.5厘米×4.9厘米

瓶方口，长颈，两侧凸雕暗兽衔环耳，腹为六边形体，足六边形，底部有双孔。颈雕宝相花纹，腹六面开光，内浮雕蟠龙纹，龙张口，回首，造型粗犷，不失古韵。足雕蕉叶纹。

此瓶颈、腹、足三部分为分别雕刻后组装而成，足底部双孔，推测为固定所用。

411

福寿字龙形把执壶

清

口径6厘米　足径6.5厘米　高11.5厘米

　　壶体上宽下窄,圈足。流短而粗,把为龙形,龙口、尾分接壶腹。口沿下浮雕一周莲花纹,腹两面中部开光内各浮雕一变体"寿"字。

　　此执壶造型粗犷,体量较大,颇具古风,应为一件实用器。

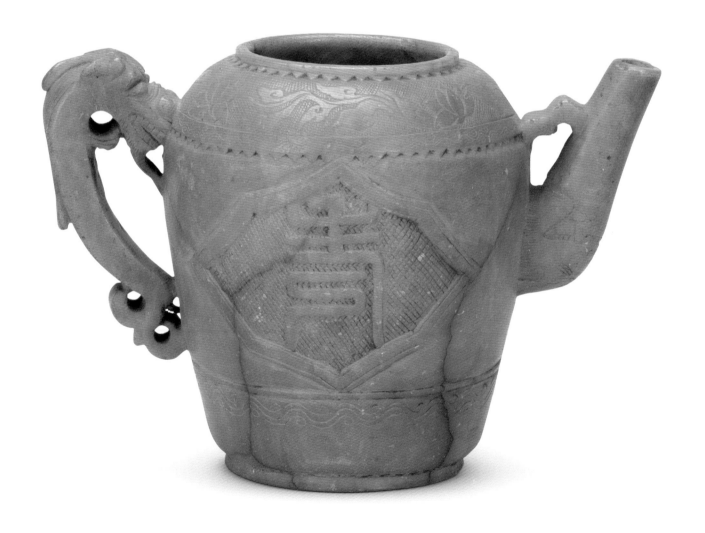

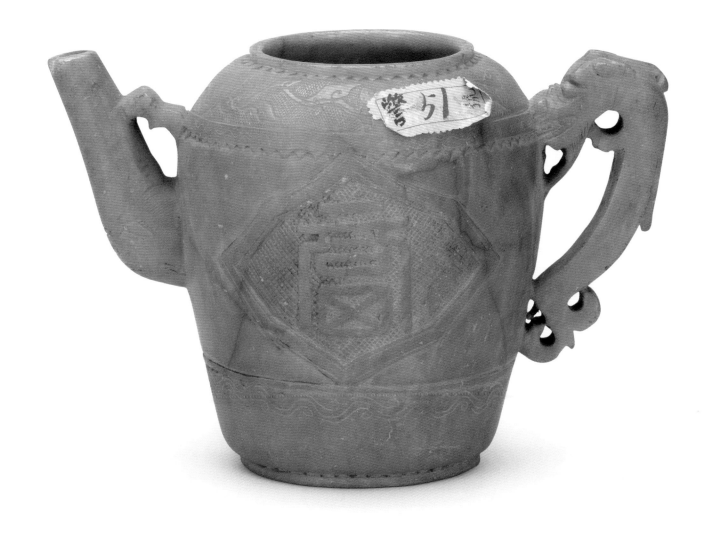

412

鱼龙山河图带水丞笔架

清

长25.5厘米　宽5.8厘米　高14厘米

　　笔架质地温润，透雕鱼龙山河图景。龙回首张口，利爪，鳞片粼粼，翻腾云中，一鱼跃出水中，水波翻滚。鱼、龙相应，背倚山岳，山岳作为笔架，水中浪花巧作一水丞。

　　此器整体雕琢较为细腻，极有气势，给人以畅想。置于案头，体量较大，既可为笔架、水丞实用，又可作为一图景案屏，增添情趣。

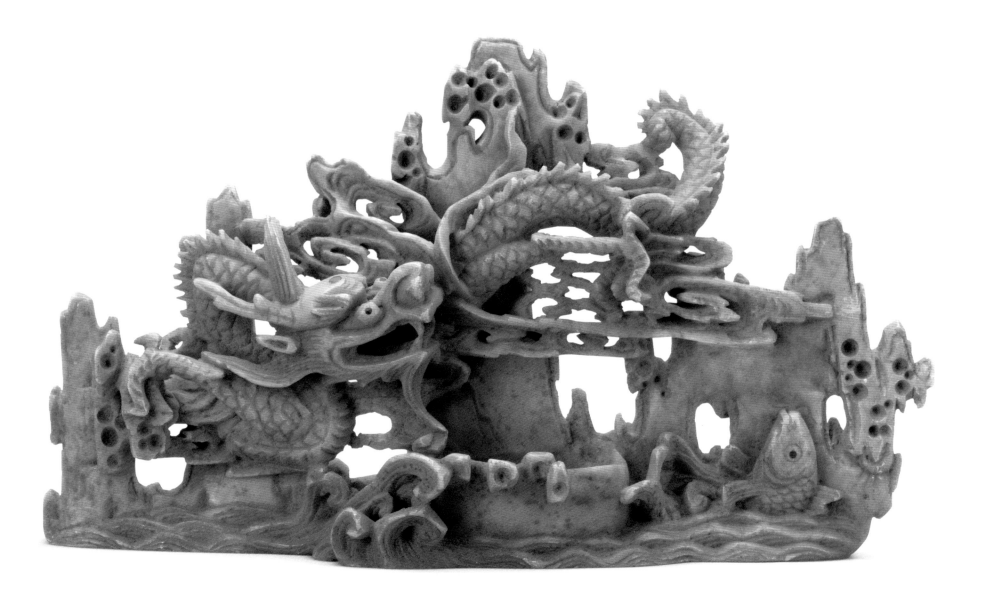

413

山石老人图山子

清

长8.6厘米　宽2.2厘米　高6.4厘米

　　山子色青略带黄，质地温润。老人仙风道骨，袍大袖宽，神态怡然，坐卧倚靠山石，山石之上置宝盒。

　　青田石因其特性，多作为章料、文房用具、佛像、石碑、香炉等，作为小型摆件者较少。

后 记

中国文人篆刻，或者说流派篆刻出现并蓬勃发展，其最重要的因素就是印章材质的变化，引发了中国篆刻艺术的革命性变革，从此文人篆刻家成为中国篆刻艺术舞台的主角。而青田石的发现并快速推广，成为中国文人篆刻艺术发展的重要节点。一个不争的事实是，青田石自明代中期以来一直受到文人篆刻家的推崇和喜爱，成为篆刻家刻治印章最为重要的材料。就推进中国文人篆刻艺术而言，青田石可谓居功至伟。同样，青田石也是当地雕刻家用以雕制艺术品、生活用品的基本材料。围绕着青田石，历史上形成了不同的系统，构成了丰富而多元的青田石文化。故宫博物院青田石文物收藏可以说相当丰富，从皇帝到百姓、从官员到文人，都有相关的青田石历史文物遗存，成为考察青田石历史与文化系统最完备的资料。

鉴于故宫博物院所藏青田石文物对青田石历史和文化研究的重要性，对这部分文物进行系统整理和研究，出版一部故宫博物院藏青田石文物图典是十分必要的。一方面通过文物的梳理，对青田石与宫廷、文人、民间等不同层面的关系可以有进一步的了解，为推进青田石历史和文化研究提供助力；另一方面，也可以为广大青田石创作者提供参考的样本，并希望为当地青田石产业的发展提供历史的借鉴和参考。

本书能够得以顺利出版，要感谢故宫博物院，其丰富的收藏为学术研究提供了得天独厚的条件。我自大学毕业后，就一直工作在宫廷生活文物保管、陈列和研究的一线。故宫生活文物品类繁多，多为不受关注的小门类，无前人成果可以借鉴，深入研究实在不容易。三十多年来，沉浸于这些微小甚至有些另类的文物之中，乐此不疲，集腋成裘，总算有所收获。由于研究帝后玺印的缘故，自然也就关注其材质，青田石是其中很重要的一种。故对相关材料一直关注，逐渐有了一些积累，为系统研究奠定了基础。还要感谢青田县领导的关心和帮助。早在十几年前，在参加中宝协印石专业委员会学术研讨会的过程中，遇到青田县的留扬帆先生，相谈甚欢。当得知故宫博物院青田石收藏情况后，他建议我对青田石研究多加关注，这和我的想法不谋而合。留先生对青田石有深厚的感情，亦是青田石鉴定的专家，当我在材质上有拿不准的地方，便请教他，都能获得满意的答案。此后，我和同事又到青田考察，受到青田县领导的热情接待，安排和当地研究者深入交流，到采矿区调研，在资料的提供和研究上提供了诸多便利，使我们对青田石的认识不断深入。

本书可以说是集体劳动的成果。故宫博物院的青田石文物分散收藏于不同部门，从文物选目、提取拍照到说明撰写都需要大量的劳动和配合，感谢各位同事的齐心协力。全书由我统筹规划，并撰写总论和分论，其他同事各负其责，完成各部分文物的选目、说明的撰写和文物的提照。其中"皇帝与青田石"部分以及"臣工与青田石"部分的陈孚恩印章文物说明由魏晨和刘苪撰写，"臣工与青田石"部分的永瑢自用印、陈介祺自用印，"篆刻家与青田石"部分以及"百姓与青田石"部分的篆刻作品说明由见骅撰写，"百姓与青田石"部分中青田石雕刻作品说明由杨立为撰写，所有章料部分的说明由赵丽红、于倩、付蔷撰写。

最后，感谢宫廷部、古器物部、信息资料中心同事的协助，特别是方斌、张林杰、黄英、孙竞等同事的支持和帮助。故宫出版社万钧副总编和李园明作为本书的责任编辑，做了许多协调工作，纠正了不少被我们遗漏和忽略的错误，感谢她们的付出。

由于我们的所见有限，实践经验不足，书中肯定存在不少错误，诚恳希望读者和青田石爱好者不吝赐教指正。

郭福祥

2020年8月于故宫